展示陈列
与
视觉设计

（第2版）

胡以萍　编著

清华大学出版社

北京

内 容 简 介

本书从展示陈列设计的视觉创意与表现手法入手，结合展示设计的各个要素，对其进行分类剖析和概括总结，通过理论知识与方法的详细论述来引导具体的设计实践。书中精选出大量富有创新精神的优秀案例，并将其结合设计方法作细致深刻的分析；强调理论与实践的互动结合，注重知识性、创新性、实践性和可操作性的结合；强调展示陈列设计创造性思维的视觉表现，图文并茂，是为展示设计、视觉传达设计、环境设计等相关专业的本科生、研究生以及从事展示陈列设计的专业人员提供的学习参考用书。

本书共分为7章。第1章归纳展示陈列设计的概念、特征、原则与目的，指出陈列与视觉营销的关联性、陈列设计师的思维角度和立场，并总结出当代展示陈列设计的发展趋势。第2章阐述展示陈列空间的存在形式和视觉营销中的三大陈列空间，提出陈列动线的引导与优化。第3章分析视觉感知规律，论述展示陈列的构成方式及形式美法则的应用，并着重剖析展示陈列的视觉创意思维与陈列风格的表现手法。第4章论述陈列道具与装置的存在形态，以及材料的多样化组合与创新。第5章主要讲述色彩的基本原理、陈列色彩的设计方法与原则以及个性化陈列色彩的表现。第6章介绍陈列设计中照明方式与光源的选择，光环境中形、色、光、影的呼应与氛围营造，并提出对近年来世博会照明设计的感悟。第7章则对展示陈列的专项设计分别进行论述。

图书在版编目（CIP）数据

展示陈列与视觉设计 / 胡以萍编著 . — 2 版 . — 北京：清华大学出版社，2018（2024.7重印）
ISBN 978-7-302-50699-7

Ⅰ．①展… Ⅱ．①胡… Ⅲ．①展示－装饰美术 Ⅳ．① J525.2

中国版本图书馆 CIP 数据核字（2018）第 163077 号

责任编辑：冯　昕
封面设计：傅瑞学
责任校对：赵丽敏
责任印制：刘海龙

出版发行：清华大学出版社
　　　网　　　址：https://www.tup.com.cn, https://www.wqxuetang.com
　　　地　　　址：北京清华大学学研大厦 A 座　　　邮　　编：100084
　　　社 总 机：010-83470000　　　邮　　购：010-62786544
　　　投稿与读者服务：010-62776969, c-service@tup.tsinghua.edu.cn
　　　质量反馈：010-62772015, zhiliang@tup.tsinghua.edu.cn
印 装 者：三河市君旺印务有限公司
经　　销：全国新华书店
开　　本：210mm×285mm　　　印　张：10.75　　　字　　数：298 千字
版　　次：2012 年 10 月第 1 版　　2018 年 8 月第 2 版　　印　次：2024 年 7 月第13次印刷
定　　价：59.00 元

产品编号：079086-02

第 2 版前言

　　展示设计在我国虽然仍是新兴行业，但近几年来发展迅猛。相对于行业的发展速度与规模，以及从业人员数量的猛增，展示设计与陈列的教育及理论研究相对落后。《展示陈列与视觉设计》一书第 1 版出版后历时 6 年，受到了相关专业人士和从业者的肯定。此次再版，笔者对展示陈列设计的最新理论、观点和优秀案例进行了梳理和总结。希望以此抛砖引玉，为我国的展示陈列设计教育与行业的发展作出努力。

　　本书在撰写与再版过程中，得到了武汉理工大学艺术与设计学院领导及同事的关心和支持。同时，清华大学出版社在本书的编写过程中给予了大力支持，责任编辑冯昕老师多次与笔者沟通，提出了许多宝贵意见，在此表示由衷的感谢！本书借鉴了国内外同行专家的相关理论和实践成果，尤其是书中一些优秀的案例和精美的图片出自各大设计网站，由于笔者时间仓促、精力有限，无法追溯其原始出处，故未能一一注明，在此向相关人士致以诚挚的谢意！再版的编写过程中，研究生王晓楠、王琼、陈吉、袁崇雯和展示设计专业 2013 级的曲兵、2014 级的王璐、梁华和边田霖同学参与了相关素材的收集和整理工作，在此一并感谢他们的辛勤付出。

　　由于笔者学疏识浅，书中难免存在疏漏之处，欢迎各位专家、同仁批评指正！

编著者
2018 年 5 月

第 1 版前言

有商品的地方就有陈列设计，我要为顾客创造一种激动人心而且出乎意料的体验，同时又要在整体上维持清晰一致的识别。商店的每一个部分都在表达我的美学理念，我希望能在一个空间和一种氛围中展示我的设计，为顾客提供一种深刻的体验。

——乔治·阿玛尼（Giorgio Armani）

陈列艺术作为工业时代的产物，最早兴起于欧洲商业和百货零售业。随着时代的进步和展示行业的发展，不仅在商业终端，从世博会到各种展会，从博物馆到室内家居，陈列设计都是体现主题和吸引视线的重要手段。在英文中，display 有展示、展览、陈列之意，由此可以看出陈列设计在整个展示系统中的重要地位。

陈列设计涉及多个领域，它涵盖了视觉艺术、营销学、材料学、设计心理学、人体工程学等多门学科，是将设计理念、思想和意图转化为可视化形象的创造性行为。陈列设计通过各种视觉传达方式和展示技巧，运用各种陈列道具，结合文化特性和产品定位，将展品最有魅力的一面展现给受众并提升其价值。相对于其他设计门类来说，展示陈列设计具有更强的市场操作性，更注重信息传播双方的交互性，更关注科学技术和传播媒介的时代性。虽然陈列设计在国内起步较晚，但是随着近年来商业竞争的不断推动和市场分工的进一步细化，陈列设计已从早期单纯的橱窗美学和陈列装饰发展成为一门综合的视觉艺术和空间科学技术。尤其在商业终端和大型卖场，已经成为视觉营销 (VMD) 和提升品牌整体形象与价值的制胜法宝，也是对某种生活方式进行视觉传达的重要手段。

本书从展示陈列设计的视觉创意与表现手法入手，对其进行分类剖析和概括总结，通过理论知识与方法的详细论述来引导具体的设计实践。全书共分为 7 章。第 1 章作为对展示陈列的概述，归纳展示陈列设计的概念、特征、原则与目的，指出陈列与视觉营销的关联性，提出陈列设计师的思维角度和立场，并总结出当代展示陈列设计的发展趋势。第 2 章阐述展示陈列空间的存在形式和视觉营销中的三大陈列空间，提出陈列动线的引导与优化。第 3 章在分析视觉感知规律的基础上，对展示陈列的构成方式及形式美法则的应用进行详细论述，并着重剖析了展示陈列的视觉创意思维与陈列风格的表现手法。第 4 章论述陈列道具与装置的存在形态，以及材料的多样化组合与创新。第 5 章主要讲述色彩的基本原理、陈列色彩的设计方法与原则，以及个性化陈列色彩的表现。第 6 章介绍陈列设计中照明方式与光源的选择，光环境中形、色、光、影的呼应与氛围营造，并提出对世博会照明设计的感悟。第 7 章对展示陈列的专项设计分别进行论述，包括世博会展示陈列设计、博物馆陈列设计、展览会陈列设计、商业卖场陈列设计、商业橱窗陈列设计和室内家居陈列设计。

本书强调理论与实践的互动结合，精选出大量富有创新精神的相关案例，并将其结合设计方法作细致深刻的分析，以期达到启发设计创意思路并授之以渔的目的。

本书在编写过程中，得到了武汉理工大学艺术与设计学院领导及同事们的关心和指导。同时，借鉴了许多国内外同行专家的理论和实践成果，尤其是书中很多精美的图片出自各大设计网站，由于时间仓促、精力有限，

无法追溯其原始出处，故未能一一注明，在此向相关人士表示真挚的谢意！另外，清华大学出版社在本书的编写过程中给予了大力支持，责任编辑提出了宝贵意见，在此一并表示由衷的感谢。

由于编者学疏识浅，书中难免存在疏漏之处，欢迎各位专家、同仁批评指正。

编　者
2012 年 6 月

目　录

第 1 章　展示陈列设计概述

1.1 展示陈列设计的概念与特征

作为工业时代产物的陈列艺术最早兴起于欧洲商业及百货零售业。随着时代的发展和现代商业的繁荣，陈列设计已从最初的橱窗美学和陈列装饰发展成为一门综合的视觉艺术和空间科学技术。近年来，商品陈列在经济发达国家被广泛重视和应用，成为体现人文进步和国民素质的一种表现，更是企业和商家的一种高级竞争手段。

要厘清陈列设计的概念，首先来看看与展示陈列相关的部门和人员对它的理解。国内的一些商业陈列培训机构强调其艺术性，认为陈列是一种综合性艺术，是广告性、艺术性、思想性、真实性的集合，是受众最能直接感受到的时尚艺术；陈列行业的一些具体实施者则看重陈列的技术性与功能性，认为陈列是在一定的空间里，通过视觉形象，用一定的技术、方法、道具等综合性的艺术手段把展品展示出来，使展品与受众良好沟通的一种商业手段；另外一些从事零售行业的陈列管理者认为陈列是一项系统集合，是一种创造性的视觉与空间艺术，包括店面设计、内部装修、橱窗展示、通道规划、模特选择、道具设计、灯光与色彩应用、音乐背景、POP 广告、产品宣传册、商标及吊牌等零售终端的所有视觉要素，是一个完整而系统的集合概念；而作为理论研究为主的学术界则认为陈列是一门综合性学科，它与设计方法、形象策划、空间规划、美学、色彩学、销售学、市场学、视觉心理学、光学都有关系，是一门高知识、高技术、高门槛的学科。

综上所述，我们不难看出陈列设计具有几个不可或缺的特征：空间规划、视觉心理、设计与艺术手法、技术手段、系统管理等（图 1-1）。

"陈列"一词来自拉丁语的"disp-icae"，p-icae 是"折叠"之意，dis 的意思是相反、去除之意。"disp-icae"的含义为将折叠的物品打开，引申它的词义可得到"展示、摆放、排列、提案"等意。随着展示设计的发展，"陈列"一词又包含了"信息传达、促进销售"的新内涵。展示陈列设计也由此成为一种视觉表现的手法，是将一种理念、思想和意图转化为一种可视化形象的创造性行为。展示陈列是一门综合性较强的专业学科，它涵盖了美学、艺术学、市场营销学、心理学、人体工程学、环境科学等多种知识。展示陈列设计即通过各种视觉传达方式和展示技巧，运用各种陈列道具，结合文化特性和产品定位，将展品最有魅力的一面展现给受众并提升其价值。它涵盖了艺术性、商业性、文化性和功能性，以直观的视觉形象来吸引消费者并刺激消费。展示与陈列的有机结合是时代进步与商业发展的必然产物。合理的展示陈列必须与展示空间结构、展示目的及展示方法相适应，由此起到展示商品、提升品牌形象、营造品牌氛围、提高品牌销售和传达企业文化的作用。

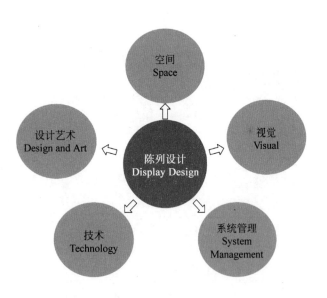

图 1-1 陈列设计的特征

1.2 展示陈列的原则与目的

1.2.1 以受众为中心

为了吸引受众的注意力并产生兴趣，展示陈列的内容和突出的特点必须是受众希望了解和愿意看到的，尤其要考虑到受众的潜在需求和兴趣点，也就是说，展示陈列的关键是满足受众的特定需求，这里的需求注意两个方面：一方面，陈列形式与道具尺度应符合人机工程学的各项要求，包括静态与动态的各种尺度，陈列时结合展品的规格和陈列空间的大小进行综合考虑而确定；另一方面，展示陈列应满足受众的精神与审美要求，灵活运用形式美法则，借助形态、色彩、光影甚至音乐背景等要素以轻松愉悦并具艺术审美的形式进行设计表现，使人们得到最大限度的精神愉悦。

1.2.2 强调艺术手法和构思的创新

在陈列产品时，独特性、创新性是为了顺应受众追求个性化的心理，鲜明的个性化风格、独特的设计创意能让人耳目一新，过目不忘。因此，在进行陈列展示时，应根据展品的种类、样式、档次、数量和季节的不同以及陈列空间大小和格局的差异，注重和谐与对比，创造具有美感又独具特色的陈列形式来表达和挖掘展品的内涵，从而拉近受众与展品的距离，并使受众产生深刻印象（图 1-2 ~ 图 1-6）。

图 1-2 是墨西哥 Conarte 图书馆的陈列设计，书架除了实现收纳图书这一基本功能，还起到墙体与穹顶的作用。读者置身于其中将体会到被知识"包围"的感觉。

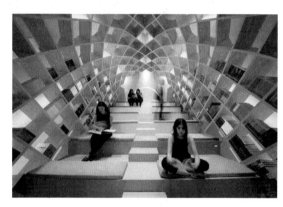

图 1-2　墨西哥 Conarte 图书馆

图 1-3　用多个透明的矿泉水瓶紧密排列而成的承载装置使展品更具吸引力

图 1-4　模仿岩石的陈列装置很有新意

图 1-5　儿童绘本馆里形式多样的陈列方法既有形式美感，又可以最大限度地满足孩子们的阅读需求

图 1-6　将莲蓬抽象化处理后作为陈列道具，加上柔和的色彩，使店面有种梦幻的感觉

1.2.3　突出展品和诠释品牌

展示陈列是为了衬托展品，不可喧宾夺主，让绿叶淹没了红花。如同优秀的舞台美术可组织演员活动、传递丰富信息的设计一样，陈列设计不能争夺展品展示的空间，相反要以展品为本，调动一切手段为展品创造最佳的展示陈列空间、交流空间、洽谈和销售的空间，以及相应的最佳环境气氛。这也要求陈列设计从展品的个性、展示的性质和陈列的目的出发，通过多样的陈列形式使静止的展品或产品变成关注的目标，用丰富的视觉语言吸引受众和消费者，经过科学规划和精心陈列以增加产品的附加值。

如图 1-7 所示，以运动场为展厅的创意载体，垂直悬挂的跑鞋和环形跑道的设置增加了整个空间的运动感，NIKE 的主题表达简洁而鲜明。图 1-8 所示的 "MINA-TO" 交流空间，用于展览和销售艺术产品，提供展览信息。这个像云彩一样的空间，可以自由地改变形状。直径为 2.6mm 的精细不锈钢网组合成微妙的曲面，形成一个轻微扭曲的立方体，这些立方体可以根据不同的展览用途与需求轻松地移动。展品在纯白色立方体的映衬下更为凸显，整体效果轻盈灵动。图 1-9 所示为 SWAROVSKI 在瑞士钟表和珠宝国际贸易展上的展台。7m 高的弧形墙点缀了 253 231 个镜面反射装置，其中 22 856 个背后安装了 LED 光源。34 000 个六边形单元组成的晶体墙壁由 SWAROVSKI 在奥地利制造。美丽的弧线和变幻的灯光仿佛将观者带入水晶宫殿之中。

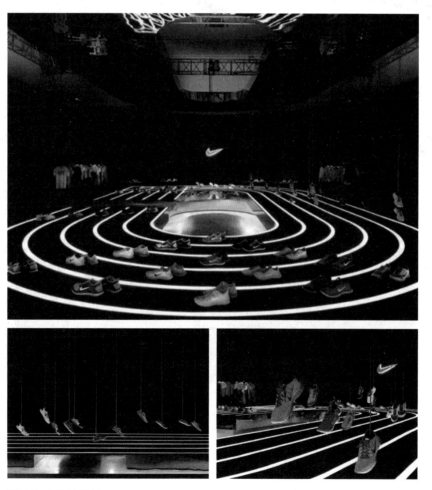

图 1-7　NIKE 展厅

图 1-8 "MINA-TO" 空间陈列

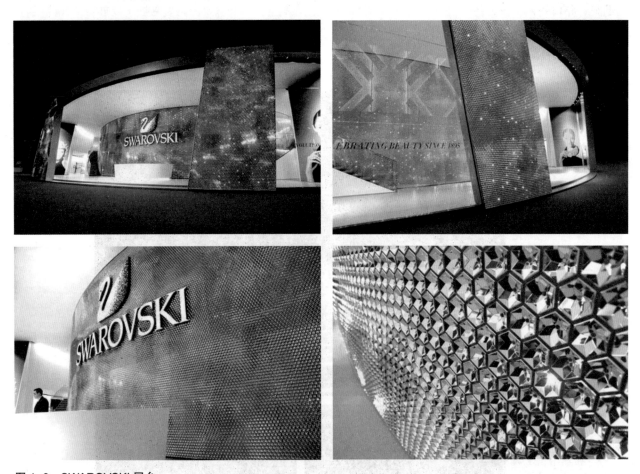

图 1-9 SWAROVSKI 展台

　　陈列设计除了具有物质层面的特征，更具有一种文化属性。好的陈列在告知产品销售信息的同时还应传递一种企业特有的品牌文化。这就要求陈列设计在表明展品风格及个性的同时，还应注重企业品牌定位与陈列风格形式的一致性（图 1-10，图 1-11）。

图 1-10 展台顶部的蓝色悬垂物件组成了隐约的文字，也使立面的 LOGO 更醒目

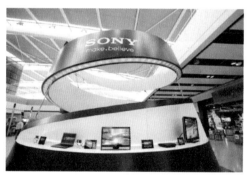
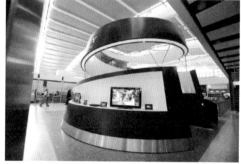

图 1- 11 展台呈螺旋形，吻合索尼推出的曲面屏幕产品，同时从视觉上吸引参观者

1.3 展示陈列与视觉营销

1.3.1 视觉营销与陈列应用

我国的展示陈列历史悠久，封建社会中期就开始出现展卖商品的商店，店铺有专门的牌匾、招牌与广告，还有摆放货物的货柜和货架。早在隋炀帝时期就举办过大型的国际性商业贸易博览会，自那时起，各朝代的商业、集市贸易都很发达。元、明、清时期的北京古城商业荟萃，招幌的形式和内容都已较为丰富。《析津志》中记载了元大都的幌子："剃头者，以彩色画牙齿为记。""蒸造者，以长杆用木杈撑住，于当街悬挂，画馒头为记。"绘于元代的《运筏图》展示了大都附近的一个小镇，镇上酒家高挑酒帘，有的还挂一只酒坛或酒篓。《清明上河图》中，临街店铺的装修、招展的旗幡及门楣上的金漆牌匾，都是早期展示陈列自然发展的鉴证。

但是，将陈列设计单独列出作为一门与商业展示活动密切相连的学科或技能则要追溯到100多年前的欧洲。19世纪末，欧洲商业及百货业得到快速发展，陈列设计作为展示与推销商品的一种方式和技术应运而生。它的出现可以说是工业时代的一种产物，一些店铺经营者将传统精美的装饰技术运用到商品展示中，用各种装饰和陈列手法来装扮店铺和展示商品。陈列设计发展到如今，在发达国家已形成相当成熟的理论，其主体创意和表现手法在企业形象与品牌的终端推广方面做到了独立性和统一性。我国的陈列设计起步较晚，发展也较落后，但我国的经济水平提高迅速，这为陈列设计的发展创造了良好的成长条件。

视觉营销（visual merchandise display，VMD）的概念及广泛应用是近年来产生的。即通过对商品的展示以及独特的陈列设计语言，向消费者传递企业信息、产品信息、服务理念和品牌文化，实现产品与顾客、企业与顾客的多向沟通，以此达到促进商品销售、树立企业品牌形象的目的。心理学研究表明，人在所接受的所有外界信息中，有83%源于视觉感受，11%来自听觉，剩下的6%则分别来自味觉、嗅觉与触觉。这一研究结果反映了人在感知方面的生理特征，即长期的生产劳动和社会实践使人的视觉感受能力得到充分提高，也正是由于人类所特有的审美意识，使人眼睛的功能得到了最大限度的扩展。

陈列设计作为一种展示商品的方法，在创造理性购物空间的同时以视觉吸引来刺激产品销售，诱导顾客产生购买意向和采取购买行动。美国市场营销学会（AMA）通过大量的市场调查，研究影响人们购买商品的诸多因素后得出结论，首要的决定因素就是产品的视觉表现力，而这种强大的视觉表现力在产品自身形态以外，很大一部分因素来源于极具创意的展示陈列方法与技巧的应用。换句话说，独特的陈列视觉效果刺激了顾客的购买欲望，对营销结果起到关键性的作用。例如，一件高档时装，若随意挂在普通衣架上，其档次和款式风格很可能被顾客忽略甚至视而不见；若将它穿在与之风格相适应的立体人形模特上，搭配上类似风格的配饰，辅以射灯照明，顾客则会对其细节特征和档次风格一目了然进而为之所动（图1-12~图1-14）。（关于VMD的具体内容和方法将在第3章中详细论述。）

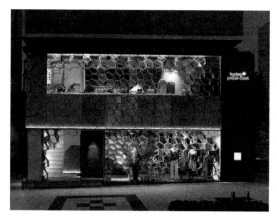

图1-12 个性十足的店面外观和整体形象是视觉营销获得成功的第一步

图1-13 梦幻的冬日童话情景增添了圣诞节的节日氛围，让人有走进店铺的欲望

图1-14 对比强烈的色彩和整齐有序的陈列是视觉营销的惯用手法

1.3.2 视觉主题陈列与品牌定位

视觉营销的最终目的并非仅局限于创造一个"漂亮的商店"，尽管第一印象的审美非常重要，但仅仅"漂亮"未必就能创造鲜明的品牌形象或最佳的销售业绩。视觉主题在这里至关重要，它就如同乐曲的主旋律，把握着整个品牌和店面的基调。缺乏主题、东拼西凑的终端形象设计难以给顾客留下深刻印象，甚至会事与愿违地造成负面体验。结合品牌定位和具体展示环境的时空特征确定视觉主题，并在此基础上结合道具造型、店面色调、灯光布局与氛围表现展开一系列的细致陈列，才能将企业和品牌产品形象准确清晰地传递给消费者。因此，展示陈列设计时应将精心挑选的主题作为视觉营销的指导性纲领，使每个要素和细节都能有机结合在一起，起到支持企业品牌形象和帮助消费者体验主题的作用（图1-15～图1-17）。

在具体制定展示陈列主题时，可以以变化的时

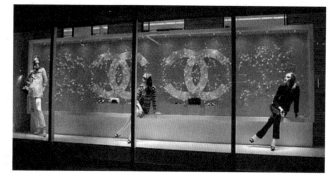

图1-15 红白两色的背景和三个不同着装的模特体现了夏奈尔品牌的精致与典雅

空维度作为构思，如四季的转换、不同节庆日的特殊情感烘托。例如在季节交替的时节，店铺在陈列、布置上体现出季节的特点，可以让人有焕然一新的感觉；也可以借助某一具体节日，在陈列形态色彩设计上与特定节日氛围相关联，营造或温馨或热烈的展示环境；还可以结合当下时代所崇尚的价值观和理念，如环保的生活方式等来选择陈列的主题。当然，这一切都应在符合企业品牌定位与特征的前提下展开，否则很难达到主题陈列的诉求效果，甚至会误导消费者对企业品牌定位的认知。

从视觉营销的角度来说，满足消费者的内在需求首先需要强调的是陈列展示所表达的精神面貌和氛围。好的终端视觉形象不应仅在视觉上给消费者以赏心悦目的享受，还要构成一种强烈的现场感召力，吸引顾客进入一种氛围，让顾客全身心地体验品牌魅力。展示陈列终端要想获得艺术化的视觉效果还必须重视细节的设计。例如对某一款服装进行展示陈列时应注重与其他服装及配饰的协调、服装品质与道具风格的组合等。配饰和道具的合理运用会使商品的款式和主题更加直观，令店内陈列更加符合视觉美感。产品的陈列展示设计与产品设计本身应该是融为一体的，明确企业与品牌的定位是展示陈列设计的前提。例如在陈列道具的选择上用原木加金属表现产品的粗犷、用精美的紫檀木货架展现产品的贵气、用银灰的金属货架和大红的背景传达品牌产品的时尚前卫。不仅如此，巧妙的陈列还可以指导消费者的服装搭配技巧，提高消费者的购买欲。此外，灯光、色

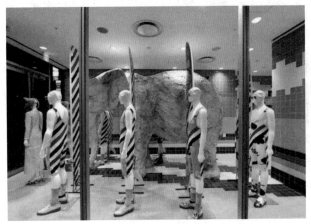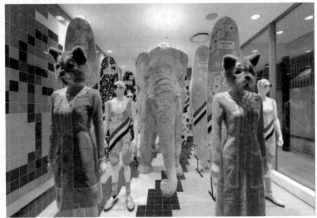

图 1-16 Thom Browne 的展示陈列将与冲浪有关的冲浪板、泳衣放置在一起，并以蓝色的马赛克瓷砖组成海水的效果，让顾客更直观地了解本季的主题

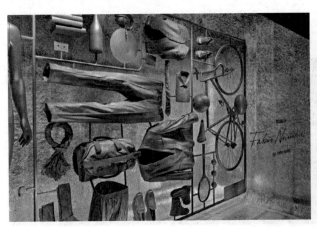

图 1-17 橱窗以男士日常生活的点滴为灵感，巧妙地把这些元素汇集陈列成一个整体，展示出一系列或休闲或商务的生活方式，同时也展现出品牌多元化的发展理念

彩、音乐甚至特殊的香氛等手段的运用都可以用来强调卖场的形式美和情调美，引发人们视觉、听觉、嗅觉、味觉、触觉的全新感受，进而认可陈设其中的产品。

1.4 展示陈列设计师的要求与思维角度

1.4.1 陈列设计师的要求与应具备的能力

目的、条件、方法是人类所有的活动的三要素，展示陈列设计亦然。陈列设计有明确的功利目标，它需要以受众、经济、物品、场所、技术工艺、材料等作为条件。它所能提供的则是在一定条件下通往既定目标的方法和桥梁。从本质上讲，陈列艺术是功能、技术与形象的综合，是科技与艺术的统一，是应用美学的实践过程，也是一个多因素的工程创造。这就要求陈列设计师相应具备以下能力：

- 展示空间的组织与规划；
- 陈列色彩的协调；
- 不同照明形式的配置；
- 展品的选择与搭配；
- 陈列道具与材料的了解和使用；
- 陈列技巧的掌握；
- 陈列主题的创意与实施；
- 陈列情况的分析和评估；
- 陈列团队的管理及陈列系统设置等。

陈列设计师是整个品牌的形象塑造师，更是营造视觉生活享受的专家。即使是水果蔬菜这些日常用品，也要像一幅静物写生画那样艺术化地排列构图与组合，因为商品的美感能激起顾客的购买欲望。一个优秀的陈列师除了具有扎实的基础知识外，还要对品牌的风格、顾客的购买心理、产品的销售有一定的研究。成功的展示陈列可以使消费者获得轻松、便捷的购物过程，而独具匠心的产品色彩搭配、灯光照明的气氛烘托和巧妙的陈列构思则使购物过程本身成为一种享受。这不仅将品牌的定位诉求传达给了忠实或潜在的客户，也为城市街区和人们的生活创造出一道美丽的风景。

专业的陈列设计师除了必须具备一定的审美能力和对时尚潮流的敏感度之外，还应对社会形态、人们的价值观和消费习惯保持密切关注。只有平时养成善于学习和知识积累的习惯，才能在具体的陈列创意与设计制作中才思泉涌，正所谓厚积薄发。通过自己对商品内涵和品牌要表达的营销概念的理解，借助自己的专业知识，让商品在道具、装置、饰品及灯光的衬托下，将原本看似没有关联的物件巧妙地组合搭配，使单个感觉呆板的商品鲜活起来，从而提高商品的美感和档次。成功的陈列设计师能通过自己的构思与技巧把商品的价值传递给消费者，在促进销售的同时潜移默化地影响消费潮流。

与其他类型的设计师不同,陈列设计师还特别强调实践动手能力。除了有良好的手绘表达能力,还要掌握营销心理,能很快掌握企业文化、理解产品设计的内涵、熟悉不同的销售或展示环境特点,这些能力的提高都需要通过一定的理论知识与大量实践操作的积累。

1.4.2　展示陈列设计师的立场与思维角度

作为一门综合性较强的学科,陈列设计涵盖了美学、营销学、心理学、视觉艺术等多种知识。一个优秀的陈列设计师除了具有扎实的知识基础外,还要对品牌的风格、顾客的购买心理、产品的销售有一定认知。因为陈列设计在设计行业的众多领域中有其特殊性,陈列设计师只有将对艺术手法的熟练掌握和对产品特性的了解有效结合,才能吸引消费者的"眼球"并使其感知和认可被陈列的主体——展品。

这里要强调的是,在陈列展示的过程中,陈列设计师不仅仅要陈列展品,更需要陈列一种生活的方式。陈列设计师就像一个导演,能够营造出一种特定氛围,通过巧妙的陈列表达出鲜明的主题,使产品产生附加值。通过艺术化和主题鲜明的陈列手法,使消费者在享受审美的同时,也潜移默化地影响着人们生活方式和消费潮流的变化。陈列设计师是连接品牌文化和销售区域文化之间的桥梁。在商业陈列展示过程中,无论是店面室内还是橱窗,都需要考虑到文化的影响。将品牌理念文化与当地文化特征相结合是陈列设计中因地制宜的一种合理思路。

著名的服装设计师乔治·阿玛尼早期就在意大利的一个百货公司里从事橱窗陈列工作,这一工作经历使他对商业店面的陈列有着更深刻的理解:"我们要为顾客创造一种激动人心而且出乎意料的体验,同时又在整体上维持清晰一致的识别。商店的每一个部分都在表达我的美学理念,我希望能在一个空间和一种特定氛围中展示我的设计,为顾客提供一种深刻的体验。"可以看出,阿玛尼服装的展示环境具有以下特征:与阿玛尼品牌相呼应的特定空间环境、独特的灯光照明和陈列方式以及个性化的服务。设想,如果把阿玛尼的服装放到一个杂乱无章的低档批发市场随意摆放,其展示效果将会对其品牌形象和产品定位产生什么样的影响?因此,从这个角度来说,展示陈列的环境和方式与产品本身同样是有价值的,恰当的陈列设计不但可以促进销售、创造价值,更重要的是将企业形象和品牌定位这些信息用直观明了的形式准确地传递给顾客。

1.5　当代展示陈列设计的发展趋势

1.5.1　淡化商业气息,强化文化氛围

从世界文化多元性的角度来看,拥有个性和民族性才会真正具有国际性,好的设计应将本土文化与世界文化相结合。从广义上看,不同国家和城市的商业空间与陈列设计都是在各个国家、地区传统文化的基础上逐渐发展起来的,文化的相互渗透、相互影响,使各种商业空间的展示陈列更有特色和品位。

虽然一般的商业展示陈列是以促进销售为最终目的，但是对文化的表达与体现是现代展示陈列设计的一个重要趋势。多种流派的艺术风格影响着展示陈列的形式与发展，诸如现代派的雕塑、绘画、建筑等，以及先锋派的影视、摄影艺术等，均在当代陈列中有所体现。许多设计理念和设计思路的展开都通过对文化的表达来实现。一个好的展示陈列设计需要一定的内涵体现，使每个形态的塑造、色彩的运用、陈列的方式能潜在地表达一种思想或文化。在商业陈列设计中，陈列造型、材质、色彩和文化等因素是紧密相连的，成功的设计师能熟练运用各种材料与工艺，将市场与需求、功能与审美等因素与地域文化环境巧妙结合，达到设计的自由境界（图 1-18～图 1-20）。

图 1-18　器皿的图案来自于红色的树枝，与婆娑的树荫共同构成一幅耐人寻味的艺术作品

图 1-19　有了小提琴和音符的烘托，鞋子似乎也在跃动

图 1-20　卡地亚 2015 年在巴黎的珠宝展览陈列，灵感来自于建筑元素，展览氛围有着浓厚的文化底蕴和艺术气息

1.5.2 陈列范畴的不断延展

通常，人们对陈列的理解就是把要出售的产品以遵循消费者视觉及审美需要的方式进行陈列。其实，即便是商业展示陈列，其应用范围也远不止如此。将店面作为陈列目标，进行店面空间设计以促进销售；或者更进一步，把整个商业空间作为陈列的目标，空间内的所有店铺作为陈列的产品，如一个拥有众多品牌的大型商业空间所需要的陈列设计，就使展示陈列的内容和范围更加丰富和广泛。陈列的应用也正从单纯的产品陈列延伸到店面陈列进而发展到商场空间陈列，这也是当代陈列空间发展的必然趋势。由此，陈列空间的任何部位，如商场外立面、店面、橱窗和店内的各个墙面、角落、梁柱、顶部等都成为展示的对象，展示陈列的范畴与应用也由内而外地全方位进行延展。如图1-21所示，所有的设计元素都将"从天而降"，创造出空灵柔美的天花吊顶景观。设计师首先使用一个模型软件来模仿材料的物理特性，创造出一个可拉伸、有张力的天花吊顶。考虑到店面所必需的一些设备，如照明、音响、消防喷淋、摄像头、空调和通风等，"可渗透"型的半开式吊顶外观应运而生。从天而降不同形状的垂坠片采用快速激光切割，这种极薄的半透明玻璃纤维材料不仅有极高的阻燃性，同时还能反射灯光从而达到精彩壮观的照明效果。

图1-22～图1-25为被称为苏州最美书店的钟书阁的四个主要功能区，分别是水晶圣殿、萤火虫洞、彩虹下的新桃花源和童心城堡。水晶圣殿：书店入口是新书展示区，当季的新书陈列在专门设计的透明亚克力搁板上，仿若飘浮在空气中。玻璃砖、镜子、亚克力和大面积的白色把这个区域塑造成纯净的水晶圣殿，意在引导读者进入知识的殿堂。萤火虫洞：紧接着新书展示区的是推荐书阅读区。采用光导纤维来创造萤火虫般的光辉，象征着思想有如萤火虫般闪烁，激励前进。彩虹下的新桃花源：萤火虫洞的尽头，空间豁然开朗，大面积的落地玻璃幕墙带来了明亮的自然光线。这是最主要的图书阅览空间。利用书台、书架、台阶等创造出悬崖、山谷、激流、浅滩、岛屿和绿洲，好似一个抽象的中国传统山水世界。彩虹从天花板泻落在地面形成屏风，自然而然地划分出阅读区、主要图书区以及艺术设计、进口原版等细分图书区。彩虹是由带有花瓣图案的穿孔铝板形成的，运用参数化技术将多层次的铝板叠在一起，营造出朦胧、不确定的视觉效果。童心城堡：位于钟书阁的尽头，白色的椭圆形城堡是儿童阅读区，由正反建筑小屋互相穿插组成参与性的空间，加之ETFE膜作为外墙组成一个半透明的迷你城市。孩子们在这里可以无拘无束地浏览书籍、交谈、遐想。

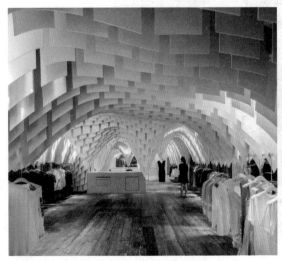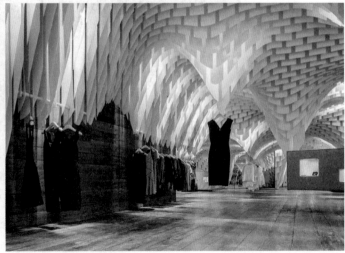

图1-21　空间的立面和顶部亦成为展示对象，丰富了陈列内容

图 1-22 苏州钟书阁——水晶圣殿

图 1-23 苏州钟书阁——萤火虫洞

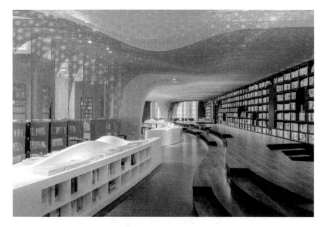

图 1-24 苏州钟书阁——彩虹下的新桃花源

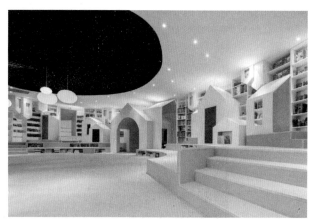

图 1-25 苏州钟书阁——童心城堡

1.5.3 陈列形式与风格的差异化、个性化

随着消费者生活方式和消费需求的多元化，展示陈列的风格和形式手法也呈现差异化和个性化的趋势。强调通过灵活多变、不拘一格的创造性思维来进行形象的创造，从而使陈列设计的表现力和感染力大大加强，产生独一无二的效果。在这个过程中，需要设计师调动一切元素，如陈列形态、空间、陈列道具、陈列色彩、肌理与质感、灯光照明、背景音乐、气氛烘托、主题创意等，来营造属于自身品牌的独特风格。

1.5.4 展示陈列与企业品牌形象的连贯性

当代陈列设计强调与品牌形象的一致性，注重陈列手法与品牌风格的呼应，把品牌作为陈列宣传的对象。宣传品牌的要点在于对其核心价值的整体阐述，往往需要综合不同的手段进行表达，例如，加强品牌标志的鲜明性和形式感，用以提高其易辨性；将企业的标准色作为陈列设计的主色调来呼应与强调品牌特征；利用 POP 广告突出品牌的理念和精神；通过场景设计和氛围营造，突出品牌的定位，提高品牌的亲和力等。

重复强化对于记忆和理解都是十分重要的，展示陈列时应始终保持一种品牌所特有的风格。因为，风格鲜

明的事物可以使人在一瞬间获得强烈的视觉感受，比起具体的细节来更容易区别和把握，在视觉传达时的作用就更加有效。如图1-26所示，苹果公司一直通过产品和零售店的展示方式以鲜明的形象引领设计风向，在考虑品牌展示和产品陈列的同时，以循序渐进的方法解读其一贯的简约和优越的体验性。图1-27中，奥迪A1体验店的展示空间由6个圆润的梯形通过大小、高低、疏密的变化组合构成。白色外表面与内部空间的红色搭配，动感而时尚，这与其品牌定位于追求时尚生活的年轻用户不谋而合。

当然，保持风格的持续稳定，绝不是说在设计创意和手段、方法上一成不变，相反，恰恰需要在思路、观念和手段上坚持不断创新和变化，才能使风格坚持下去。因为，风格并不是各种形象素材的简单叠加，而是它们的综合结果。所以应把风格作为一个整体形象来把握，同时，要创造性地对技巧和工具加以运用，始终保持形象的鲜活，因为缺乏新鲜感和趣味，风格将不复存在。如果由于销售的商品或企业的营销策略发生了变化，或是为了适应时尚流行的需要，或是为了与对手进行形象竞争的需要，陈列设计方案可以进行必要的调整，但应尽量调动可能的因素，使用各种手段来保证风格的连续性和一致性，使风格特点万变不离其宗。

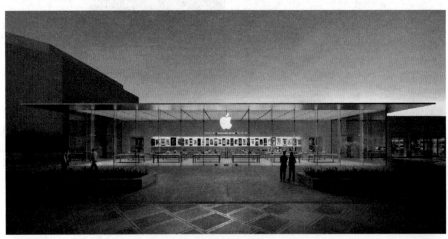

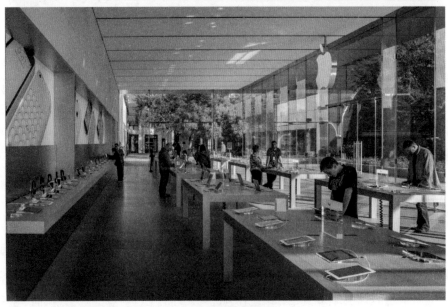

图1-26　苹果体验店的产品陈列延续一贯的简约风格

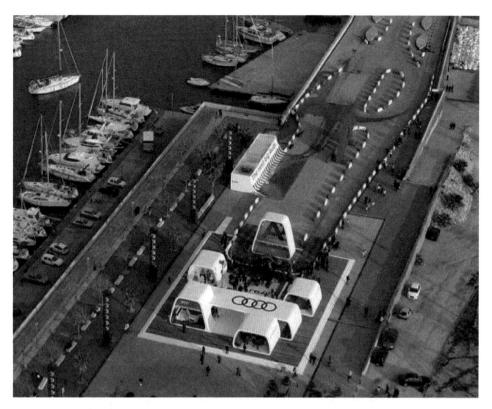

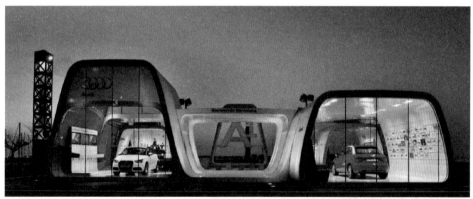

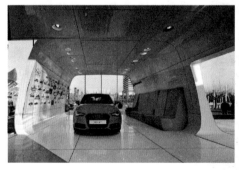

图 1-27　奥迪 A1 体验店

1.5.5 沉浸式体验与动态交互展示

展示设计的本质是一种交流与沟通，因此它必须符合信息交流的主要特征。美国学者 H.D. 拉斯韦尔 1948年在《传播在社会中的结构与功能》一文中首次对信息活动的一般过程和要素进行了细致的研究和归纳，提出了构成信息过程的五种基本要素：who（谁），say what（说了什么），in which channel（通过什么渠道），to whom（向谁说），with what effect（产生什么效果）。由于这五大要素的英文表述中都以"W"开头，也被称为"5W"模式。拉斯韦尔强调任何一种信息活动过程都由五个部分组成，即信息传播主体、信息内容、信息传播渠道、传播对象和传播效果，这五个要素的组合构成了一个展示信息活动的传播过程。虽然现在看来这种划分方式有一定的局限性，但是它为当代的展示设计提供了一种创作思路，也提出了更深层次的思考。除了信息传播，现代展示更多关注的是信息的反馈，而人是观赏和领悟展示内容的主体，因而也是最重要的研究对象。

当代的展示陈列活动不是一个静态的、链式的结构，而是一个循环往复、周而复始的动态的"环"。常见的动态展示有时装表演、旋转的汽车展台等，而个性化的互动体验可以最大限度地提高和调动参观者的兴趣和积极性，这种互动形式使参观者不是被动地观展而是主动地体验展示内容。融科技和艺术于一体的展示设计在信息时代更加强调人在展示活动中的地位以及参观者的生理和心理需求。展示设计的效率是通过所谓的"场"来营造空间氛围，而"场"的营造需要一个适合对话和交流的环境气氛。观众参与体验的互动式展示方式使受众在展示空间中通过道具造型、实物、材料、影像和声音等媒介与主题内容产生共鸣。各种声像结合的多媒体装置在世博会展示中的出现带给参观者全新的感受。随着科技的飞速发展和传播速度的加快，展示观念发生了根本的变化，从"以物为主"的展示变成"以人为主"的参与展示，这种观念的改变体现了"人性化"的设计价值观，它强调人与展品的协调关系，强调人在参观时的参与精神和主动性。但是无论媒介技术多么发达，都是为人和展示服务的，对它的运用不是向人们炫耀高科技手段，而是展示人类如何与自然和谐相处的方式。世博会绝大多数展馆的展示设计都倡导"以人为本"的理念，注重展示内容与客体之间的交流，展示设计打破以往那种单一的静态展示、封闭式展示方式，展示的目标市场更趋明确，信息更丰富多样，信息的传播与获取更为便捷，现场展示更加开放。观众可以自己动手、亲耳聆听、亲身体验，使与会者成为一个积极的参与者——

正是这种积极的参与才使现代展览更富有创造性和娱乐性，展示的功能获得最充分的发挥。如图 1-28 所示，2015 年米兰世博会各展馆广泛应用了各种载体与动态视觉展示技术。韩国馆使用多层次的半透明幕布，利用各层间吸收颜色光不同而产生多层次的立体图像效果。同时，还利用投影仪将富有特色的美食投射在泡菜坛子等传统器皿上，以此来宣传展示韩国的美食文化。

格式塔心理学指出，人们在认识事物时并不是割裂开来，而是整合的有机体。体验是人们对展示活动的整体心理意识，人的参与性就是指人的各种行为方式、参与事件和活动之中

图 1-28　2015 年米兰世博会韩国馆内交互技术的应用

与客体发生直接或间接的关联。除了视觉和听觉之外，人的其他感官如嗅觉、味觉和触觉等都能够接受外界刺激并产生反应，多维感官的全方位介入和互动才是最佳的信息传递途径。

近年来，沉浸式体验在数字展示领域大行其道。作为新兴的一门新媒体艺术形式，沉浸式体验特指观看者能够通过视、听、触、嗅等感觉手段和智能化艺术品实现即时交互以达到全身心的融入、沉浸和情感交流，使观展人进入场景中，得到多感官的沉浸式审美享受。数字交互艺术与沉浸式体验有密不可分的联系。交互艺术借助虚拟现实技术、三维实境技术、多通道交互技术或机械数控装置打造出用户体验的沉浸环境。投影显示、LCD 显示、LED 显示、触控等都只是一种数字化的技术手段，最终目的是尽可能让观者在听觉、视觉、触觉和味觉上被全方位地包围，尽情享受沉浸式体验。如图 1-29 所示，将"雨"这种室外的自然现象引入室内，通过数字技术由观展人自己控制雨，从而能使观者行走在雨中而不被淋湿，加上模仿的雨声，这种亦真亦假的体验营造出一种神秘的氛围。

在上海世博会德国馆，观众参与体验的重要性被充分体现，沉浸式互动装置在展示陈列中随处可见。与某些单纯以图片和视频解说为主的展馆相比，德国馆在观众的体验行为过程中传递了设计者的意图，多维的互动形式最大限度地调动了参观者的兴趣，也拉近了观众与展示内容之间的距离。设计的优劣在某种程度上可以通过观众介入的流畅与否来鉴别，充分考虑到参观者自身诉求的设计才是真正的以人为本，而能唤起观众关注和参与欲望的设计无疑在本质上更多地关注了人的因素。德国馆在各个环节都设计了大量的互动体验式装置，如"花园"展区的一个门铃装置，当参与者按动门铃，屏幕中的小狗就会跑出来吠叫；还有一个厨房设施装置，参与者将手臂伸进一个小洞里模拟烹饪操作时面包香味就会溢出，好奇心和兴趣吸引了不少观众来尝试体验这些装置。在"动力之源"展厅，参观者的情绪被全方位调动并达到整个展示的高潮。观众在这里可以与一个带有感应装置的巨大金属球进行互动，人群的呼声越大，金属球转动的速度和幅度就越快越大，这就要求全场的观众同时发出整齐的呼声，这一设计从另一个角度诠释了人类和谐的力量（图 1-30）。

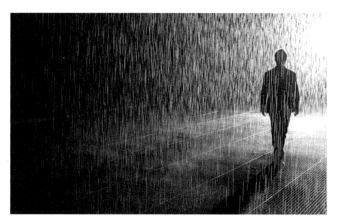

图 1-29　上海余德耀美术馆展项《雨屋》(Rain Room)

图 1-30　2010 年上海世博会德国馆内可以与观众互动的巨大金属球

综上所述，动态交互与沉浸式体验的展示手法给了我们一些启示：作为一种传达理念的手段，设计的任务就是让这些理念深入人心而产生共鸣，而最好的方式就是使观众的多维感官充分介入到设计之中，从而成为可以利用的积极因素；与此相应，参观者的介入和与装置的互动也使得设计呈现出一种更为和谐和完美的状态。

第 2 章　展示陈列空间与动线设计

2.1 展示空间的特征与分类

2.1.1 展示空间的特征

展示陈列包含信息、媒体、表现、空间等因素，展示设计就是将这些因素巧妙组合的行为。从目前的发展趋势来看，无论商业展示陈列，如展会、店面、橱窗设计，还是非商业展示，如博物馆陈列设计，都已经由狭义的陈列与装饰的概念中挣脱，而转向重视信息传递效果与整体空间氛围的设计。

老子在《道德经》里有句名言："埏（shān）埴以为器，当其无，有器之用。凿户牖（yǒu）以为室，当其无，有室之用。故有之以为利，无之以为用。"这句话用来解释空间很恰当。即人们建房、立围墙、盖屋顶，而真正实用的却是空的部分；围墙、屋顶为"有"，而真正有价值的却是"无"的空间。空间设计从某种意义上来说，是"无中生有"，缺乏对展示陈列空间的准确把握或缺乏想象力的人，是很难胜任设计任务的。英国一位时装设计大师曾经针对那些缺少人体观念的时装"画家"们的作品说过如下精辟的话：服装设计不是绘画，服装设计是雕塑，设计师要看到服装里的人体。同样，陈列设计师的首要任务不是绘画与装饰，而是通过对陈列空间的创造与把握来凸显展品并体现展示主题。

展示陈列空间的特征主要表现在以下几个方面。

1. 四维时空

"时"与"空"是一个不可分割的统一体，展示空间是时间与三维空间的高度集合。受众在展示场所可视、可闻、可询、可触、可感，全方位地去参与、去感受，并由此构成体验展示目的的行为过程。可以说，离开一定的时间，人们就无法全面认知和感受展示空间。

2. 多样的空间组合

展示功能的多元性，展示范畴的丰富性，展示性质的差异性，展示场所的特殊性以及展示结构方式的灵活性决定了展示空间绝不是一个单一的空间形式。展示形态中对点、线、面、体的运用，几何形态的打散与组合，道具材质的充分利用，灯光与装饰的辅助设计，陈列手法的多样化等促成了展示空间组合形式的各种可能性（图2-1）。在日本"未来公园"概念商店，

图 2-1　基本形态的组合变化构成了陈列空间形式的多样性

观众步入其中不仅能够体验到 Hangame（一个在线游戏门户网站）所带来的魅力，同时还能体会到曲线的有机形体所带来的舒适感觉和空间享受。白色柱形几何体堆积而成的造型，自然形成了空间分隔，顶部的曲线灯光造型随着空间的变化向店内延伸（图 2-2）。

3. 流动性与开放性

展示陈列本身即是面向公众的开放之举，以促进主客双方信息的沟通和意向的一致。展示陈列空间的设计以最大限度地满足受众的欲求为目的，为其创造最佳受信和传信环境，为大量信息提供最优传播方式（图 2-3）。

2.1.2 展示功能空间的分类

无论展示的性质与规模如何，一般都可将展示空间作如下分类。

1. 外围与导入空间

外围与导入空间广义上包括展区上部空间和展区周围地域空间两部分。展馆上部空间是展馆建筑形象的延伸与扩展，夜间的照明与灯光设计亦是其组成部分。展区周围地域空间主要是指商业店面正门前的门头、入口、标饰等所占据的空间，是卖场中最先接触顾客的部分，也是品牌特色和形象的最直观表达，"第一印象"由此产生（图 2-4）。

2. 陈列空间

陈列空间即用来展示陈列主体产品的空间，是整体展示过程中最重要的核心部分，因此其所占面积也是最大的。陈列空间主要侧重于各种展

图 2-2　日本"未来公园"概念商店

图 2-3　流动与开放的陈列空间能最大限度地促进展品信息的传播和主客双方的交流

图 2-4　店面入口立体的不规则多边形，配以醒目的明黄色，在灯光的映射下形成一道风景

示道具装置与展品的结合，其目的在于突出展品魅力，传递展品信息。丰富多样的陈列手段亦在这里得到最大限度的发挥（图2-5）。

3. 销售空间

商业展会一般会专门设置销售空间，有的将其设在展示的结尾部位，有的设在展示空间中观众相对少的区域以活跃气氛。

图2-5　作为展示的核心组成部分，陈列空间里要求调用一切设计手段和形式以突显产品

4. 演示、交流与洽谈空间

演示空间的设计须视具体情况而定。大型展会的演示有时装表演，小型演示有刺绣、篆刻、编织等。另外，随着科技的发展与陈列手段的拓宽，现代展示陈列中的投影与多媒体逐渐成为演示交流的主角，既节约了空间又起到了互动交流的目的（图2-6）。

洽谈空间则根据展示性质的不同，有的与演示空间相邻或连为一体，有的则另辟专属区域，通过部分围合和隔断处理形成一定私密性。在商业店面的展示中有的洽谈空间还与休息空间合二为一（图2-7）。

图2-6　科技的发展使演示与交流区的功能日益强大

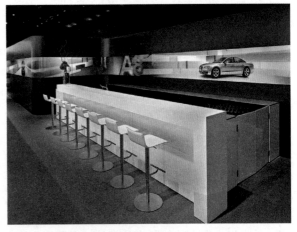

图2-7　奥迪展厅的洽谈空间兼具休息功能

5. 通道空间

商业展示中的通道空间是顾客在店内行走的路线和区域，须结合参观动线的设计来安排，并根据展示陈列的主次安排划分为主通道空间和次通道空间，并在空间尺度上加以区别。即重点展示的区域希望参观者停驻更长时间，因此在空间宽度和形态上应更加强化。

而综合性的展会上，除了单个展区内部的参观通道以外，为了加快人流的疏散，大多借助展馆内全方位的导向指示的引导，采用面向社会大众的通道设计，将渠水分流入田的方法引入设计，展位也由封闭式空间转向

自由观看的敞开式空间。

6. 休息空间

大型综合展会上一般会在不同展区的过渡空间设置休息场所。商业店面中，如整个空间允许，也会开辟单独的一个区域，并提供一些设施，如沙发、茶几、茶水等，以方便顾客稍作休息，同时与有购买意向的客户进行洽谈（图2-8）。

7. 服务设施空间

因展示性质不同，服务设施项目及规模各不相同。此类空间包括商业卖场的试衣间、收银台、仓库；展会和博物馆的储藏空间；博览会上饮食店与娱乐场所等。

图2-8　形式多样的休息空间可以使身心得到放松，有些休息空间还兼备了洽谈的功能

需要说明的是，虽然在以上分类中将陈列作为单独空间类型划分了出来，但在实际设计中，其他任何类型的展示空间都需要进行陈列设计，陈列空间的应用也正从单纯的展品陈列延伸到店面、商场、展会等的各个空间，这也是当代陈列空间发展的必然趋势。从这个角度来说，对展示空间的分类也就是对陈列空间的划分，只不过针对不同类型的空间，其陈列的物品与表现重点有所不同。

2.2　VMD 与三大陈列空间

1944年，即第二次世界大战末期，美国的展示从业者首次提出了视觉营销（visual merchandise display，VMD）的概念，这是指在进行卖场展示时，将商品进行一系列的视觉化诉求陈列设计，也是卖场向顾客传达视觉信息的技巧总称。在具体的商品展示中，有三种视觉化的陈列方式：视觉陈列（VP）、要点陈列（PP）、单品陈列（IP），即VMD=VP+PP+IP。视觉陈列的功能是通过视觉形式的创意吸引目光和注意力，使顾客感兴趣，并吸引其走进卖场；要点陈列区是传达该陈列区域附近商品的使用方法与搭配效果等信息的地方；单品陈列区则是让顾客易于挑选对比、达成销售的区域。三大陈列空间明确界定了不同的功能，使设计师在陈列商品时更容易找到切入点。在这里，陈列设计并不仅仅局限于从美的观点出发进行商品展示，更强调的是通过不同区域陈列功能的实现达到吸引顾客并促进销售的目的。

20世纪70年代，VMD在美国大型百货商店全面复苏时期被正式采用，作为戏剧式的陈列要素而被灵活

应用于商业展示中。随后，其思想和手法在各种专卖店乃至超市和量贩店被广泛运用。其特征在于通过展示陈列，将商品的信息视觉化处理，来塑造和表达某种生活方式。它不是单纯地让顾客购买商品，而是让他们在某种故事和情境中挑选该商品所特有的主题和信息。

2.2.1 VP——视觉陈列

VP（visual presentation）是吸引顾客第一视线的重要演示空间，通过视觉主题的展示形式，向消费者传递"第一眼"的重要信息。主题陈列一般出现在卖场客流的最大处，以橱窗为主，有时也可以出现在卖场入口或店内的视觉中心位置，是顾客视线最先达到的地方，也是整个店面最大的氛围景观，可以借助造型、道具等辅助展示，注重情景的氛围营造和视觉冲击力。这些区域主要用来表现卖场主题、流行趋势、季节变换，涵盖了商品战略、品牌特征、企业文化和时尚理念等内容。如图 2-9 所示，对陈列主题氛围的营造，以及在造型和色彩上的精心设计，目的都是吸引视线。

图 2-9　借助视觉陈列体现企业文化和品牌特征

作为"商店的脸"，VP 有着向顾客倡导某种生活方式的使命，执行并传达卖场当期的主张，以期取得顾客的认同与情感共鸣，达到心理行为学上感觉、认知、情绪与行动的要求。VP 空间的选择应以表现整体形象为基础，因为整体协调性的展示比单独的演示起到的效果更好。在选择陈列的商品时，应以流行趋势强、色彩对比度强、能够强调季节性的商品为宜。除了对美感的强调，还应以该陈列是否能准确传递相关产品的定位与诉求为目的。如图 2-10 所示，LOUIS VUITTON 橱窗围绕核心产品进行视觉陈列，并使用必要的服装道具来体现作为配件不易完整表现穿戴效果的皮制商品。图 2-11 中，入口处身着该品牌服装的模特在自行车道具的烘托下，起到吸引顾客注意力的效果。

图 2-10　商场入口、中庭、店面橱窗等通常用来作为 VP 视觉陈列

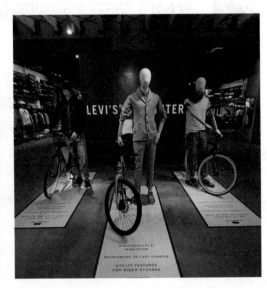

图 2-11　视觉陈列引人注目

2.2.2 PP——要点陈列

PP（point of sales presentation）也叫售点陈列，讲究搭配。PP是卖场内部局部区域的"展示窗口"，是协调和促进相关销售的魅力空间，是商品陈列设计的重点，具有展示本区域商品形象、像磁石一样将顾客吸引过来的作用。PP是顾客进入店铺后视线主要集中的区域，是商品卖点的主要展示区域，因此有时也会被称为视觉冲击区。PP陈列的位置应在顾客视线自然落到的地方，如墙面上段的中心部分、货架上部、隔板上、支柱周围、展示台等区域。在服装陈列时一般采用正挂的形式（face out：一种展现商品正面的技法，即把服装款式正面的最佳效果呈现给观众）。如图2-12所示，将衬衣的正面展示出来，同时借助道具单独对衣领和袖口进行陈列展示，目的在于体现男士衬衣的精工细作。

PP在卖场局部进行相关商品的展示，与该部位的商品陈列进行搭配组合，使卖场不至于单调，显得有趣、引人注目。展示的原则是商品就近陈列，这样才能起到刺激与联系销售的目的。例如，顾客看到一款黄色的产品很满意，但是又想看看其他颜色的同款商品时，自然会在附近陈列的商品中找。所以，把造型样式、颜色和特征相似的商品通过巧妙的陈列组织在一起能起到事半功倍的效果。如图2-13所示，同色系的衣服陈列在一起，除了加大视觉冲击力，还方便顾客寻找类似款式和颜色的产品。

在进行PP设计时可以组合多件展示商品和装饰物，通常采用的陈列构成方法有三角构成、对称构成、反复构成、直线或曲线构成等。当然，具体采用什么构成形式要根据产品自身的风格与品牌定位来确定。PP的成功与否在很大程度上决定了是否能准确地展示品牌的理念文化并促进销售。

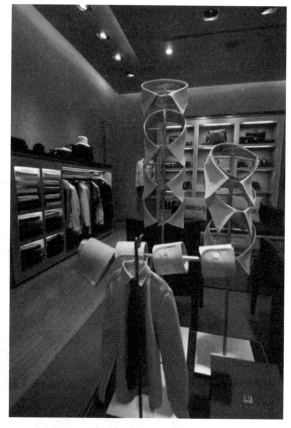

图2-12　以产品细节的展示作为陈列要点

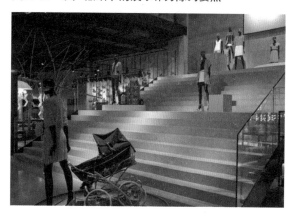

图2-13　作为视觉冲击区的PP，根据品牌自身特色选择相应的构成形式，道具和装饰必不可少

2.2.3 IP——单品陈列

如果说VP能吸引顾客的视线，诱导其进入卖场；PP是再一次地确认和提升，进行联动性消费联想；那么IP则是要达到销售的最终目的。

IP（item presentation）区是使用展台、货柜、货架、衣架等道具陈列卖场中实际销售产品的区域，它占据

了卖场的大部分，也是顾客直接和最后决定购买的地方。随着对 IP 区的整理，卖场氛围也会有很大的不同，其视觉性的比例也很大，因而对卖场氛围的影响不弱于 VP 区或 PP 区。为达到销售的目的，IP 会借助形式多样的陈列方式来丰富空间，整齐有序而富于变化的 IP 同样能吸引注意力（图 2-14）。

　　IP 区是主要的储存空间，也是顾客最后形成消费时必然触及的空间，因而有时被称为容量区。IP 应与 VP 和 PP 进行联动，以使顾客最终到达陈列商品的地方。因此，理想的状况应该是顾客在店头看到 VP 被吸引，继而进入店内看到 PP 并再次产生共鸣，最后到达 IP 区达成购买意向。在 IP 区中要把展示在 PP 区的相关商品进行分类整理，以达到易浏览、易拿取和易挑选的目的。

图 2-14　整齐有序的单品陈列

2.3　陈列空间的界定与存在形式

　　按照传播学的原理，空间展示可以理解为在一定的空间和时间内，表现并传达事物有价值的信息，即在特定场所和展期内通过展示活动向观众传达有价值的信息，让观众接受和理解并产生共鸣，从而产生长期效应。对展示陈列设计来说，对空间的理解和利用的重要性不亚于展品和道具的设计，空间大小与展示的效果也并不是成正比关系。有些陈列空间面积不小，却一览无余、大而空泛；而有些面积不大，却以小而精彩、丰富为人称赞。

　　空间是物质存在的一种客观形式，通过四维的方式表现出来。选择某种形式的陈列空间就是选择了某种空间的特定组合结构，这个结构决定了下一步的陈列、材质、用光等，也决定了整个展示陈列的风格。一般来说，满足某种需求的陈列空间，其界定与存在形式往往是综合的，为了方便研究，我们将其划分成以下几类。

2.3.1　封闭与开放空间

封闭空间与开放空间具有相对性，区别在于有无侧界面、侧界面的围合程度以及开孔的大小等。封闭空间和开放空间自身在程度上也有区别，如介于两者之间的半开放和半封闭空间。陈列空间的开放与否要取决于陈列和展品本身的性质，以及受众在视觉上和心理上的需要。

1. 封闭空间

封闭空间常被限定性较高的围护实体严实地包围，在视觉、听觉等方面具有较强的隔离性，其流动性也相对较弱，因而具有内向型特征。但另一方面，封闭空间在心理上产生很强的领域感、安全感和私密性，常见的如服装店里的试衣间（图2-15）。这里要指出的是，封闭性的陈列空间并不是指严丝合缝地绝对封闭，有的会在顶部或下部作一些通透处理，当然这要根据具体的陈列性质来决定。

虽然封闭空间在视觉上会产生一定的障碍，但其含蓄内敛的特点如果运用得好反而会增加某种神秘感和诱惑力，有创意的设计师往往会利用参观者的这种探幽心理做文章。如个性化的入口设计，这使围合得越严实的空间反而越会引起参观者的好奇心（图2-16）。还可以在围合实体的外立面进行发挥，或辅以装饰或开些小窗口来提升参观者的兴趣（图2-17）。

图 2-15　茶壶造型的试衣间

图 2-16　封闭的空间设计了别致的入口，对参观者形成了很大的诱惑

图 2-17　在封闭空间的壁面作镂空设计，既能增加其通透性，又有较强的装饰效果

2. 开放空间

这类空间没有明确的隔断与划分，只是借助一些象征性的形与色来构筑不同的功能空间。开放空间具有外向型的特征，其视野开阔，限定性和私密性较弱，强调不同空间环境的交流与融合渗透，讲究对景与借景。开

放空间在心理上常表现为开朗、活跃、包容，非常易于视觉形象与声像的传达。

　　但是，由于缺少分割空间的墙体或立面，开放式的陈列空间在方便交流沟通的同时也失去了很多用来承载信息的物质载体，因此，区域的功能划分成了陈列师的首要任务。一些变通的方法能起到有效作用，如设置一些小型的物体作为空间的界定，就像孩子们在空旷的草地上踢足球，仅用衣服、书包等物品来界定球门和边界的位置；也可以在地面上将不同的功能区域用不同的材料质感和色彩来区分，就像在居住空间中用木材与瓷砖来区分卧室与厨房；还可以在地面上加一个地台式的上升空间，通过水平高度的变化结合色彩、用光等进行区域划分，这一方法在汽车展示陈列上应用较多。为了兼顾空间的开放性和陈列的有效性，采用悬挂或立柱陈列等形式来展示信息主题也是常用的陈列手段（图 2-18）。

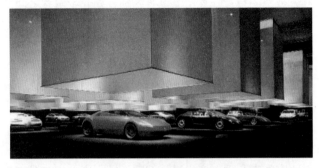

图 2-18　开放空间中，用顶部的悬挂装置和与展品相应的色彩来界定区域、强化展品的陈列效果

2.3.2　动态与静态空间

　　严格地说，动态空间与静态空间的划分是以人的心理感受和暗示来界定的。动态空间是利用一些设计元素如倾斜或渐变的形态和陈列方式产生成视觉或听觉上的动感；静态空间则形式稳定，常采用对称式的陈列方式和垂直水平界面处理空间。

1.动态空间

　　动态空间也被称为流动空间，具有空间的开放性和视觉的导向性，界面组织具有连续性和节奏性，其构成组合形式变化多样，能诱导人的视线从一点转向另一点，引导受众从"动"的角度观看展品，将人们带到一个时空结合的"第四空间"。动态空间连续贯通之处，正是引导视觉流通之时，空间的运动感既在于塑造空间和展品形象的运动性上，更在于组织空间和陈列形式的节律性上（图 2-19）。

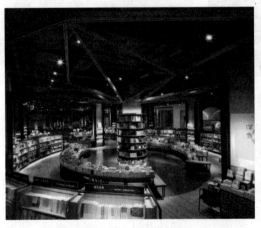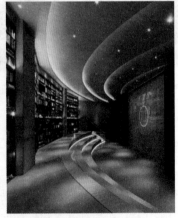

图 2-19　地面弧形的动线和顶部发射状直线的对比使整个空间变得生动有趣

动态空间的主要特征在于：能有序地组织和引导参观动线，方向性明确；空间在水平方向穿插交错，结构组织灵活，人的活动线路为多向而不是单一路线。

通过以下陈列手法亦可以产生动感，创造动态空间：在陈列形式上采用强烈对比的形态和具有动感特性的线型；光怪陆离的光影效果或轻快动感的背景音乐；利用地面的高低错落、艺术装置、道具等使人的参观活动时动时静，或驻足观看，或快速穿行。

2.静态空间

静态空间相对于动态空间来说在形式上表现得相对稳定、安静，常采用对称式的陈列和垂直、水平界面的空间处理。封闭、构成较单一的空间也给人静态的感觉，受众的视觉多被引导并停留在一个方位或一个点上，空间较为清晰、明确（图 2-20）。

静态空间有以下特征：限定度较强，空间趋向于封闭性和私密性；多为四面对称或左右空间，其展品的陈列状态也趋于这种风格，以达到一种静态的平衡；空间及陈列设计的比例和尺度协调，形成整体的和谐美；色彩的应用淡雅精致，光线柔和，装饰简洁；实现的转换过渡平和，少见强制性地引导视线。

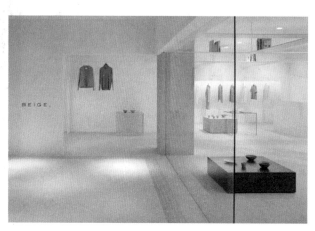

图 2-20 稳定的构图和纯净的色彩使空间充满了静怡之美，呼应了所展示产品的特征

2.3.3 通透空间

通透空间其实是一种介于开放式和封闭式之间的空间类型，因此它也就具备了集两者优势于一体的特点。通透的空间可以使形态、色彩以相互透叠的方式产生一种意想不到的效果，还能起到通风、共享光照的作用，即隔而不断。通透空间大多采用透明或半透明材质，除了常用的各种玻璃以外，透明亚克力、各种半透明织物、金属网膜等各种有趣的材料都是创意的绝佳素材。如图 2-21 所示，奥迪展台采用金属

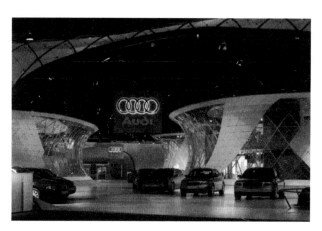

图 2-21 奥迪展台

网架与薄膜相结合，夸张的造型极具视觉冲击力，部分的镂空使空间更加通透，也增强了对展品——车的关注度。

"通"可分为"直接相通"和"间接相通"。前者的空间效果简洁明了，落落大方，视线和光线也是通的；后者则靠隔断、屏风等将空间变得迂回往复，使视觉不能直接到达目标，这样的设计更有利于安排展示顺序，使参观者在总览空间全局的同时被引导着按一定顺序参观。

"透"主要指在某一视线方位在光线和视野上无阻挡，如果采用透明或半透明材料，还能在"不通"的状

态下实现"透视"的效果。因此在实际应用中为了获得丰富的空间层次,"通"与"透"往往相互结合。如图 2-22 所示,店里最显著的视觉中心当属中间这个圆形的产品区,视觉冲击力极强,白色骨架层板结构既划分了空间层次又增加了产品陈列面积,又不失视线的通透性。图 2-23 中,构成半围合通透空间的原料为羊毛,暗示商品材料属性的同时,巧妙地形成若干陈列区域。

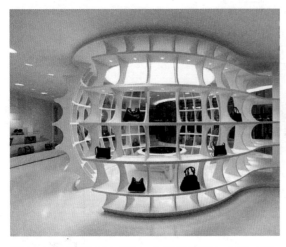

图 2-22 通透的围合处理,空间若隐若现,层次丰富,视觉中心凸显

图 2-23 羊毛织成的锥形半围合通透空间产生强烈的视觉冲击和触觉感受

2.3.4 虚空间与虚拟空间

虚空间与虚拟空间是相对于实体空间来说的,这类空间通过人的心理作用,用意象性的、暗示的、概念的手法来进行处理,也可以认为是一种"心理空间",可以简单地将其理解为不能把现实物体置入其中的空间。它没有明确的实体界面,却存在于一定的范围。它是物质形态的空间实体向四周延伸和扩张的结果。心理空间不是客观存在的,却留给人更大的想象空间。

1. 虚空间

虚空间指在界定的空间内通过界面的局部变化而再次限定的空间。如利用不同角度的镜面玻璃的反射反映的虚像,把人们的视线转向由镜面所形成的虚幻空间,产生空间扩大的视觉效果,有时通过几个镜面的反射,把原来平面的物件造成立体空间的幻觉。在狭窄的陈列空间,常利用镜面来扩大空间感,并利用镜面的幻觉装饰来丰富室内景观。在空间感上使有限的空间产生了无限的纵深感。如图 2-24 所示,顶部与立面的镜子从不同角度反射出店面的景象,既扩大了空间感,又使陈列效果更加变幻莫测。

当然,镜面反射出的虚空间的载体不仅限于玻璃和镜子,还可以是水面、抛光处理的不锈钢和塑料等。不同材料所采用的现代工艺通过映射创造出新奇、趣味、超现实、梦幻般的空间效果,这也是一般的实体空间所无法企及的(图 2-25)。

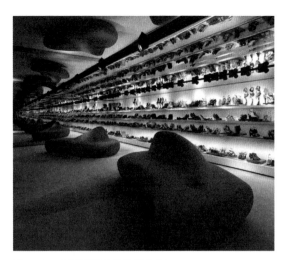

图 2-24　利用镜子形成虚空间

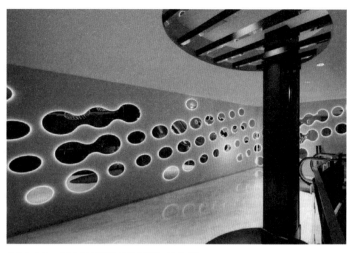

图 2-25　利用材料的反射营造虚空间

2. 虚拟空间

　　虚空间的另一种存在形式是通过投影、多媒体和虚拟现实技术（virtul reality,VR）营造出的虚拟空间，在近年来举办的各种世界博览会上被广泛使用。虚拟现实技术又称灵境技术，是以沉浸性、交互性和构想性为基本特征的计算机高级人机界面。它模拟人的视觉、听觉、触觉等感觉器官功能，使人沉浸在计算机生成的虚拟境界中，并能够通过声音、姿势等方式与之进行实时交互，创建了一种适人化的多维信息空间。这种空间形式借助不断演进的视觉技术在带给观众极大视觉震撼的同时，在视觉、听觉、体感等方面也会带来全方位的感受。如图 2-26 所示，巨大的电子画卷展示着南方都市报 20 年来的新闻大事件。转动滑轮，相关新闻信息便以年轮的形式还原，让人如临其境。借助科技手段进行交互体验设计，近年来在各种博物、历史馆和世博会上是常用的手法。

图 2-26　南方都市报 20 周年展上的虚拟电子书

2.3.5　拓扑空间

　　拓扑空间（topological space）的出现起源于一种数学结构，研究者利用它来形式化地讨论诸如收敛、连通、连续等概念。简单地说，拓扑就是研究有形的物体在连续变换下，怎样还能保持性质不变。它最初是几何学的一个分支，主要研究几何图形在连续变形下保持不变的性质。在拓扑学里没有不能弯曲的元素，每一个图形的大小、形状都可以改变。

　　拓扑学的典型案例是"莫比乌斯环"。1858 年，神奇的"莫比乌斯环"被德国数学家、天文学家奥古斯特·费

迪南德·莫比乌斯发现。这是一个拓扑数理的重大发现，将一张纸条扭转180°，再将两端粘接起来，纸的形状便成为具有魔术般性质的循环体：只有一个面与一条边界，自始至终，循环往复。如有一只小虫，可爬遍纸条的整个曲面而不必跨越它的边缘。后人把这种由莫比乌斯发现的不可定向的单面纸环（即单侧曲面）称为"莫比乌斯环"。"莫比乌斯环"代表一种"循环"的理念。它常被认为是无穷大符号"∞"的创意原型。如同中国的太极，设计体现了一种融合和谐的哲学思想，以及自然和社会发展的某种规律和本质，简洁即丰富的哲理。拓扑学对艺术、文化等意识形态方面也有着相当的影响，许多设计师将其引入设计理念并发挥其意义和价值。如中国科学技术协会的标志为双面拓扑图形，造型富于变化，极具空间感和动感（图2-27）。图2-28为变换后的莫比乌斯环在家具中的应用。回环往复的形态构成桌腿，动感而不失优雅。2010年上海世博会上，湖南馆巧妙地将拓扑空间与影像展示相结合，在众多的中国省市馆中独树一帜。湖南馆没有明确的围墙，主体建筑的外围与屏幕影像以莫比乌斯环的形式连为一体，呈现出一种开放式的、非规则曲面的影像效果。它所带来的立体影视图像同样是对传统的颠覆，极具震撼力，显示出超前的设计理念和灵活自如的展示陈列形式（图2-29）。

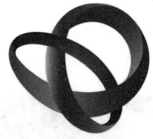

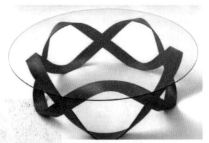

图2-27　中国科学技术协会标志

图2-28　以莫比乌斯环造型为灵感的家具，造型富于变化，极具空间感和动感

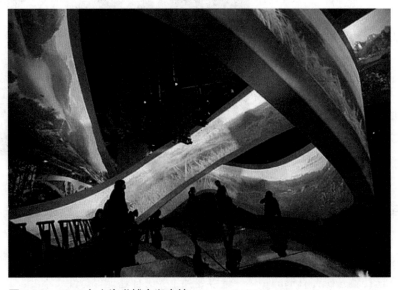

图2-29　2010年上海世博会湖南馆

2.4 陈列动线设计

陈列的动线设计，即通过展品在展示空间中陈列位置与方向路线的安排与设置，有目的地引导观众在展示陈列空间中参观行走。由于人们通常会沿着展品陈列要素的视觉强弱顺序渐进地参观行走，因此陈列动线也可理解为参观动线。动线一般有口袋式、通道式、单线连续式、自由式几种类型（图 2-30）。

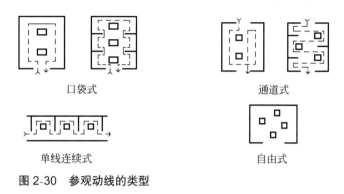

口袋式　　　　　　　　通道式

单线连续式　　　　　　自由式

图 2-30　参观动线的类型

2.4.1　陈列动线的设计原则与方法

利于流动是动线规划的最大原则，除此之外，以下原则也是不容忽视的。第一，应根据展示陈列的内容来确定动线走向；第二，必须充分考虑原有建筑空间的既有特性与局限，尽力使二者协调一致；第三，必须将空间的规划与场地分割、动线与平面计划的拟定，整体与局部空间的构成同步展开。

动线设计还应该考虑以下几个因素：长度的适宜、曲与直的结合、角度的处理、宽窄的变化、回路设置、变化和有序等。

长度的适宜：动线的总长度不宜过长，要使参观者经过并观赏到所有陈列要点的同时尽量少走路。

曲与直的结合：曲与直结合的目的在于，既能使参观者对整体格局有所把握，不至于迷失方向，又不能过于平直、单调，一望到底而缺乏了观赏的乐趣。此外，曲与直的变化可以改变动线的心理长度，对过长的通道适当增加曲度，可以弱化单调平直的心理感受。

角度的处理：动线的设计从二维角度来说，圆角优于钝角，钝角优于直角，应避免锐角的出现。要平缓地、自然地、看似随意地改变参观者的行进路线，而不是生硬的和强制性的。

宽窄的变化：这里指主、次动线的不同宽度设置。在某些区域适当地改变通道宽窄，或进行流线型的过渡，在变化的结合部分设置一些导示牌、景观小品、色彩暗示、照明强调和休息设施，也会起到出其不意的效果。

回路设置：陈列动线设置必须形成通路循环，避免单条人流动线的延伸。如果水平动线受到建筑结构的局限，可以考虑在垂直方向的空间做文章，如在端点处设置别有趣味的楼梯，将上下层联通起来综合考虑。

变化和有序：这是动线设计的总理念，其实在处理曲和直、宽和窄的问题时，就已经体现了这个理念。此外，在动线部分的陈列空间设计中，如处理地面、顶部、四周墙面的陈列和界定等方面，都可以体现变化和有序的理念。

2.4.2 陈列动线的引导与优化

展示空间陈列动线的设定必须根据展示陈列的主题、结构顺序和功能分区等来考虑。理想的动线应具有明确的顺序性与便捷的构成形式，既能使参观者按顺序遍观整个展览，又可让人们的视点集中于某个陈列焦点。应尽量避免参观者形成相互对流或重复穿行的现象，还应防止漏看和重看，以免产生疲劳或浪费时间。一般而言，参观动线的方向是按视觉习惯由左至右按顺时针方向延展的，在对展品进行陈列时也要遵循相应原则。如果时左时右，就容易使人们产生混乱无序的感觉。

在对商业空间进行陈列时，除了注重利用陈列空间设计来引导消费者的行进，还应尽量给顾客留出较为宽敞的进出通道，即当一个顾客在观看商品时，不应妨碍其他顾客的通行或观看。设计师还应多留意顾客进出时的走向，对顾客必须经过的区域可考虑设为主陈列区，通过精心的安排来陈列一些畅销产品或新进商品以形成"磁石点"；而对一般顾客甚少到达的死角区域不但不能忽视，反而应进行特别陈列，使本来不引人注意的角落变得引人注目，从而激发顾客的观看和购买欲望。商业展示陈列设计时，宽敞的通道和流畅的动线设计是保证顾客在舒适合理的空间里自如地欣赏和挑选商品的基本前提，"磁石点"的设置则是吸引和停留视线的关键。

动线区域的划分在保持单纯明确的前提下，还应设计必要的转折变化和曲线的走向，因为这样可以增加参观的趣味性，避免单调乏味，也能使参观者的注意力更集中（图 2-31）。2005 年爱知世博会英国馆是该届世博会上备受关注的场馆，其空间布局的流畅与陈列动线的曲折多变功不可没。该馆内部空间被分成四大区域：花园、连接走廊、主展厅和出口通道，每个区域之间衔接自然。英国馆的空间处理有"曲"、"隔"的特点，花园用植物隔出 U 形小径，靠近展厅处则用镂空的木墙分别隔出了连接走廊与出口通道，再加上室内的走廊和展厅，整个正方形展馆的边长虽然只有 36m，但曲折多变的动线使其参观流线被延长到 200 多米。观众如行九曲桥般不断蜿蜒前行，左顾右盼皆有景。柔和的曲线使游程延长，也加深了观赏的趣味。正如中国园林所推崇的"隔则深，畅则浅"，两者的确有异曲同工之妙。另一方面，英国馆展线设计的合理性还表现在"点"与"线"、"动"与"静"的呼应：花园中的艺术品让人驻足观赏，互动游戏引人逗留体验，观众可作"静看"；而较长的游览线宜于观众边走边看，移步换景，作"动观"。在展馆面积不大的情况下，展示陈列以静看为主、动观为辅，动静交错，使观众游览的节奏起伏而错落有致（图 2-32）。由此，动线处理、展览节奏的把握直接影响了展示空间的利用，而有效的空间利用往往在陈列内容的基础上提升了观众的体验效果。

图 2-31 动线设计中必要的转折与变化以增加趣味性和丰富性

图 2-32 动静结合的展馆路线

综合性的博览会上，对参观动线的引导与优化更是设计的重点。立体坡道环状流线形的设计在 2010 年上海世博会有着集中表现，而将这一立体交叉的环状流程空间做到有趣且精彩的当属荷兰馆和丹麦馆。由 BIG 设计的丹麦国家馆的动线由两个环形轨道组成，形似一个螺旋立体的莫比乌斯流线，环形单向展线将观众流畅有序地引向展区，观众可以不断地穿梭于室内和室外之间，自由地进出匝道，打破了以往设计时参观者置身于室内的闭塞视域。基于螺旋状双表面的建筑形式，丹麦馆的展品陈列分布于内外两个平行表面上（图 2-33）。中国的湖南馆也没有像大多数展馆那样设置既定的参观路线，而是借助"莫比乌斯环"界定空间，并在其表面辅以影像展示，参观者可以从该馆的任意方位进出并随意观看。这些灵活优化的动线设计不仅最大限度地合理分散和引导了人流，还因为动线与展馆外观的巧妙结合而成为一道亮丽的风景。

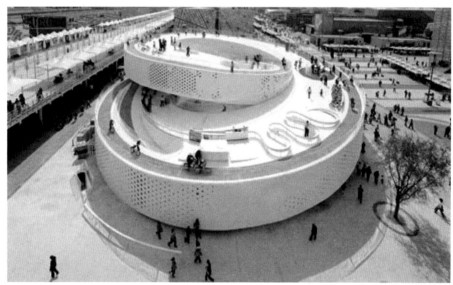

图 2-33　2010 年上海世博会丹麦馆的动线采用了螺旋立体的莫比乌斯流线，使参观人群的流动流畅有序

第 3 章　展示陈列的形态构成与视觉表现

3.1 视觉感知与陈列应用

3.1.1 视觉感知规律

展示陈列本身是一种视觉上的再现与表达，而视觉是人类最重要的感知能力。人们通过视觉可以感知外部世界不同物质的形状、大小、色彩、明暗、肌理、运动等多方面的信息。心理学实验表明，人们看物体时不可能一眼就看清楚整个对象，而是有一定的先后顺序，这种先后顺序即为视觉心理。视觉心理有以下一些特点：

（1）在人的瞬间视觉范围内，一般只存在一个焦点或中心，而这个视觉焦点或中心由于其形象最突出，所以最容易被察觉。

（2）人们在浏览一个具体事物时的顺序流程：首先是通观全体；得到整体印象之后，视线就会停留在某一形象、色彩最突出的局部；再依据各构成要素的强弱依次有序地进行观看；最后完成整个浏览过程，形成整体的视觉印象。

（3）人的视觉习惯通常是从上往下、由左及右地观看物体，在阅读的时候也是如此。因此，最容易吸引视线停留的区域通常是一个整体空间的上方或左上方，最下方和右下角由于是视线要到达的最后目的地，同样也能较好地吸引目光。

（4）由于眼睛的视圈是水平椭圆，因此眼睛的水平移动比垂直移动快，通常会先注意水平方向的物体，然后再注意垂直方向的物体。

3.1.2 视觉心理的陈列应用

通常，人们在观看某个物品时的心理活动过程为：注视—产生兴趣—联想—产生欲望—比较权衡—信任—决定行动—满足。可以看到，一系列的认识过程与视觉心理的开头是"吸引注意"进而产生联想和兴趣，这就要求展品的陈列在视觉上具有一定的刺激强度才能被感知。在掌握视觉感知规律的前提下充分利用这些知识进行陈列设计，会起到事半功倍的效果。

1. 确定视觉陈列中心

人们视觉心理的特点决定，当受众进入展示空间时，通常是整体地、由远及近地观察。因此，在进行展品陈列与空间布局的过程中，首先要明确视觉中心点的位置，避免由于陈列散乱造成观看者视线散漫，进而产生混乱无章的印象。视觉中心点的陈列应尽可能地设在最易被看到的位置，同时给予充裕的空间，通过周围的空余来衬托重点展品，避免形成拥挤与紧张的视觉心理感受。根据视觉心理原理，主体与背景的反差越大越易被感知，在无色彩的背景上容易看到有色彩的物体，在暗的背景上容易注意亮的物体，通过强化与背景的对比来突出重点展品是较好的陈列方法。如图3-1所示的美国帕拉代斯瓦瑟斯顿葡萄酒厂展厅，在周围弱化的弧形展柜衬托下，中心区域采用明快的色彩和照明，吧台、吧椅和若干酒杯的精心陈列有邀约之意，既形成了视觉中

心，同时也凸显了展示主题。又如图 3-2 所示的展示墙，唯一一个将产品正面完整呈现出来的手袋居于整个墙面的中心位置，其背景的矩形凹槽在众多凹槽中是面积最大的，再辅以四周的留白，其形象在众多展品中显得更加突出。

2. 陈列的连续性

人浏览事物时的习惯是先通观全体，然后关注某一对比最为强烈的局部，再根据视觉刺激的强弱顺序依次观看，最后形成整体印象。因此，陈列设计的过程中要充分考虑各个局部视点的相互联系与协调，考虑视觉的强弱秩序，并保持整体风格的连贯性和一致性。图 3-3 中整体统一的展架上整齐地陈列着展品，确保了整体风格的一致性和陈列的连贯性，并通过各组展品与展架在色彩与质感上的对比关系来营造秩序感。

图 3-2　充分运用陈列设计营造视觉中心

图 3-1　美国帕拉代斯瓦瑟斯顿葡萄酒厂展厅

图 3-3　整体风格的一致性和陈列的连续性

图 3-4　高低错落、疏密有致的排列，柔和而有一定对比关系的色彩搭配产生视觉美感

图 3-5　展品造型本身变化不大，用色彩对比活跃空间

3. 陈列形式的视觉美感

进行展品陈列设计时，还应充分考虑视觉形式上的审美要求，以使参观者保持良好的视觉心理情绪。展品的陈列顺序和排列形态是形成美感的关键因素，应根据展品的体量大小与特性，采取适当的组合、排列等形态上的创意设计使其达到完美的视觉效果（图 3-4）。

3.1.3　展品形态与性质的分析

陈列设计的主角始终是展品，而不能喧宾夺主。因此首先要对所陈列的展品形态与性质作出分析，目的是利用各种设计元素与手段去凸显展品的形态和个性。对展品的分析一般从以下几方面入手。

（1）展品的形：同一类展品的形变化多，陈列空间就活泼生动，但也容易变得杂乱无章。若展品形象差异不大，陈列构思时就应注重变化，否则会使人感到呆板。例如鞋的陈列，鞋类展品彼此之间造型变化不大，大多数的鞋店都是分类排列，这种大众化的陈列方式很难引起人们对所陈列展品的兴趣。国外的一些鞋店则往往充分利用空间陈列装置和色彩的变化来营造个性生动的气氛（图 3-5）。此外，有些展品的形本身就具有可变性，比如服装的陈列，不同形象和风格的模特就成了主要的构图元素。当然，模特的选择要与服装自身的风格相一致。如图 3-6 所示，同样是女装橱窗陈列，左图精致温婉的服饰选择的模特、展示道具以及橱窗色调都符合这一风格；而右图个性简约的服饰选择的模特更为抽象，道具更精炼，色调对比也更强烈。

图 3-6　不同风格的服装品牌，选用相应的模特、色彩、道具及陈列方式以呼应自身风格

（2）展品的类型和体量：如果展品是同一类型的，应注意它们的大小变化幅度。比如乐器店既有体量巨大的钢琴，又有精致小巧的口琴，而书店和鞋店的商品规格则基本相同。这种不同的体量变化会形成不同的空间感受，陈列的手法也要相应调整。变化幅度较大的商品，由于其自身的多样化，简练单纯地陈列摆放就能产生丰富的效果，如果陈列形式太多变化就易造成零乱，因此设计时应强调秩序，减少多余的装饰。而体量变化幅度小的商品本身在排列时就整齐有序，但易显得单调乏味，陈列设计时应注重变化或适当增加装饰元素。

图 3-7　借助特定的光线与背景突出展品晶莹剔透的材质

（3）展品的色彩和材质肌理：大多数的家电产品色彩灰暗，而塑料制品和玩具的色彩就鲜艳许多，这就需要利用陈列的环境色来衬托，以突出展品的色彩。同时，有些展品的材质和肌理往往在特定的光线和背景下才显示出自身的独特魅力。例如玻璃器皿的陈列就必须突出其晶莹剔透的特征（图 3-7）。

3.1.4　"形"在陈列设计中的感知

形状是视觉把握事物的一个最基本的要素，它是事物的外部表象，也是我们视觉器官最容易把握的，形状构成要素为展示陈列设计的形态多样化提供了可能。在实际的陈列操作中，一般都会结合道具的衬托来放大产品的特点，将展品陈列成不同的形状，或通过陈列组合形式的变换来引导观众的视线并强化某种视觉效果。

展示陈列的构成方法，主要包括直线、曲线、放射状、三角形、圆形、方形、有机形等多种构成形态。具体选用何种陈列构成方法，主要取决于展示内容的性能特点、展品的大小、陈列空间的风格、陈列道具的尺度与视觉传达效应等因素。

1. 直线陈列

直线在视觉中是最常见的形状，也是陈列设计中运用最广泛的视觉因素之一，使用得当的直线给人以简洁、大方、统一而明确的视觉效果。直线在几何学中表示两点之间最短的距离，具有较强的视觉张力。在某一展示平面上对展品采用放置、壁贴或悬置的方法进行组合构成，构图上采用不同类型的直线构成，或水平，或垂直，或十字交叉，给人以肯定、挺拔、直率和鲜明的形式美感（图 3-8）。

不同类型的直线分别呈现不同的视觉效果：有序排列的直线具有明显的秩序感，能有效地统一整个展示面；水平的直线具有引导视线、吸引观众的作用；从中心点呈辐射状发射的直线，具有一种向心凝聚力或离心的爆发力，视觉效果最强，给人以富有动感和节奏变化的形式美感；而垂直的直线则具有分隔画面、限定空间的作用，还有提升空间高度的视觉效果。如在陈列中，用垂直线把参观者的眼光引到几种垂直叠放的展品上时，参观者只要移动一下眼球，陈列的展品就会一览无遗，这是因为视线最自然的移动方式是从一侧向另一侧漂移，在陈列中使用垂直线排列，就会使人的眼光上下升降，垂直线隔断人们的正常视觉习惯，自然会把注意力牵引

到商品上（图 3-9）。

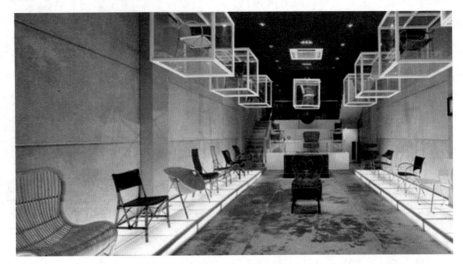

图 3-8　地面的展品与上空悬吊的展品都采用了直线陈列，相互呼应，简洁明了

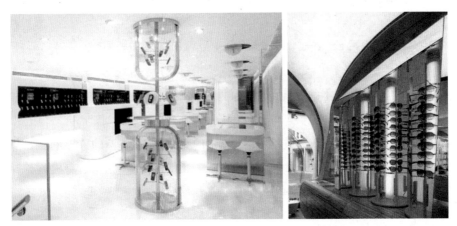

图 3-9　体量较小的展品采用垂直线的方式进行连续陈列，能将注意力有效地吸引到展品上

2. 曲线陈列

　　曲线一般分为封闭型曲线和开放型曲线，封闭的曲线完整和谐，开放的曲线则显得轻松活泼。展示设计中应用得当的曲线能丰富整体陈列效果，改变由单纯直线造成的冷峻、严厉的气氛，极具亲和力。如对柔软面料的陈列，采用壁贴或悬置吊挂的方法，并将其自身组合成曲线形态的构图，给人以轻柔、流畅，富有韵律的美感。也可以将一个系列的展品沿曲线依次陈列，这种轻松自由的陈列形态能引导视线由近及远地依次观赏展品（图 3-10，图 3-11）。

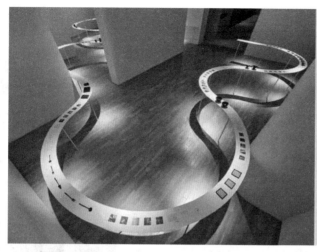

图 3-10　2015 年米兰世博会展览陈列架呈自由曲线

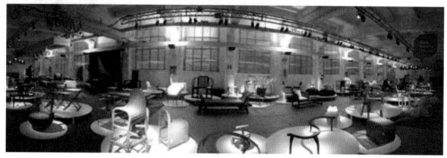

图 3-11　不同形式的曲线陈列使空间变得更优美，还能很好地引导视线的流动

3. 圆形陈列

　　圆是一个被连续曲线包围的形状，曲线上各点距该形状的中心的距离相等。圆形在展示陈列中具有很好的适应性和协调性，其形式可以是实心盘状，也可以是空心的圆环。圆形的视觉效果可以用多种方法获得，如圆形的道具、圆形的展品，或将展品排列成圆形等，富有图案化的整体装饰美感，也可以用球形来丰富圆形的造型效果（图 3-12）。图 3-13 为印度班加罗尔 Puma 运动收藏陈列工作室店面设计，整个店面以赛车和赛道为创意灵感，橱窗采用显示转速的圆形仪表盘来陈列展品。

图 3-12　圆形的陈列辅以透明的材质和独特的照明，给人完美的梦幻感

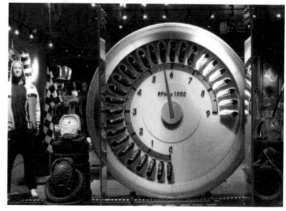

图 3-13　Puma 运动收藏陈列工作室店面橱窗设计

4. 三角形陈列

在几何学里，三点即可决定一平面，也就是说三角形可构成稳定的平面，不会摇晃，具有很强的平衡感和安全感。三角形的这一特征使它成为展示陈列中运用最为广泛的陈列方式之一。三角形在陈列应用时可以以水平、垂直或倾斜的形式出现，在视觉上达到或稳固、或庄重、或动感的不同展示效果（图3-14）。

1）等腰三角形

等腰三角形左右对称，具有完全的均衡和稳定感。其中，钝角等腰三角形温顺严肃，形象稳重，适合高档商品的陈列（图3-15）；锐角等腰三角形尖锐锋利，具有前卫、动感刺激和使人兴奋的视觉特征，适合年轻时尚风格商品的陈列。

2）不等边三角形

不等边三角形由于具有不同长度的两条边线，可以充分利用其特点，用较长的一边陈列重点展品，吸引消费者目光，使其视线顺势移动，适合主题式、系列式的陈列（图3-16）。

图3-14　三角形的陈列效果稳定又不失动感

图3-15　等腰三角形陈列

图3-16　不等边三角形的应用是系列展品陈列时的惯用手法

3）倒三角形

平放的三角形具有稳固、庄重的视觉效果，倒置的三角形呈现一种不稳定的状态，具有很强的冲击力，易产生视觉焦点。倒三角形之所以吸引注意力，是因为它使人感到随时可能会倒向一边。在所有的三角形中，倒三角形所产生的轻盈感和不稳定的动感在视觉上表现得最为强烈，适合强调陈列主题的流行信息，或用于具有运动特征的展品陈列。

4）三角形的组合

组合三角形适合陈列空间较大，且展品数量较多时使用。大小不一、不同类型的三角形可以重复并置，给

人轻松活泼的感受，但要注意间隔距离要适当，且要保持适度的空间，若一味强调同形状的三角形排列，会有呆板迟滞的负面感觉。还可以通过道具使展品的组合产生一定的高度变化，充分利用人的视觉流动规律，使整组陈列显得更为立体。三角形的重叠适合作空间变化的陈列，也适合于店头或橱窗的展示陈列，其丰富新颖的形式和动感的形象能更好地吸引距离较远的参观者走近观看。

5. 方形陈列

方形又可分为正方形和长方形两种。正方形端庄稳重；横向长方形显得开阔大气；纵向长方形则显得高挑挺拔。它们可以单独应用，也可以将不同大小和形状的矩形组合在一起，产生丰富而有序的变化。在具体展示陈列中出现的矩形常被视作某一展示内容的外框或界限。在文字或图片的版面上，矩形还常被作为版面内容的主要排版形式。在实物的陈列中，用矩形作为背景或边框，可以使展品的陈列呈现出一种"正式"和"强调"的效果（图3-17，图3-18）。

方形在陈列中常用于对周长相当大的柱子的处理。柱子给大型陈列方案造成种种限制，但它们又是客观存在的，通用的方法是将计就计、因地制宜，围绕着方形柱子摆设陈列品，还可将其延伸成平台、柜台或多面柱，把原来的柱子遮盖住，这样既能有效利用空间，又能使陈列显得井然有序（图3-19）。

图 3-17　矩形作为展品陈列的外框，可以起到强调和装饰的作用

图 3-18　背景的方框使视线更容易集中到边框内的模特和产品

图 3-19　方形和矩形在陈列中广泛应用

6. 有机形陈列

有机形是一种不可用数学方法求得的有机体的形态。从自然形态角度来讲，有机形态是指可以再生的、有生长机能的形态，具有生命的韵律和纯朴的视觉特征，亦具有秩序感和规律性，给人亲切、自然、和谐、古朴的感觉。自然界中存在的各种形态，如鹅卵石、树叶、细胞、瓜果外形，以及人体、眼睛、手形等都属于有机形。相对于井然有序的几何形，有机形更具亲和力。将展品以有机形的形式来陈列布置，会使人产生有趣生动的印象。如将若干相互关联的儿童用品以某种孩子们喜爱的动物轮廓或形状陈列出来，或将体量较小的生活用品以树叶形或眼睛形进行陈列，会更容易被喜爱和接受。还可以将陈列道具造型设计成有机形态，增添展示空间轻松活泼的氛围。如图 3-20 所示，在蜘蛛网上挂满形态各异的商品，这种陈列方式轻松幽默，令人印象深刻。而体量较大的陈列道具以平面和立体的有机形出现，其本身就是一道风景，也增强了陈列空间的轻松感和童趣（图 3-21）。

从上述分析可以看出，形状在展示陈列设计中的应用无处不在，是构成陈列效果的主要辅助工具。但在进行展示陈列时应不受基本形的束缚，而应该对其进行理解、消化、运用、变化，把握大的环境空间，在局部和细节发挥不同形状的优势，营造出令人满意的陈列效果。

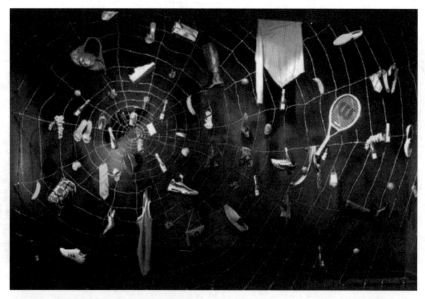

图 3-20　以蜘蛛网的有机形进行陈列

图 3-21　以抽象云朵和花瓣的有机形作为道具背景

3.2　陈列设计中的形式法则

3.2.1　和谐与对比

"和谐"包含谐调之意，指在满足功能要求的前提下，使陈列空间内物体的形、色、光、质等组合谐调，成为一个非常和谐统一的整体。和谐还可分为环境及造型的和谐、材料质感的和谐、色调的和谐、风格样式的和谐等。和谐能使人们在视觉上、心理上获得宁静、平和的满足。如图 3-22 所示多个白色圆柱单体组成的展台，单体的基本形和色彩和谐统一，但其体量的高低、大小与排列的疏密变化又形成对比。图 3-23 所示北京 798 的艺术墙上，众多物品的组合形成了艺术品。近似椭圆的外轮廓、统一的材质和白色确保了整体上的和谐，而不同物品的形态和体量的大小变化又产生了对比。

图 3-22　展台的和谐与对比

"对比"是使展示陈列的各要素之间产生相异性的比较，从而达到视觉上的冲突感，在某种意义上讲，对比实际上是一种对矛盾的强化。如自由曲线和直线对比构成的陈列空间就产生相异性的视觉冲突。在展示陈列设计中，形的大小、曲直、长短、多少、高低、动静、强弱、疏密等，都是对比的表现。展示表现的各要素之间的对比可以是物质的形态、大小，也可以是主体与背景在形体表面的肌理质感、色彩明暗或是装饰的繁简等，目的是使展品得到突出，主题更加鲜明，从而加深印象。大面积的对比色同时出现在展示空间则会使陈列效果的视觉冲击力更强。而在凸显展品的材质方面，陶瓷、玻璃和闪光的金属展品的陈列使用表面粗糙的亚麻布、草编、绒毯和碎石子来衬托，其陈列效果会更佳（图 3-24）。

图 3-23　色彩与材质统一和谐，不同的形态产生对比

和谐与对比这一对看似矛盾的手法其实是在整体的和谐中寻求局部的对比，即大和谐、小对比。陈列各要素若过于统一而缺乏变化会显得呆板无趣；但是对比和差异过多又会使陈列效果变得杂乱无章，因此，在这个过程中要把握好"度"，即在确保整体风格统一的和谐审美状态下，在局部通过对比的手法形成视觉上的刺激和

图 3-24　用石子和枯树干的粗糙质感来反衬珠宝首饰的光泽圆润

图 3-25　对称的陈列形式产生稳定的和谐美感

图 3-26　利用墙面的花卉图案丰富对称陈列效果

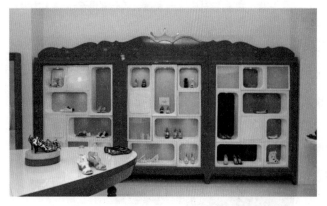

图 3-27　在对称中制造细微变化，产生趣味性和生动感

强化，经过巧妙的设计，使其既对立又谐调，既矛盾又统一，在强烈反差中获得鲜明对比，求得互补和满足的效果。

3.2.2　对称与均衡

对称，即以某一轴线为中心，其上下或左右对称，具有一定的规律性，是统一的、偶数的、对生的。对称是形式美的传统技法，是人类最早掌握的形式美法则。对称又分为绝对对称和相对对称。上下、左右对称，同形、同色、同质对称为绝对对称。在展示陈列中，对称的手法能产生庄重、大方、稳定的和谐美感（图 3-25）。但是如果在陈列中过多地采用对称法，也会使人觉得四平八稳，没有生机。因此，一方面对称法可以和其他陈列形式结合使用；另一方面，我们在采用对称法的陈列面上，还可以进行一些小的变化，以增加陈列面的变化。如图 3-26 所示，对称的店面布局，利用墙面的花卉图案产生变化。图 3-27 在整体对称构图的格局下，三块背板颜色的差异、每块背板上各个矩形陈列框的横竖变化以及位置的细微调整，在保证整体稳定均衡的前提下产生趣味性和生动感。

均衡，即在无形轴的左右或上下各方的形象不是完全相同，但从两者形体的质与量等方面却有相同的感觉，从力的均衡上给人稳定的视觉感受。这种依中轴线、中心点不等形而等量的形体、构件、色彩相配置的方法是在对称中求变化，具有一种相对活泼感，是奇数的、互生的、不规则的。"平衡"本来是一个物理学的概念，与质量单位有关，在视觉中的均衡感则与感知心理有着密切的联系。展示陈列时，可以将无形对称轴设在绝对中心点稍偏些的位置，距离轴线较远的一方陈列较多的展品，而离轴线较近的一边陈列较少的展品，这样既避免了对称法过于平和、宁静的感觉，同时也在秩序中重新营造出一份动感，在视觉上使空间效果变得丰盈而生动（图 3-28）。

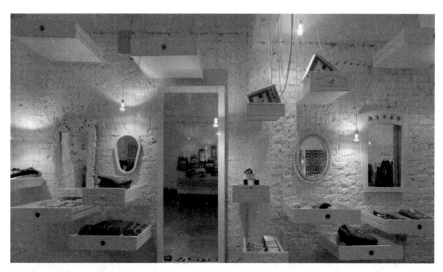

图 3-28　等量不等形的均衡式陈列

3.2.3　节奏与韵律

节奏本是音乐术语，音响节拍的轻重缓急形成节奏。节奏为旋律的骨架，也是乐曲结构的基本因素。韵律本是指诗歌中的声韵和节律，诗歌中音的长短、高低、轻重的组合，匀称的停顿或间歇，一定位置上相同音色的反复，句末和行末利用同韵同调的音以加强诗歌的音乐性和节奏感，都是韵律的运用。

造型艺术中的节奏和韵律是指视觉上的现象反映在知觉上的一种运动规律，即同一视觉要素连续重复时所产生的运动感，是表达动态感觉的造型方法之一。艺术家伊顿说："韵律或节奏就是有规律性的运动的反复，即使在似乎不规则的自由运动的延续当中经过细心观察也能发现韵律的存在。"可见，韵律的本质是反复，同时韵律也有多种节奏形式。

节奏与韵律在展示陈列设计中通常由周期性的相间与相重构成律动美感，有时表现为相间交错变化，通过基本形的高低错落和有序变化产生美感。如图 3-29 所示，若干矩形展板共同构成一面展示墙，沿横向中线对齐，上下两边的展板则有大小和高低变化，在统一的前提下产生变化与节奏感。图 3-30 中，细长的展示面在不同的高度转折并交错陈列，规律性强但不乏生动的韵律。图 3-31 中，在基本单体形态一致的前提下，水平地面上的多个单体呈大小高低变化，节奏与韵律产生美感。

另外，运用重复构成的变化来丰富陈列效果也是常用手法，具体表现为陈列中的形、色、质的反复与变化。重复构成的陈列具体有以下几种形式。

一是以重复或近似的形式表现，即陈列的形态、间距、色彩、装饰等以几乎不变的方式反复出现。重复并置的特点具有单纯、清晰、连续、平和、无限之感，突出连续性和整块区域效果。通过反复强调和暗示性的手段，加强参观者对展品或品牌的视觉感受，通过反复的视觉冲击，从而在感觉和印象上得到多次的强化。多次的反复循环就会产生节奏，好似音乐节拍的清晰、高低、强弱、和谐，因此重复陈列常常给人一种愉悦的韵律感。但有时因为过分统一，重复陈列也会产生枯燥乏味的感觉。因此，可以通过某一视觉要素的变化来打破这种单调感。如图 3-32 中，产品陈列在重复的基础上有规律地错位排列，产生节奏感。又如图 3-33 中，产品形态和距离基本相同，但在陈列色彩上稍作变化，立即能产生丰富生动的感觉。若干网格的重复陈列，其中有黄

图 3-29 若干展板的大小变化与高低起伏产生节奏感

图 3-30 展板转折的位置变化与交错陈列产生节奏与韵律

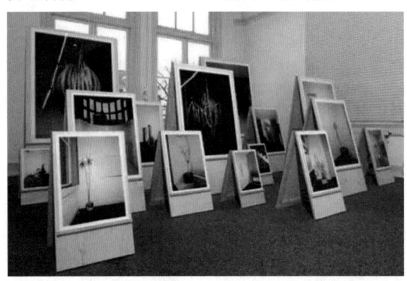

图 3-31 节奏与韵律产生形式美感

色背景的展品会被重点关注，这种方法也称特异构成。要注意的是，特异的数量一定要是少数，否则达不到吸引视线的目的。

在陈列各要素都不变的情况下，利用展品的差异形成近似构成也可以打破重复的单调。图 3-34 所示为在日本国立美术馆举办的三宅一生作品回顾展，将不同款式的服装作连续重复陈列，服装款式的不同形成近似构成，使观者的视线重点集中在每件服装上，以此引导人们依次观看和比较。图 3-35 虽然也是重复陈列，但在通透的隔断墙体中以穿洞的形式陈列，可以从墙体的两侧看到商品，视角的丰富在一定程度上弥补了重复陈列的单一性。图 3-36 所示为典型的近似构成，单元形中不同的展品增加了整体陈列效果的变化和多样性，在近似的基础上局部少量的留白处理，使陈列面更具审美价值。图 3-37 中，近似构成组成的展具产生角度和疏密的变化，生动有趣。

图 3-32　重复构成借助错位陈列产生节奏感　　图 3-33　特异构成使需要强调的产品更醒目

图 3-34　三宅一生作品回顾展采用近似构成方式陈列　　图 3-35　重复陈列基础上的通透处理

图 3-36　利用展品的略微变化进行近似构成陈列　　图 3-37　近似构成在陈列中的灵活应用

二是以渐变的形式表现，即陈列的形态或色彩等要素进行逐渐的有规律性的变化。渐变含有渐层变化的阶梯状特点，或渐次递增，或逐次减少，造成视觉上的幻觉和递进的速度感。渐变陈列构成能产生明显的节奏感和韵律感（图3-38）。

三是以放射的形式表现。在陈列空间中，将线形或条状的展品以壁面或空间的某一点为中心，布置成各种放射状的构图形式，来形成强烈的空间感和韵律感，视觉冲击力极强。这种发散的陈列方式体现了持续的"节奏和韵律"（图3-39）。放射构成的另一种陈列方式是在陈列重点周围以发射线的形式来强化陈列焦点，由于有了放射的圆心，整个展示空间的视觉中心点也一目了然（图3-40）。

图 3-38　用于陈列商品的展架在纵向形成渐变，产生一种动态的韵律感

图 3-39　展品以放射状形态陈列产生节奏感

图 3-40　韵律感十足的放射形态强化陈列中心

3.2.4　比例与尺度

造型艺术上的比例指量之间的比例，如长度、面积、体积等存在着部分与部分、部分与整体之间的关系，例如长方形就存在长和宽的比例。良好的比例与尺度意识能展示设计师的基本职业素养。在陈列设计中，几乎所有方面都涉及比例，特别是在展具的选择和陈列的方式上，因为它不仅仅关系到陈列空间中员工的工作效率等问题，同样也关系到进入其中的受众的身心感觉。这里涉及人机工程学（相关知识在第4章中详细论述）。

好的尺度对展品有烘托作用，能够在满足参观者视觉欣赏要求的同时也方便顾客去触摸与了解。

在狭小空间的陈列设计上更应注重对比例和尺度的反复权衡。良好的比例和尺度关系可以使人与空间的关系更为和谐，进一步体现"以人为本"的设计理念。在实际陈列运用中不一定要完全遵循传统的"黄金分割"法则，应根据视觉艺术的规律和具体的设计要求，采用各种不同的比例，以追求设计的新颖性和视觉上的新鲜感。将面积、体积不同的造型和色彩等要素根据比例原理进行完美地组织，可以获得令人赏心悦目的审美效果。运用不同的比例还可以实现所需的错视效果。

展示陈列中的尺度与比例对视觉感知的影响主要体现在以下几个方面。

（1）展厅的净高：展厅的净高不应低于4m，过低的展厅会使观众压抑、憋闷。当然，具体的高度要根据展示的规模、展厅的实际面积和展示陈列的内容来确定。大型国际博览会上的展厅高度有的达到10m甚至更高。

（2）陈列密度：一般而言，陈列空间中的展品与道具所占的面积以占展地面或墙面的40%为最佳，如果超过60%，就会显得拥挤和堵塞。尤其是当展品与道具形体较为庞大时，陈列密度必须相对更小。否则，会对观众在心理上造成压迫感和紧张不安感，更无法达到好的展示效果。当观众多时还会引发堵塞和事故。

（3）陈列高度：根据大部分观众的标准身高尺度，展板和隔断墙的高度一般在2.2~2.4m；这样的高度较利于展场的规划，也有利于展示效果的体现。当然，这一标准不是绝对的，不同的陈列场所和需求在具体操作时可以根据实际情况进行调整。

3.3　展示陈列的构成方式

展示设计中各种陈列构成方式不是孤立的，良好的陈列状态应该是有机的、互动的、全方位的。陈列方式的艺术性体现在各种形式的相互结合和渗透。在此，进行分类研究是为了便于更清楚地了解不同陈列构成方式的特征。

3.3.1　线性陈列

线性陈列又称沿墙陈列法，是指利用展厅原有的隔墙，或增设隔断，或使用同一形态与规格的展柜、展台，组织展线，形成一字形或其他线形，进行有规律地排列。按陈列内容要求和展品的特点，采用分段或分块、分区、分组的形式布置展品。这种陈列手法最适合开口较少、形状狭长的展厅和内容丰富多彩的展览会，可采用串联式或并联式的参观动线。当然，其他方形、圆形或多边形的展厅也可以利用隔断、展柜、展台、屏风、标牌、照明或植物等设计，布置成线形单元式的陈列。图3-41中，身着不同服装的模特随着楼梯的升高而布置成斜线上升状，依势排列，模特姿态向上仰望，使整体陈列产生升腾感。图3-42中，柔和的曲线形陈列，与乐器共同构成了美妙的音符。

图3-41　直线式陈列

图3-42　曲线式陈列

3.3.2　中心式陈列

中心式陈列指在展厅中设置中心展台，并环绕中心展开相关内容的展示陈列。重点展品常采用四边观看的中心陈列法进行布置。一般展出场地的平面呈几何图形，如方、圆、三角、多边形等。参观动线为多条时序线的交汇，构成形式可呈放射状、向心状，动线可曲可直。这种陈列方式能有效突出重点展品，起到效果集中、主次分明的展示效应。中心式陈列的中心可以是一个点，也可以是线或面，目的是突出重点展品，达到主次分明的陈列效应（图3-43，图3-44）。

图3-43　线性中心式陈列

图3-44　点状中心式陈列

3.3.3　散点陈列

散点陈列也称随机陈列，指由多个四面观展体所集合而成，采用轻松自由的散点排列形式进行陈列展示。为了避免散乱，在排列时可采用重复、渐变等形式，或对比，或和谐，形成大小相间、穿插有致的平面空间，给人以轻松活泼的节奏感。如图3-45中，墙面用于悬挂商品的木制挂杆装置虽然整齐有序，但被悬挂的服装

却以散点的形式出现，营造出轻松活泼的陈列氛围。又如图 3-46 中，展品形状、体量的不同与疏密变化的结合形成节奏感。

图 3-45 轻松活泼的散点陈列

图 3-46 富有节奏感的散点陈列

3.3.4 网格陈列

网格陈列采用标准展具构成网状结构的陈列空间，且空间分割按照一定的数比关系有秩序地排列组合而成。在网格重复陈列的基础上适当变化可以活跃空间，提高审美效果。网格陈列在大型超市和书店陈列中应用较广（图 3-47）。如图 3-48 所示，整齐一致的网格陈列在右下方由于楼梯的抬升而省略了一部分，因地制宜的巧妙设计增添了陈列的生动性。

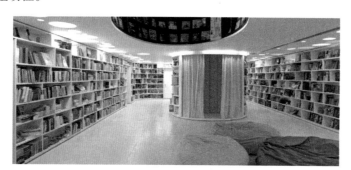

图 3-47 用于陈列书的书架网格高度一致，但在宽度上有一定变化

图 3-48 网格陈列

3.3.5　复式分层陈列

复式分层陈列适合空间较高的展厅。在展厅内的两侧或四周，设起"叠床架屋"式的结构，架设起单层或多层的走廊与平台，既可布置展品又能观赏展览厅内全貌。这种多层次的设计，既可打破地面平面单一的布局，又可丰富空中吊挂景观，由于观众视角的转换，视域扩大了，视感自然就丰富了。复式分层的展示适合于大型企业或展示内容丰富的项目（图3-49）。

图3-49　复式分层陈列

3.3.6　悬吊式陈列

悬吊式陈列是以空中展示为中心，向四周展开的构成设计。天文馆的陈列，吊扇、吊灯等吊具的展示陈列多采用此种方式。一方面能将展品的真实状态陈列出来，另一方面也能让参观者从较远处看到陈列内容。

在进行悬挂式陈列时，可以通过悬挂较大体量的物体产生视觉上的震撼；或重复悬挂体量小的物品，通过量的反复起到昭示作用；还可以借助透明纤细悬挂线的隐藏，制造悬浮、飞翔的效果。如图3-50所示，日本民族博物馆采取部分空吊式陈列，把带有各种不同色彩的民族图案面料呈螺旋形悬于空中，既扩展利用了空间，又与地面的民族服饰交相辉映，效果不同凡响。如图3-51所示，在中庭的楼梯上方将体量较小的运动鞋进行悬吊陈列，既丰富了空间，又凸显了该品牌的运动特征。而在2010年上海世博会上，德国馆海港展区采用悬吊的各种曲面和灯具来营造漂浮的感觉（图3-52）。

图3-50　日本民族博物馆顶部的悬吊式陈列

图3-51　利用中庭的楼梯上方进行悬吊陈列

图3-52　上海世博会德国馆海港区的悬吊式陈列

3.3.7　端头陈列

端头陈列是在商业展示促销陈列中最重要的一种方式。端头是指双面货架的两头。货架的两端是顾客通过流量最大、往返频率最高的地方。从视角上说，顾客可以从三个方向看见陈列在这一位置上的商品。同时端头还能起到接力棒的作用，吸引和引导顾客沿着端头的延伸和动线安排不停地向前走。因此，端头是商业展示中极佳的黄金区域。为了加强端头的促销作用，许多大型综合商店会将货架的两个端头处在主通道上。

3.3.8　岛式陈列

岛式陈列指通过精心设计、配置陈列使用的展台，将展品陈列布置成岛状的陈列方法。因其形式类似岛屿状，故名"岛式陈列"。由于可以从四个方向观赏到展品，因此其陈列效果极佳。岛式陈列法其实是中心陈列法的一种延伸。图3-53中，形态和大小稍作变化的多个展台上，模特或坐或卧、展品形式多样，为店面增加了生活气息。图3-54中，多个岛式陈列台，体量的大小和展品数量的变化，结合照明的强调凸显了主次关系。

图 3-53　岛式陈列（1）　　　图 3-54　岛式陈列（2）

岛式陈列的用具一般为一个有一定面积的平台。如果空间允许，还可以将数个风格相同、造型优美且具个性的平台通过大小、高低的变化进行组合，再根据需要陈列相关展品。需要注意的是，用于岛式陈列的用具不能过高，太高的平台会影响整个展区的视野，也会影响参观者从四个方向对岛式陈列展品观看的透视度，为了便于参观者环绕岛式陈列台进行欣赏或选购，应给予岛式陈列较大的空间。

3.4　展示陈列的视觉创意与表现

　　若想使展示陈列生动感人，艺术性强，就必须在布置手法和艺术表达上注重视觉上的创意，达到既有和谐美感又具视觉冲突的个性化特征。展示设计的创意思维是多方面、多元化的。陈列艺术在信息传递的视觉表现上亦有多种创意方法，在此为方便研究及应用，主要归纳出以下几种。

3.4.1　视错觉的运用

　　在视觉感知上与客观物理不一致的现象，被称为错视（visual illusion）。错视是人们的视觉在外界条件变化情况下的一种视觉生理反应，正常人都会出现这种现象。眼睛在观察外部对象时并不是全部按照物理的性质去感知的，而是通过眼和脑的配合去进行感知和解释的。错视觉与幻觉不同，错视觉不是知觉的错误，而是在正常的知觉下产生出的视差现象。

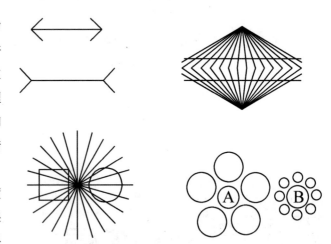

图 3-55　尺寸错视、角度错视、方向错视与面积错视

　　错视分为尺寸错视、面积错视、角度错视、明度错视、方向错视等（图 3-55）。例如小孩手里的苹果总显得很大，而一个苹果若是在一个篮球运动员的手里，你一定就会觉得其相对较小，这就是人们的视觉差所产生的心理感觉。错视现象是一种客观存在的现象。在展示陈列时，一方面要设法避免其产生的不利影响；另一方面，根据展示陈列的需要，或者依据展品的特点、季节与气候情况、环境条件、参观路线情况和减轻观众疲劳的要求，有意识地运用视错觉规律和心理学原理，利用构图、造型、色彩、装饰，再借助道具与灯光、声像等技术手段，达到特殊的视觉与心理效果。例如在展厅顶部吊挂冷色系的伞状物能使观众感到凉爽；大面积使用灯箱照明使人感到展厅宽阔等。

图 3-56　陈列中视错觉的应用

　　利用视错觉在视觉艺术中积极的一面，还可以创造出游戏性、神秘感和幽默感。视觉传达设计也经常通过这一现象来提高视觉的注目程度和观赏的趣味性。在展示陈列中，巧妙利用人们的视错觉创造出一些意想不到或耐人寻味的效果，能让陈列设计更生动、更具吸引力。如图 3-56 中，地面与墙面连续一致的玫红色条纹会产生墙与地面合为一体的视错觉。图 3-57 所示为现代艺术博物馆，地板、天花板和墙面以视错觉的方式呈现了一个似乎移动、扭曲的空间。

图 3-57　当代艺术博物馆空间里的视错觉

3.4.2　元素的解构与重组

　　解构主义作为一种设计风格的探索兴起于 20 世纪 80 年代，主张用分解的观念，强调打碎、叠加、重组，重视个体和部件本身，从而创造出支离破碎和不确定感。运用现代的设计语汇，却颠倒、重构各种既有语汇之间的关系，由此产生新的意义。

　　广告创意大师詹姆士·韦伯·扬说过："创意就是将旧的元素予以新的组合。"将既有元素打散是分解组合的一种构成方法，是将某个完整的元素分割为多个不同的部分单位，然后根据一定的构成原则重新组合。打散后的元素不同于原型元素，而且打散后的元素各不相同，但之间又有共通之处。如日本艺术家 Naoko Ito 将树枝仔细地切割成段，并装在大小不一的瓶子中去还原树枝的本来面貌，让树枝有一种穿过玻璃瓶子生长的假象，预示着自然界的力量是无法阻挡的（图 3-58）。

图 3-58　解构与重组（1）

　　陈列设计中，通过元素之间不规则、不完整和看似不合逻辑的组合，体现形式和功能之间的冲突，赋予形式一种新的秩序性，使陈列作品具有动感和情趣性，并体现一种内在的力量，从而激发观者的情感和审美感应。对元素的结构与重组可以是造型数量的加减构成与堆积，也可以是陈列空间的分割与重组，在进行元素组合运用时，首先要根据展示性质和陈列内容对选定元素的形态、材质、数量进行综合考量，再对元素进行深度挖掘、

排列重组、对立关联。通过蕴含逻辑与感性的双重思考，重释结构、材料和展品之间的关系，构成一种另类美的视觉形态。如图 3-59 中，悬挂下来的五颜六色随机的木板条装置采用日本桧木，只有纵向和横向，抽象美的美感与精品服饰及配件相协调。从橱窗外面看起来就像五把真正的椅子。

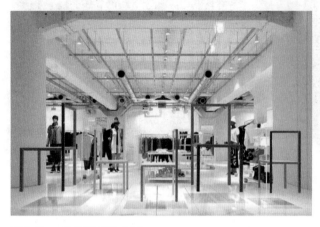

图 3-59　解构与重组（2）

3.4.3　多视角的表现

大部分情况下的陈列设计都是以人们视平线的角度为基准进行的，但是如果我们换个角度来思考和陈列，或许能带给参观者意料之外的新奇感。比如从展位的上层俯览下层的展示效果；或者将展品用悬挂的方式陈列，让参观者从不同的角度观察它们。如图 3-60 所示，从二楼俯视一楼，对整体的陈列布局一目了然，会产生不同的空间感受。

另外还有一种观看的特殊方式，就是以限制视角的形式，用类似万花筒的方式让参观者从特定的窗口观看某一景象，景象可以是静态的也可以是动态的。这种窗口一般较小，能产生窥探的神秘感。当然还可以借助一些特殊道具，如可以产生立体视觉效果的 3D 眼镜让观众产生身临其境的感觉。图 3-61 所示为一个弹出式的别致商店，通过独特的视角产生神秘感，吸引人去观看。从窗口可以看到里面丰富的陈列内容。这个特殊的窗口不但是照明工程，还肩负着橱窗功能。

图 3-60　俯视角度产生不同的空间感受

3.4.4　比例尺度的夸张

大多数的展示陈列都是以一般人的正常比例来进行的，包括身高、视平线等，这是人体工学的基本要求，也是为了满足人们在陈列空间的舒适自如。但是，除此之外，陈列的另一个目的是让参观者对陈列内容关注并产生深刻印象，而那些打破常规比例尺度的形态往往更能吸引眼球。可以将本来较小的形态整体放大成让观众震撼的尺度，远大于正常比例的夸张形态在较远处就能形成强烈的视觉冲击力（图3-62）。在进行比例的夸张应用时，被放大的物品最好选用大众熟知的生活用品，如果选用一般人很少见到或不熟悉的，会由于人们不知道它本身有多大，而失去了震撼夸张的效应。

图 3-61　弹出式橱窗的独特视角

3.4.5　道具或场景的衬托

在展示陈列中应用道具来展示或烘托展品是常见的手段。道具可以使展品或主题更鲜明、更有吸引力。根据展示的主题选择相应的道具组成某种特定的场景，把展品的使用状态陈列出来，可以增强展示效果的感染力。如儿童用品的陈列，将儿童使用的卧具、玩具等布置成一个儿童室，这种形式比分类排队的陈列方式生动得多；如家具展，其陈列可以模拟日常居室中的客厅、卧室、书房、厨房等

图 3-62　尺度的夸张

氛围，用实物、照片、绘画背景来衬托主要展品，将展品陈列成丰富多彩的生活场景，使展示具有真实感和生活化，让观众产生临场感。这种利用展品、装饰、背景和灯光等，共同构成不同主题、不同环境场景的陈列方法，更易诱发联想。或给人浓郁的生活气息，或给人强烈的艺术审美感受，注意现实感的体现和情调、气氛的

营造。此外，比喻与联想的手法也可在陈列中巧妙应用，如一只空酒杯、半截香烟、地板上的帽子、翻开的书籍等，都能给人无限的想象空间（图 3-63）。

如今，"跨界"已经成为一种普遍的传播手段，苹果电脑出现在 Lanvin 的橱窗中也就不足为奇了。一位摩登女郎斜倚在地板上，右手握着香槟酒瓶，左手拿着 iPod 下载音乐，头戴着耳麦同时试听，完全是一幕当代的时尚青年乐享音乐的场景。不同品类的商品品牌都是时尚元素，顾客只需要将这些元素添加在自己的身份识别系统之中。这是新人类谋求自我价值的"梦想"状态，充满艺术写实的气息，戏剧化演绎了人们在不同时代的生活方式（图 3-64）。

需要注意的是，道具和场景只是起到陪衬和烘托气氛的作用，展品和主题的信息才是表达的重点。因此，对道具的选择与应用不可喧宾夺主。另外，所选道具应与传达的主题或展品风格相呼应，否则会使观众觉得不知所云。

图 3-63　在模特的头部辅以鸟笼装置，是对都市生活的另一种现实写照　图 3-64　Lanvin 橱窗的场景陈列

3.4.6　影像载体的创新

传媒技术的不断更新为展示陈列的媒介带来了翻天覆地的变化，与此相适应，设计师的观念和思维方式也有了很大的改变。从展项设计与载体应用看，以影像形式的多媒体技术来展现主题和理念是近年举办的世博会展示设计的主要手段。

在 2010 年上海世博会上，几乎每一个场馆的核心展项都是通过各类视觉影像来实现的，这些技术手段把原本深奥的专业内容以深入浅出的形式展示出来，而图像载体也由原来的大屏幕向多种介质发展。为了避免形式上的雷同，各展馆新招不断，投影的介质不再是平坦的幕布，而转变成不同质地的材料，如玻璃、岩石、流水、珠帘等。一些不同造型的几何面，或不同平面的组合体块等丰富的形态和充满个性的材质作为投影的展示载体，极大地丰富了设计的形式语言。在保留传统实物陈列形式的基础上，将展品形象和文字信息以动态的形式投射到特定的媒介上，这种全新的信息传递方式能在相对较小的空间里展示更多的信息和更深刻的主题。同时，影像载体在形态和材质方面的个性化创新也带来了强烈的视觉震撼。

备受注目的西班牙馆以其浓郁的文化氛围和超前的展示创意，使观众不仅止步于那用解构主义语言塑造的奇特外形，步入其内，360° 全方位不断涌来的信息更让观众置身于一个既现代又传统的奇特视觉空间。反映西班牙历史文化和现代城市生活的各种影像投射在不同纤维、水幕或涂了颜料的仿不规则山洞的墙面上，数十

米纵横交错与穿插的画面配上与主题氛围一致的背景音乐对感官所产生的震撼可想而知（图 3-65）。

图 3-65　2010 年上海世博会西班牙馆内形式丰富的影像载体

　　浙江馆将"青瓷碗"造型的影像装置辅以水波漫溢的形态，投影展示浙江的自然风光与发展成果。山东馆的鲁班锁运用卯榫智慧和尖端显示技术，将 2100 多块 LED 管束模块组装拼接并总控集成，于巧妙构型中变换光影效果、演映不同视频主题（图 3-66）。

图 3-66　2010 年上海世博会山东馆将卯榫智慧和尖端显示
技术结合展示

3.4.7　焦点的强调

　　一个好的艺术作品需要画龙点睛之笔，展示设计也是如此，应有中心和焦点的重点陈列，以焦点来形成吸引力。每一个展示面上，率先吸引注意力的视点即为焦点。焦点的选择应服务于展示目的，通常是最重要的展品或者是最能体现展示主题的物品。换个角度说，就是以弱化环境背景和其他次要的视觉信息来突出重点陈列的展品，以形成整个展示陈列的焦点和兴趣点。如用聚光灯重点照明主要的陈列面，处于阴暗处和其他照明强度稍弱的区域就自然被弱化了。图 3-67 中，楼梯尽头的二楼立面虽然距离店面入口较远，但其居高的位置和醒目的黄色背景依旧形成了视觉焦点。图 3-68 中巧妙利用了建筑中的柱体结构，深色墙体面前身着粉色服饰的模特已经足够醒目，再在上方辅以兽角装饰和照明强调，想不注意都难。
　　焦点的形成可以通过陈列区域的面积大小、陈列装置的个性化、射灯聚焦、色彩或材质的对比等手段来实

现，达到展示信息的分层传递。比如鞋墙的展示，正托的陈列使鞋看上去很周正，但是，当所有的鞋托都是正托时，整面鞋墙就缺乏层次感，也无法突出着重想表达的主题。如果在一面鞋墙中，大多数鞋托是正托，但在一排突出位置上运用斜托，斜托的运用使鞋具备了运动感，这样，整面鞋墙就鲜活起来了。陈列在斜托上面的鞋应该就是一组产品中着重想要表达的重点，也是整个陈列面的视觉中心。需要注意的是，焦点不可多，通常只设一个。过多的焦点容易分散参观者的注意，削弱整体印象，也就失去了焦点的意义。如图 3-69 所示，矩形店面空间中，中心的圆形展台上展品以放射状陈列，顶部悬挂陈列与之呼应，构成整个店面的焦点。

图 3-67　利用色彩形成视觉焦点

图 3-68　丰富的陈列主体与单纯背景的反差形成视觉焦点

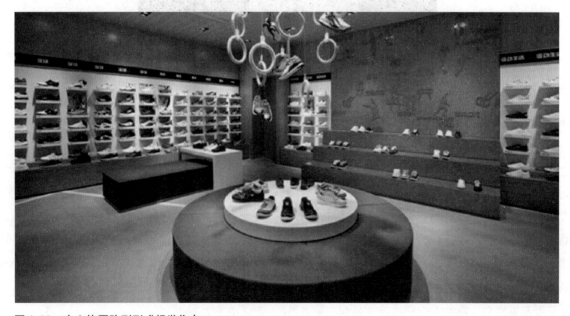

图 3-69　中心构图陈列形成视觉焦点

3.4.8 留白的意境

"留白"在中国传统文化中是一种极具影响力的美学观念，也是一种独特的艺术思维方式和表现手法。中国的很多艺术形式都讲究"留白"，如绘画、园林建筑等。尤其是具有独特审美心理的传统水墨画，力求体现出一种"以少胜多""虚实结合"的设计思想，达到一种含蓄、简练、平静、素雅的境界。在现代陈列设计中借鉴留白艺术，不但能使设计在视觉上给人轻松和愉悦，在空间上给人想象和回味，还能更好地提升陈列空间的艺术感染力和产品档次（图 3-70~ 图 3-72）。

图 3-70 简练的空间、顶部与地面的留白恰到好处地突出了墙面的展品

图 3-71 数个网格框架的布局对人们的视野进行了分割，多数框架的空白使视线集中到少数有展品的网格上

图 3-72 白色管状物组成大面积蜿蜒平滑的墙体，深色的纯净地面，使白色椭圆体线状镂空框架里的服装显得更加精致，也将简约风格发挥到了极致

陈列是一种以视觉感知为主的综合性艺术形式，陈列中的空白处理主要体现的是设计中各视觉要素的对比关系。艺术地运用对比的手法处理陈列设计中各元素的形与量、面积与位置、主体与背景、材质肌理、色彩、光影等对比组合关系，使之产生变化与统一的形式美感。陈列空间的布局处理，实际上是对视觉要素具体位置的经营，以体现恰当的对比关系。在各要素的空白处理上要对烦琐的装饰进行简化，展具的设计宜少而精，储物空间适当留白，多一份空间的遐想。还要根据陈列风格来选择格调高雅、造型优美的饰品，使陈列环境体现含蓄大方的高品质内涵，让人怡情悦目。

"留白"作为一种独特的艺术手法，为现代陈列设计找到了一种新颖的表达方式。它将视觉要素进行概括化、新颖化处理，恰当地把握空白的效果，形成疏密、聚散、虚实的对比关系和协调统一的关系，使设计具有简约的形态和深层的意境。

3.5　陈列风格的视觉传达

好的设计总是在理性与感性之间寻找平衡。前者强调设计的功能与使用价值；后者偏重设计的形式和形象价值。但无论侧重哪一方面，展示陈列都应准确地体现一定的文化内涵和风格，即把握好展示的文脉，通过特定的陈列形式、造型和色彩等的设计，适应不同地域、文化、年龄、性别、职业和阶层公众的精神与心理需求。

3.5.1　风格的确立

1. 含蓄典雅

含蓄典雅的陈列空间无论是繁还是简，骨子里都散发出高贵和优雅，表达含蓄却又韵味十足。虽没有夸张的形态和色彩，但设计的细节耐人寻味，比例尺度拿捏到位，材质工艺精致考究。陈列效果层次分明，独特的艺术品味使其高雅气息自然流露（图 3-73）。

2. 理性严谨

这类风格的陈列设计在造型语言上简洁明快，具有现代主义注重功能和理性严谨的特征。设计中的理性原则、人体工学原则、功能至上原则是其遵循的主要宗旨。硬朗精确的直线陈列方式和中性的色调体现出高度理性化的美学特征，产生可信赖感（图 3-74）。

图 3-73　浅素色的空间、银色的灯具、精致的道具与布局，优雅之风迎面而来

图 3-74　深色的木制展柜和大量直线的应用，使该品牌男装呈现出精工细作的严谨之风

图 3-75　质朴而独具个性的陈列空间

3.质朴归真

有机形态和自然材料的运用能最大限度地唤起人们对大自然和美好生活的热爱。在陈列设计中拒绝使用华而不实的装饰和材料，借助原始材料本身的质朴来烘托展品，追求自然朴拙的设计风格，与绿色设计的理念一脉相承。如采用原木、岩石、苎麻等作为展品陈列的辅助装置，呈现出或粗犷、或朴实、或清新的展示效果。图 3-75 中，凹凸不平的墙体、中心展区随意组合拼接而成的厚重木制展台与斑驳的地面共同构成了质朴而独具个性的风格空间。

4.科技感

以现代主义高科技风格为基础，重视科技感和未来感的表现，喜欢使用最新的材料。陈列的风格特征在造型语言上，趋于几何但又不过分强调对称，趋于直线但又不乏曲折。如图3-76中，顶部类似线路图的纹样延续到立面，与照明融为一体，将视线由上而下引向较低位置的产品；几个不规则形状体块组成的展台也极具动感。而不规则切割的多面体加上金属质感的表现也可以给人科技感（图3-77）。图3-78为建筑界"女魔头"Zaha Hadid为高端卫浴品牌ROCA设计的位于伦敦的概念展示店，空间中不确定的流动曲线呼应"水"的主题，材料的创新应用和高超的施工工艺使整个空间好似太空飞船，与流线型的展品共同体现科技的力量。

大量使用金属材料，低亮度和单色的光影，以及多媒体的应用与交互性都能带给人高科技的享受和神秘感。作为科技性展示主题的传达，冷色系和偏深的灰色系是陈列的主要色调。极具秩序感的带有暴露式框架结构的陈列空间，也能创造一种富于现代审美时尚的有效心理环境。

图3-76 顶部"电路线"的转折和地　图3-77 不规则多面体和金属材质产生科技感
面不规则展台产生科技感

图3-78 位于伦敦的ROCA概念展厅

5. 极简风格

陈列设计中的极简主义以塑造唯美的、高品位的风格为目的，摒弃一切无用的装饰，代表了一种新兴的高雅品位。"少即是多"是其基本宗旨。设计语言简练精到，线条严谨却不失巧妙，注重材料的固有特征和个性，简练中蕴含着无限韵味。造型方面多采用几何结构，多采用纯净柔和的单色，展品的选择不求数量，而是注重少和精。如图3-79中，开阔的空间和足够的挑高，网状表面的椭圆形隧道，这样的布局就是纯白店面的一个重心，而椭圆隧道中独特照明灯具所营造出的光环境使其成为整个空间的重点。

极简风格陈列空间的墙面、地面、顶部等进行统一的弱化处理，给人以视觉上的轻松感和豁达感。陈列也不止是简单的摆放，对细节和比例的推敲是其设计重点。由于极简风格在形态和色彩上的高度简洁，陈列道具的材质和工艺则尤其考究（图3-80）。

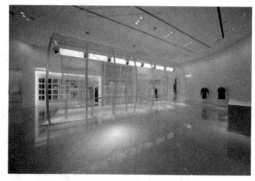

图 3-79　极简风格（1）

图 3-80　极简风格（2）

6. 突破常规

从人们的审美情趣来看，一般喜欢两种形式的美。一种是有秩序的和谐美感，另一种是突破常规的另类美感。前者给人一种平和、安全、稳定的感受；后者则表现个性、刺激、活泼的感觉。不能说两种美孰高孰低，但可以肯定的是，大胆个性的设计风格要比常规的方案更引人注目。用物体的非常态塑造陈列空间，通过特立独行的设计语言，在心理上带给人惊奇和震撼感，从而给人留下深刻的印象。陈列时往往使用非常规的构造或不规则的形态，追求的是全方位的突破性和强烈的感官体验。如使用特殊的道具或表现手法，或将普通物品采用逆向思维的方式进行陈列，或将人们熟悉的材料以出其不意的方式进行生动的组合，追求视觉上的冲击力，以加深感官印象。如图 3-81 中，没有使用平静方正的普通镜面陈列，而是用不同角度、各种多边形的折叠效果来组合镜面，形成一个镜子拼成的幻境，陈列空间变得个性十足。而在图 3-82 中，将穿着鲜艳色彩袜子的脚放进装满细沙的高脚酒杯，并以近似构成的方式陈列，这种组合令人过目难忘。

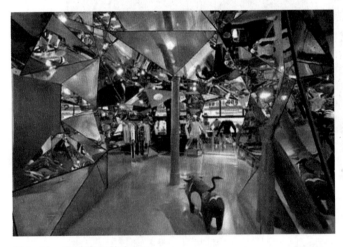

图 3-81　突破常规的空间

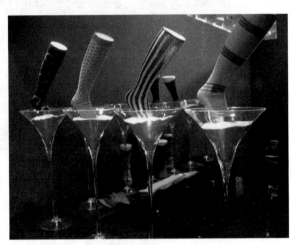

图 3-82　突破常规的陈列创意

7. 超现实风格

这是一种在橱窗陈列设计中的常用手法。特点在于使用大胆、猎奇的艺术形式，运用奇特的造型、浓烈的色彩、强烈的明暗对比、变幻莫测的灯光来营造超现实的戏剧性效果。在陈列设计中，经常采用现代派的绘画或艺术品作为背景来渲染展示氛围，突出其流动的线条以及抽象装饰图案的艺术效果，创造出一种极端的纯精神世界。如图 3-83 中背景的人马合一和图 3-84 中放射性的光效等。

图 3-85 为 LOUIS VUITTON 草间弥生伦敦概念店。无论是衣服、包具、灯具、墙壁、地板、展示柜等，所能看见的一切都被亮丽繁密的大波点覆盖。草间弥生被称为日本最伟大的当代艺术家之一，其独特之处在于：无穷无

图 3-83　超现实风格橱窗陈列

尽的圆点和条纹混淆了真实空间的存在。

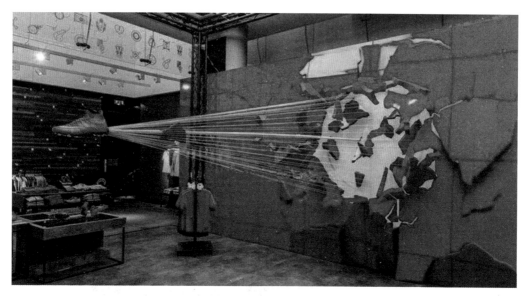

图 3-84　超现实风格店面陈列

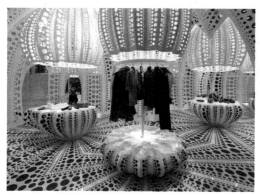

图 3-85　LOUIS VUITTON 草间弥生伦敦概念店

3.5.2　地域文化的表达

从某种角度来说，文化是被赋予了意义的生活细节。视觉文化是文化形式的特定表现，视觉信息是其主要外在表现形态，形态背后深层的文化底蕴能使设计具有更长久的生命力。陈列设计中根据特定主题或展示内容，强调民族性和地域特色，创造性地将它们再现，使之有效地转化为现代人容易接受的视觉符号，能产生不同凡响的感受。符号的"象征性"会随着展示主题概念的抽象程度而获得符号象征意义上的相应变化。这个具有复杂多样性特征的"符号系统"包含了展示陈列设计的所有技术信息层面，即展示信息的物质形式层面，如陈列道具与装置、色彩、材质、音响、照明和多媒体等展示设计诸要素。

需要注意的是，将地域文化元素引入陈列设计时，切忌将文化符号缺乏创意地拼凑和嫁接。一定要在对其文化背景和理念深层了解的基础上，将其元素以符合现代审美的形象与所表达的主题相结合，否则会有生搬硬套的肤浅感。图 3-86 所示为 2010 年上海世博会中国馆内对中国城市家庭 30 年变迁的展示。展品选用了一

些改革开放 30 年来中国家庭里日常家居用品的陈设，并采用了黑白的平面手绘背景与实物陈列相结合的方法，虚实相映，颇有创意。

图 3-86　2010 年上海世博会中国馆内对中国城市家庭 30 年变迁的展示

3.5.3　品牌特性的传递

商业性展示陈列中，对商品和品牌特性的准确把握是设计的关键。不要盲从所谓的潮流时尚，要用符合品牌定位的陈列设计提高和完善空间整体效果。利用各种方式，将品牌自身的风格从各个角度放大，加以诠释和延伸，使之形象更鲜明突出、易于辨识。这其中包括品牌标识和标准色的应用、整体空间的风格、陈列造型的选择、材质的呼应等。这要求陈列设计的风格与商品的特性相吻合。比如传统风格的中药店要比现代形式的中药店更会使消费者信赖，而造型新颖的时装店则更有竞争力。

陈列并非单独存在的个体，对品牌特性的准确分析与定位是陈列设计的基本前提。如同样是运动品牌，虽然"运动"元素是其陈列的共同重点，但是通过细分，还可以将它们加以区别，如基础运动品牌、休闲运动品牌和专业运动品牌三种。基础运动品牌着重于对产品自身品质的表达；休闲运动品牌着重于对时尚元素的表达；而专业运动品牌则着重于对专业运动元素的表达。明确了各自产品的细分市场，才能在众多品牌中形成独特的视觉特征。如图 3-87 中休闲运动品牌的道具装置，采用了将球体进行挖切后而形成的别致曲面，有的曲面内面还以投影的方式展示品牌形象和产品，准确地表达了品牌的动感和时尚特性。

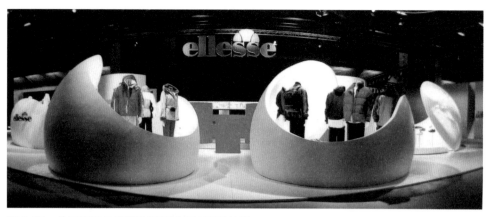

图 3-87 休闲运动品牌借助道具形态诠释其特性

　　不断重复品牌特征内在的一致性有利于加强品牌的身份，而新颖的设计可以创造品牌的氛围和需求。很多知名品牌的展示陈列，无论是设计理念、美学主张、素材选择，还是形象宣传等，已经不只是创造一种商品品牌，更是推广一种生活方式。如图 3-88 所示，无印良品也被称为"生活形态提案店"，提倡简约、朴素、舒适的生活。店面的空间布局和陈列设计无不透露着生活的自然、朴素和原汁原味。空间以白色和米色为主，体现出产品的极简个性和基本生活主张。在繁杂喧嚣的当代，其极为克制的产品理念正是"此时无声胜有声"的境界。"简"与"减"，无论对于产品布局还是店面陈列，都是值得思考的。

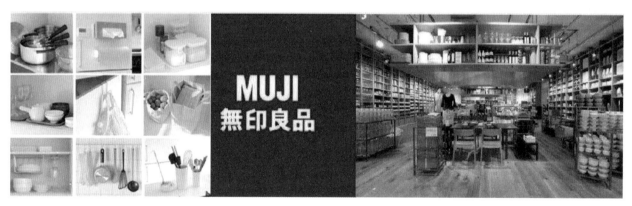

图 3-88 MUJI 生活形态提案店

第 4 章　陈列道具与装置设计

陈列道具是指在展示空间设计中用于展品的衬托和空间环境陈列搭配的物件，在体量上可大可小，小至一个摆件饰品，大到展示空间中的隔断处理或重要陈列物件，都可以称为陈列道具和装置。道具还可以是一件独立的作品，可单独作为展示用品来陈列。陈列道具与装置是构成展示空间的物质基础，是公众直接面对的实体，也是展品得以承托、悬挂、放置的必备硬件。陈列形式的多样化离不开道具装置的辅助，道具的形态结构、材料肌理、色彩、工艺等要素与陈列形式共同决定着展示设计的整体风格。

4.1 　陈列道具的分类和设计原则

4.1.1 　陈列道具的概念与类型

　　陈列道具是既能用于塑造和表现品牌视觉形象、传达品牌文化理念，又能配合展品作出科学、合理、艺术而生动的陈列展示的各种器具、物品、材料、装置等。对于不同品牌而言，陈列道具没有统一或固定的模式，但是陈列道具装置的设计和选择并不是随意的，道具也不是孤立存在的，必须能体现品牌文化或展示主题，具有个性与艺术创意，因而具有多样化和多变性的特点。

　　陈列道具的分类有多种。按标准化程度，可分为标准化系列展具与非标准化展具。如图 4-1 所示为一款非

图 4-1 　标准化陈列架

常实用的储物与陈列架，属于标准化展具，由木制框架和可翻转的金属隔板组成，不仅适用于商场和百货店的展示陈列，还可以按个人喜好用于家里放置各种物品。

按形态结构类型，可分为网架类、梁架类、帐篷类、积木类、充气类和壳体类。

按材料类型，可分为以天然材料为主的陈列道具，如以木材、石材、竹材为主要材料的道具；以人工材料为主的道具，如金属、玻璃、塑料，以及一些软体材料构成的道具。

按功能要求，可分为承载类、储藏类、陈述类、表现类道具。其中承载类道具包含展台、展板和展架，是大部分商业店面最常用的道具类型；储藏类道具主要指橱柜型展具，主要用于博物馆的展品陈列，眼镜、珠宝等贵重或易碎物品的陈列，一般呈封闭或半封闭状，为了加强展品的可视性，常由透明材料制成；陈述类道具指用于表述展品形态或构造原理的图表、模型等装置，如透明外壳的汽车模型，或用立体的剖面来展示动植物的内部结构等；表现类道具则具有象征性，常用来营造某种特殊氛围或风格，较注重艺术性的表达。

4.1.2 陈列道具设计的原则与要求

1. 实用性

陈列道具首先要安全好用，应选用环保的、可循环利用的、坚固耐用的材料和构件。道具的结构要合理、便于制造与维护。除一些特殊的展具之外，一般应注重标准化、系列化、通用化，要做到可任意组合变化、互换性强、多功能、易运输、易保存。如果是承载类和储藏类的道具，造型应尽量简洁，色彩不可太花哨，这样有助于突出展品，以免喧宾夺主。同时，陈列道具的尺度还必须符合人体工程学的各项要求，以方便参观者行进和参观。如图4-2所示鞋架，采用统一的圆木，制作比较方便。木棍两端直径有大小变化，交错布置，鞋子很自然地陈列，秩序井然。

图4-2　木智工坊鞋架

2.灵活性

陈列道具在结构上应具有合理性和灵活性，注重各类连接构件、连接材料的研究，并尽量采用轻质材料制造，以使生产加工方便、操作容易、拆装便捷。陈列道具最好能方便地进行拆装或组合，使展具用途多、可变性强，这样既能增强展示的效果，同时可以节约成本和储存空间。图4-3所示为位于上海新天地的ASA时尚店，其设计概念是利用竖向的钢管定义整个空间，营造富有美感及森林般抽象的意象。同时，考虑到陈列的功能需求，在垂直线条上安装了极具设计感的UFO圆盘，可以在上面展示鞋子、手袋等。另外，圆盘还可以变化延伸出其他功能。如变大的圆盘可以成为座椅，伸长的圆盘则成为悬挂服装的展示架。两种设计元素的结合，完美实现了视觉性与功能性的统一，打造出一个极简而有力的时尚空间。

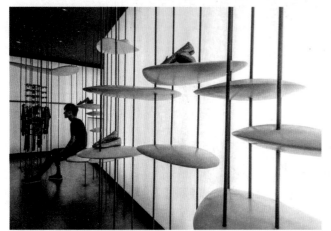

图4-3　灵活多变功能强大的陈列道具

3.艺术性与个性化

陈列道具虽然在整个展示设计中起着陪衬作用，但它常直接与展品接触且有一定的体量，因此其艺术性与美观性是不容忽视的。尤其是表现类道具，在造型和色彩上应符合形式美法则。在此基础上，兼具艺术性与个性化的道具能有效地吸引视线，还能与品牌特性相呼应。图4-4所示为意大利设计师Alessandro Busana设计的CUTLINE异形陈列柜，强烈的审美个性以及功能的多样性为陈列柜本身和展品都增添了不少附加值。图4-5中，透明球形包装的产品分布在店内的多个空间，独特的产品包装也作为具有趣味性和个性化的新型展示道具而呈现。在此，对服装的展示并非常规的悬挂或折叠，球形包装达成了全新的陈列形式。

4.幽默与趣味性

具有趣味性的陈列道具在产生视觉冲击力的同时还能带来轻松的感受。特别是一些与生活相关的产品在展示陈列时，利用色彩和形态的趣味组合能最快地拉近与参观者的心理距离，并产生亲切感。图4-6中，采用气球作为陈列道具，将气球视为人的头部并在表面饰以胡子等道具，给人幽默和轻松的感受。图4-7是来自斯德哥尔摩的瑞典艺术家Philip Karlberg的实用与时尚兼具的美丽作品。Philip Karlberg利用不同色彩的笔杆，在白

色背景的钉版上排列出名人或明星的 3D 肖像，然后利用承架的原理给明星戴上不同的眼镜，将艺术作品巧妙地转变成独具风格的眼镜陈列架。

图 4-4　CUTLINE 异形陈列柜

图 4-5　球形包装达成了全新的陈列形式

图 4-6　幽默有趣的陈列

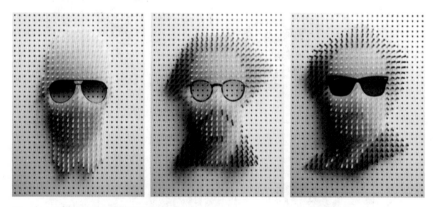

图 4-7　创意幽默的眼镜陈列艺术

4.1.3　装置与装饰的选择

陈列设计的视觉效果需要多种手段去创造，其中很重要的一个因素就是装置和装饰的巧妙选择与应用。陈列设计中的装置与装饰主要是指那些具有点缀作用的小型雕塑、植物、装饰品等。在展品陈列时，适当地放置一些装置和饰物，可以制造陈列气氛，使陈列戏剧化、情景化，从而更能有效提高展示空间的品位和感染力并

吸引注意力。图 4-8 是一个 124m^2 的零售空间。若干个白色的衣架组合成一个立体通透的屏风，既有功能性又不乏个性美感。图 4-9 是波兰一个以钟表为展示主题的橱窗，设计师用纸管搭建起一个基本框架，做出整体的钟表形态并营造出层次感，然后将电子表置于纸管内。在不同色彩的 LED 灯光作用下，整个橱窗呈现出一个巨大的类似彩虹的钟表，大钟表中又有多个小的电子表，既醒目又有创意。图 4-10 中，展厅用像素化的方式将商品和空间进行相互融合，道具装置为方块状的内陷空间，用来展示商品，很像乐高积木的游戏方式。这种感觉非常有意思，就好像你的手指在墙壁上轻轻一碰，它就自动进去了。

图 4-8　兼具实用与个性的陈列装置

图 4-9　波兰 TCHIBO 零售店钟表主题橱窗展示

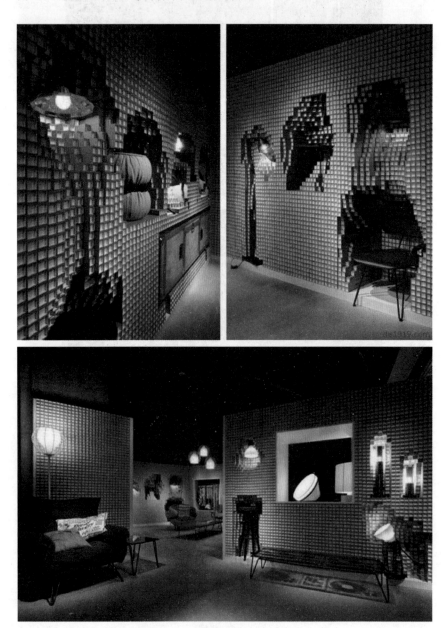

图 4-10　像素化的陈列道具

从视觉上说，只有在简洁明了的空间里，装饰品才能达到其应有的效果，否则就是画蛇添足。因此，装置与饰品并不是多多益善，也不是随意搭配，装置与饰物的陈设实际是对品牌文化的深层理解，也是对某种生活方式的表达。装置与饰品的选择并不存在绝对的公式，但是仍然有一些规则可以参考。如在时尚前卫风格的时装店里，几个或抽象或另类的雕塑和器皿能很好地与展品形成呼应。又如在中式新古典风格家具的陈列中，由于家具的造型非常简洁，仅靠餐桌和餐椅的摆放往往无法解读出其味道，如果用上些颜色艳丽的靠垫、瓶插鲜花和线条圆润的饰品进行调和，便能散发出悠远的意味。餐具的选择搭配也是较为出彩的一个方面。在中式家居装饰文化里，餐具显然要比家具缤纷得多，从最鲜艳的红色到最素雅的蓝色，可选方案众多，用它们来调配和呼应家具的特定风格会有事半功倍的效果。

4.2 陈列道具与人体工程学

4.2.1 人体工程学的概念与发展

"人体工程学"（ergonomics）也称"人机工程学"，是研究环境、机具和人这三者关系中人的工作效能和安全问题的科学，是在生理学和心理学的基础上综合各种相关知识，为使人与设计相互作用、相互适应，并能建立一个舒适、安全的良好工作与生存环境提供理论与方法的学问。人体工程学最初只为军事目的服务，在第二次世界大战中后期得到发展，主要研究在飞机和坦克等军事设备的内舱中，如何使驾驶员有效操作并减少疲劳，即如何使人—机具—环境得到协调。到了20世纪60年代，随着全球经济的高速发展，西方一些国家把人体工程学的研究成果应用到工业生产、空间技术以及建筑设计和室内设计中，从而使这门学科得到了更加广泛的应用和发展。

在人体工程学的三个研究对象中，人处于主导地位，环境和机具都受控于人，为人服务。该学科涉及的内容和方面很广，除了尺度方面外，还包括色彩、照明、知觉、噪声、温湿度、空气流速与质量等诸多方面。展示设计中应用人体工程学的目的是把人与展示陈列的各部分有机地联系在一起，在满足人的生理、心理以及其他感知需求的同时，创造舒适、合理的陈列环境。在此针对陈列设计中的道具应用与装置选择，主要探讨与参观者相关的尺度问题。

4.2.2 人的静态与动态尺寸

陈列空间和道具尺度的确定，都是以人体总高度和肢体某些局部的尺度作为数据和标准的。无论是博览会、店面还是橱窗陈列设计，掌握尺度要素可使陈列设计符合预期的某种标准，而这个标准是根据人们的活动范围和行为方式所形成的特定的尺度来确定的。体现陈列设计的良好尺度，首要的原则是重视设计与人自身的关系。例如展柜的设计在高度上让人使用方便且观看舒适，就可以认定它与人体的尺寸关系是相互协调的。在陈列设

计过程中，设计师应仔细地分析参观者的活动行为，使陈列空间的形状、尺寸以及空间内各部分的比例尺度与人们在空间中行动和感知的方式配合协调。

人体尺度的测量提供了对人生理、心理进行定量测试的方法和依据。运用于展示陈列设计的人体尺寸包括人的静态尺寸和动态尺寸（图 4-11）。

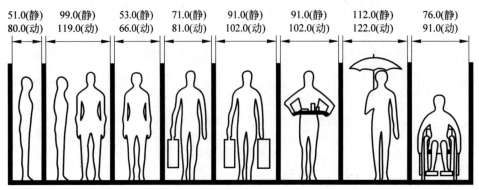

各种通道内人的活动的基本尺度要求

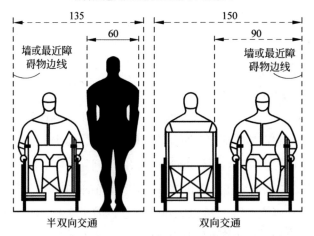

残疾人通道(无障碍)设计要求的基本尺度

图 4-11　人在静态和动态时的一些相关尺寸（单位：cm）

静态尺寸是在人体相对静止的状态下所测得的尺寸，又称结构尺寸。依照人体的不同基本姿势，静态尺寸又可分为立姿、坐姿、跪姿和卧姿四种，这些姿势是人体结构上的尺度特征。在展示中人的立姿尺寸决定了参观者站立时观看的最佳高度，跪姿时的相关尺寸则影响着销售人员整理下方的储藏空间的高度。动态尺寸是人在进行各种体能动作时各个部位的尺寸值，以及动作幅度所占空间的尺寸。这些尺寸以参观陈列空间的行为作为出发点，是人移动时所必需的空间及人与物互相配合时所需要的空间、尺寸的技术测定。因为人在进入展示空间后，会被展品的陈列引导着不断前行、观看，甚至动手尝试、参与。从这个角度来说，相对于静的尺寸，展示陈列设计中人的各种动态尺寸更为重要。

4.2.3　以人体工程学为基础的道具与空间尺度

展示陈列设计时，道具与空间的尺度是在保障其使用功能的同时，依据人的行为模式和相关的人体尺寸，

并结合形式美法则等多方面因素来综合考虑和确定的。人的行为模式是将人在展示空间中的行为特征进行总结和归纳，从而为人体工程学理论的应用提供依据。

　　根据参观者的视觉流动规律及人体的静态、动态尺寸，陈列道具在不同的高度起着不同的陈列作用。黄金陈列区的高度一般处于 70~180cm 之间，是人眼最容易看到、手最容易拿到的陈列位置，所以是最佳陈列位置，常用来陈列重点展品或最新产品。80cm 以下的区域一般不易被人注意到，也不易触摸，尤其在近距离观看时，这个范围的物品往往被遮挡和忽略，因此很多商业展示中将展柜或展架 80cm 以下的空间作为储藏区。180cm以上的区域较高，近处观看时须抬起头来，想触摸也不方便，但这一区域非常适合从远距离观看，所以常用来陈列品牌 Logo 或作为店面的氛围空间，大幅的照片或绘画常挂在 220~350cm 之间的高度（图 4-12~ 图 4-14）。

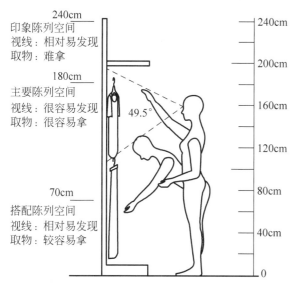

图 4-12　不同高度的陈列区域与功能的划分

图 4-13　展板的陈列高度在最为有效的黄金陈列区域，以便轻松识别版面上的图形和文字

图 4-14　根据展品的性质和形态选择合适的尺度进行陈列

4.3　陈列道具与装置的形态

陈列道具既可以是承载展品的展板、展柜，也可以是界定空间和营造氛围的装置和装饰。在现代展示陈列艺术中，展示道具的造型设计往往被置于重要的位置。一件展品若只是简单地陈列于大众化的道具上，会显得平淡无奇，更缺乏造型美感。优秀的道具不仅能以新颖的造型给人以形式的美感，更能给展品提供最佳的展示区位，给观众造成舒适的视感，提高展示空间的使用率，增加有限空间的信息含量，并能通过造型的暗示性与象征作用充分地体现特定的展示气氛。现代展示道具与装置本身是一种兼具使用功能与精神审美功能的产品。展示道具的实用性与外观造型的美观性直接影响到展品的陈列效果，美观而独具个性的陈列道具可以形成强烈的视觉冲击力，通过视觉、触觉、嗅觉等知觉要素，最直接地唤起参观者的新鲜感和审美愉悦感。在陈列设计中，道具存在的形式多种多样。除了一般性的分类外，从形态构成的角度分析，无论道具的形态多么复杂，我们都可以把它归纳为点、线、面、体，以及这些形态要素的灵动组合。

4.3.1　点的应用与排列

"点"是形态构成中最基本的构成单位，可以作为陈列空间中的重点，引导观众视线，形成视觉中心；也可以散落在陈列空间中起装饰装用。在展示道具与装置的造型设计中，点是有大小、方向、体积和色彩、肌理质感的，在视觉与装饰上产生亮点、焦点、中心点的效果。在展示道具与陈列空间的整体环境中，凡相对于整体和背景比较小的形体都可称之为点。

"点"具有活泼、轻快的特征，在展示道具造型中应用非常广泛，可以以单个点的形式出现，也可以将点反复多次使用。排列时可以是规整的矩阵组合，即等距整齐排列，形成秩序感。也可以不规则地进行散点排列，即随机任意地放置各个点，这种排列方式可以通过点的疏密和大小变化产生活泼轻松的节奏感。还可以将点进行密集排列，形成虚线或虚面的效果，或用点来塑造立体形态（图 4-15~ 图 4-17）。

图 4-15　以点的形式出现的球体通过大小、疏密的变化，以不规则的排列方式活跃了整个空间，既是陈列道具又有装饰点缀效果

图 4-16　彩色气球以点的近似构成作为陈列道具

图 4-17　呈弧面的点通过一定规律的反复组合构成展台外观

在展示陈列设计的实际操作中，道具中的点需要借助某些支撑，如与墙面固定、用线悬挂于顶部、用柱型物体支撑等。有些陈列为了突出点的效果，特意将支撑物隐藏或虚化，营造一种升腾感和轻盈感。在展示道具造型设计中，可以对"点"的各种表现特征加以适当的运用，以形成整个陈列的视觉焦点或用来点缀空间、活跃气氛。

4.3.2　线的特征与构成

在几何学的定义里，线是点的移动轨迹。在造型设计上，由于线条的表现力极强，具有视觉引导作用和指向性，可以用静态的方式表达动感和速度感，因此，在陈列道具装置的设计中，线条的运用一直处于重要地位。线的粗细、曲直变化和空间构成能表达出各种不同的情感与美感、气势与力度、个性与风格。陈列道具中线的存在具有长、宽、高的立体形态，只不过三者中有一个占绝对的优势，这就构成了"线"的形态特征。"线"有时是组成各个形体的结构线，有时又是一种装饰线。线可以打破呆板，还可以把多个展品相连，引导和延伸人们的视线。

线型的种类与特征：线的形状可以分为直线系和曲线系两大体系，两者的结合共同构成一切造型形象的基本要素。线的表现特征主要随线型的长度、粗细、状态和运动的位置有所不同，从而在人们的视觉心理上产生不同的感觉，并赋予其各种个性。在图 4-18 中，管状的白色线条在空间上方交错反复，形成一片白色的森林，又仿佛是被白雪覆盖，形成一个童话般的世界。

直线一般给人严格、单纯、富有逻辑性的阳刚有力之感觉；垂直线具有上升、严肃、高耸、端正及支持感；水平线具有左右扩展、开阔、平静、安定感；斜线具有散射、突破、活动、变化及不安定感（图 4-19，图 4-20）。

曲线由于其长度、粗细、形态的不同而给人不同的感觉。曲线通常具有优雅、愉悦、柔和而富有变化的感觉，有女性优雅、圆润的特征。其中几何曲线给人以理智、明快之感，如圆弧线有充实饱满之感；抛物线有流线型的速度之感；双曲线有对称美的平衡的流动感；螺旋曲线是最富于美感和趣味的曲线，具有渐变的韵律感，在陈列中的应用包括用彩色丝带绕柱，或把金属丝绕成弹簧形；不规则的自由曲线有奔放、自由、丰富、华丽之感。在图 4-21 中，蜿蜒的曲线将墙面与地面整合起来，自由曲线的美被应用到了极致，同时巧妙地将商品陈列其中。

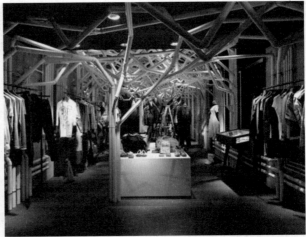

图 4-18　线的个性

图 4-19　直线与斜线穿插在空间，体现出力量与速度感

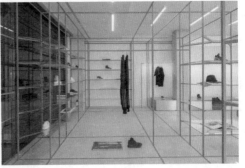

图 4-20　纤细的线框作为陈列道具出现，理性中不乏优雅

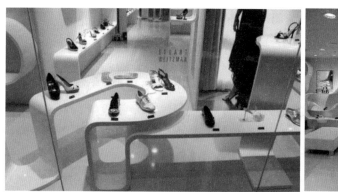

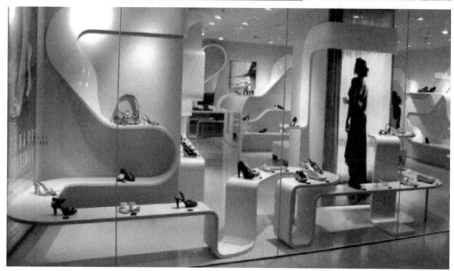

图 4-21 曲线的应用

展示道具与装置中的线条构成可以归纳为三种：一是纯直线构成的展示道具；二是纯曲线构成的展示道具；三是直线与曲线相结合构成的展示道具，这种构成方式在应用时应注意曲线与直线的数量或面积关系，强调主次和对比效果。

4.3.3 面的装饰与存在形式

陈列道具中的"面"具有较小的厚度，同样呈现三维特征，往往随着形状、虚实、大小、位置、色彩、肌理、表面装饰等变化而形成复杂多变的状态，它是造型风格的具体体现。不同形状的面会呈现出多种造型形态，面的组合重构可以形成变化或近似的形体状态。不同的面叠加或穿插、扭曲或开放便可形成独具特色的展示形体，多个面同时出现并配以不同的色彩又会产生极丰富的视觉效果。

陈列道具可分为平面道具与曲面道具。平面分为垂直面、水平面和斜面；曲面分为几何曲面与自由曲面。不同形状的面具有不同的情感特征，给人不同的心理感受。平面具有简洁、明确、秩序的美感。在图 4-22 中，深色的金属折板作为陈列道具由地面一直延伸到屋顶，与纤细的金属框架虚实相映，在纯白的空间里似空中楼阁般神奇。曲面具有温和、柔软、亲切和动感。从施工角度来说，曲面的施工难度要比平面大得多，要使用一些特殊的材料或结构来实现所需形态效果，如软体展示道具和壳体展示道具多用曲面。如图 4-23 所示，用

一定硬度的纸张以曲面的陈列方式展示画作，新颖的陈列效果别具一格。而在图4-24中，充分利用铝板柔韧、轻薄、表面反射丰富和现代感强烈的特点，并以面的形式将其性能发挥到极致，使不大的空间极具个性。

陈列中所用的平面可用多种方式来装饰，大致归纳为两种：表面装饰和立体装饰。表面装饰主要指运用照片、绘画或纹样图案来美化表面，吸引注意；立体装饰包括将面镂空处理或镶嵌一些立体造型。近年来随着数字化展示媒介的快速发展，在展示墙体内嵌入各种显示屏成为广泛的设计手段。

面是展示道具造型设计中的重要构成因素，展示陈列中或多或少都要用到平面。超级市场里的倾斜平面售物架以及零售店里的水平平面货品架都是普遍的例子。陈列道具所用的平面可以是水平的，如地板、搁板；也可以是垂直的，如背景或橱窗玻璃；当然也可以是倾斜的，如展板等。大部分的主题展板和背景墙都会以面的形态出现，有了"面"的展示道具才具有实用的功能并构成形体。在展示道具造型设计中，可以灵活运用各种不同形状的面和不同方向的面进行组合，以构成不同风格和样式的展示道具造型。

图4-22　金属折板构成的面

图4-23　陈列中的曲面

图4-24　扭曲的铝板构成个性空间

4.3.4　体块的组合与表现

"体"是一个包含内外空间的概念，体可以由不同造型元素组合而成。"体"是塑造展示道具造型最基本的手法，在设计中掌握和运用立体形态的基本要素，同时结合不同的材质肌理、色彩来表现展示道具是非常重要的基本功。在造型设计中，"体"是由面或线围合起来所构成的三维空间。展示陈列道具中的"体"主要有几何体和非几何体两大类。几何体又分为正方体、长方体、圆柱体、圆锥体、三棱锥体、球体、塔体等形态，其中正方体和长方体由于体量感强、制作方便，是使用最广的形态。非几何体一般指不规则的形体，包括自然形体如人体、动物、植物的形体、山石等。还有一种特殊的、颇具创意与风格的展示道具形式，就是文字体块道具造型，包括中文、英文、阿拉伯数字等。当然在道具中对文字体块的应用、字体的风格要与展示内容保持一致性。

在展示道具造型中有实体和虚体之分，实体和虚体给人心理上的感受是不同的。实体由体块直接构成实空间，给人以重量、稳固、封闭、围合性强的感受。虚体指由多个线材所围合的虚空间，通透、轻快、空灵而具透明感。在展示道具设计中要充分注意体块虚实结合的处理，以求获得丰富的造型变化。有时完整的"体"可以通过拉伸、叠加、扭曲、大小的改变，形成不同的空间形体状态；打开的体内或许包含着展示的精华；打破或挖切的体或许正是吸引注意的技巧，挖切的部分正是陈列的重点，又或者是为了调整造型视觉平衡的手段。如图 4-25 所示，将完整的立方体挖切或分割，在被挖切的部分陈列展品，会产生意想不到的效果。图 4-26 中，若干体块的组合产生高低错落，在适合人体高度的顶面进行陈列，同时在相对应的立面以文字信息辅以说明。图 4-27 中，利用面的围合构成体块空间，单纯的浅色和半透明的材质使原本体量较大的体块显得轻盈起来。

在展示道具造型中，多为通过各种不同形状的立体组合构成的复合型体，在立体道具造型中进行凹凸、虚实、光影、开合等手法的巧妙应用，可以产生千变万化的展示道具造型。还可以通过不同形态的体块和色彩装饰的结合来营造某种特殊的展示氛围或者与展示主题相呼应。如用切割成有棱有角的体块或集成电路板形式的形体来体现数字化和高科技的主题；用自然界中有机形体的组合来营造轻松、生活化的展示气氛等。

图 4-25　体块挖切后用于重点陈列

图4-26　近似体块的组合　　　　图4-27　面的围合构成体块

4.4　道具材料的多样化与创新

任何展具的造型都是通过材料去创造的，没有合适的材料选择，独特的造型就难以实现。展示道具的形态、色彩其实都是依附于材料和工艺技术的设计，并通过工艺技术得以体现出来。性能各异的材料在视觉、触觉上产生不同的感觉，了解和掌握各种材料的外在特征和制作工艺，在展示陈列时使用恰当的材料或将传统材料进行创新式地应用，可以更好地突出主题，并呈现出意想不到的陈列效果。

4.4.1　道具材料的分类与表现

展示道具常用的材料有两大类：一类是自然材料，如木材、竹材、藤材等；另一类是人工材料，如亚克力、玻璃、金属等（图4-28）。不同材料的应用，使展具在加工技术表现上带给人们视觉和触觉上的不同感受。这些感受大都直接来源于各种材料对人在视觉上的不同刺激，而这些材料外表的肌理效果，如光滑与粗糙、柔软与坚硬、轻松与严谨、华丽与质朴等，通过视觉和触觉影响到观赏者审美主体的心理。质朴、柔软、温和的自然材料使人有亲近感，而冰冷、刚硬的人造材料虽然给人冷漠的感觉，但只要运用得当，仍可以营造出特殊的展示氛围。展示道具材料的恰当选择运用，能强化陈列道具的艺术效果。根据材料本身所具有的特性，通过人工处理可以令其表面质感更为张扬：使光滑的材料有流畅、坚硬之美，粗糙的材料有古朴之貌，柔软的材料有肌肤之感等。对材质的巧妙处理还能使展示道具产生不同的轻重感、软硬感、明暗感和冷暖感。

图 4-28　亚克力的透明质感在光线的反射下如水晶般纯净，与所衬托的展品——珠宝首饰交相辉映

1. 木材

作为一种既古老又现代的建筑材料，木材所具有的优良特质使它长久以来一直受到人们的青睐。天然木材以其独特的纹理、色泽和质感给人以温润、舒适、自然、清新淡雅的感觉，木材的巧妙使用还能体现地域性和传统文化特征。这种传统的材料作为一种现代建造素材在当代世博会各展馆的室内外得到全新运用，众多大构架木造展馆建筑以其独特的造型和丰富的质感展示出传统材料的魅力。如用松木堆积而成的 2000 年汉诺威世博会瑞士馆墙体由木料竖向重叠构成，通过多维度的穿插组合构成墙体、通道和空间，就像一座自然而成的迷宫（图 4-29）。木材道具装置给人一种朴实无华的自然美，作为最亲近人类生活的材料，能营造出陈列空间环境的自然美感和生态美感。它材质较轻，有一定的强度和较好的弹性、韧性，抗冲击震动性较好，对电、热、声有良好的绝缘性，且易加工和进行表面装饰，如雕刻、涂漆、颜料绘画等。木材的这些特点在陈列设计中是其他装饰材料无法取代的。图 4-30 中，用原木作为陈列道具，暗示了产品材料的天然性。木桩的高低、粗细与疏密变化产生音乐般的韵律感。原木顶面被涂上各种颜色，增添了趣味性与现代气息。图 4-31 是瑞士建筑事务所 ROK（Rippmann Oesterle Knauss）设计的位于德国斯图加特的精品店铺，采用 22 000 根不同长度和方向的木棒组成独特的展示墙。这个有流动感的木制道具装置体现出纺织品及布料的细腻质感。它为展示在平滑集成衣架上的时尚物品创造了一个独特绝妙的背景。在图 4-32~ 图 4-34 中，设计师利用木材进行造型的组合变化，产生了不同的空间效果，并根据展品自身的特点设计出个性化的陈列形式。这些设计充分体现出木材的可塑性。

2. 竹材

竹子自古以来便是颇为人们青睐的家具材料，在一些少数民族地区，竹制的家具手工之精美令人叹为观止。由于加工方便，采用拼、编、剜等工艺手段制作，再经打磨抛光处理，涂上光可鉴人的涂料，使得竹制展具色泽明快、纹理天然呈现、质感强，以此制作工艺应用到展示道具设计中是非常有特色的表现方法。

图 4-29　2000 年汉诺威世博会瑞士馆用本土　图 4-30　用原木作为陈列道具，暗示了产品材料的天然性
松木构筑的展馆

图 4-31　木棒通过排列方式的变化形成展示墙

图 4-32　木材以曲线和面的形态采用渐变的方式构成个性空间

 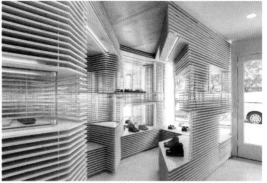

图 4-33　重复构成的木板通过疏密排列形成陈列台

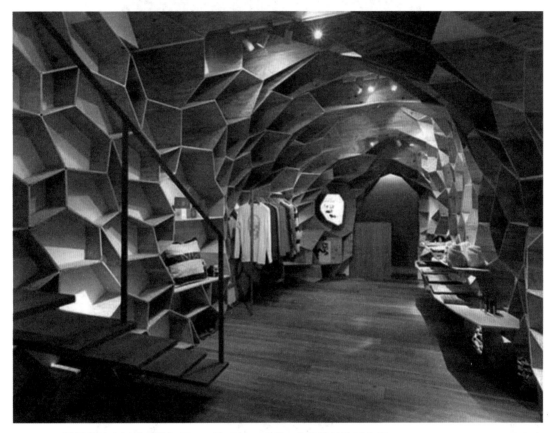

图 4-34　蜂巢状的木板遍布墙与顶，延绵不断，形成一个奇特的陈列空间

3. 藤材

藤是介于草和木之间的一种材料，既有草的柔韧特性，又能保持木的坚硬特点。设计者可充分利用藤条的优势，让柔韧的藤条随着形态各异的造型任意缠绕成各种丰富的造型。图 4-35 为 2010 年上海世博会上的西班牙馆，采用色泽变化微妙的藤条板作为建筑表皮，覆盖着用先进技术造就的钢玻璃结构，流线型外观呈现出有节奏的起伏。阳光透过藤条缝隙洒落在展馆内部产生梦幻般的感受，8524 个藤条板像鱼鳞一样用钢丝准确定位，变化有序、类似近似构成的排列方式使藤条板既美观又牢固。这些深浅各异的藤板没有经过任何染色处理，设计师谙熟材料的特性，通过在开水中煮沸的时间长短来产生色泽变化的微妙效果。

图 4-35　2010 年上海世博会西班牙馆

4. 金属材料

金属材料有很强的现代感、科技感和视觉冲击力,理所当然成为高科技产品陈列道具的首选。作为陈列设计的装饰材料,时尚、反射性好、光泽感强的新型金属材料正越来越多地被运用到展示陈列设计中。从充满未来感的铝合金材料,到半亚光金属材质,都在诠释这一新的趋势。金属以其独特的光泽、色彩和质感给人以华丽、刚劲、深沉的感受。其中最有代表性的不锈钢材料以其冷酷的质感、沉稳的色彩、稳定的物理化学性质、坚毅的造型特点,在各种陈列道具装置中起着非常重要的作用。由于不锈钢特殊的材料气质,采用其作为高档的展示空间、展示柜、陈列道具的材料,是烘托展示空间气氛、提高陈列效果、丰富和完善材质变化的理想手段。另外,不锈钢还可以有拉丝效果,也可镀成钛金、玫瑰金、黑钢等材质效果,特殊的质感和非凡的气度使不锈钢材料广泛应用于珠宝、高档钟表、带有科技感和高贵神秘氛围的展示陈列中(图 4-36~图 4-38)。

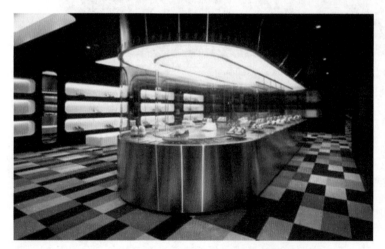

图 4-36　展台立面采用镜面不锈钢围合,使陈列空间充满现代气息

图 4-37　如丝带般飘逸的金属制衣架是兼实用与创意的艺术品

图4-38　蜿蜒扭转着的金属网架覆盖在整个展厅上空，充满着力量
与速度感，是汽车性能的最佳写照

5. 玻璃与镜子

玻璃也是营造陈列空间现代感的一种常用材料。玻璃材质的透明质感极具现代性。设计者往往利用其透光性、透视性、隔声性等特点来营造舒适的陈列环境。不同的玻璃材质可以使空间产生或虚无缥缈、或朦胧含蓄的装饰艺术效果。完全透明的玻璃可带来空间的开放感、层次感，以及内外空间的通融，更能体现出现代社会的开放性和人们的相互交流意识，给人以现代信息社会的感受（图4-39）。20世纪后期，随着电子技术的飞速发展，玻璃的镀膜技术发展迅速，多性能膜层技术又使玻璃具有了像变色龙一样丰富的外观和色彩，从而生产出类型多样的镀膜玻璃。此外，如钢化玻璃、磨砂玻璃、釉面玻璃、夹层玻璃、中空玻璃等众多新颖的玻璃形式都在各种展示陈列中得到积极的应用。

图4-39　透明质感的玻璃反复排列，围绕四周，光的反射与折射令置身其中
的车呈现出多种虚幻的形态

镜子作为玻璃的一种特殊形式，可以增加空间的延展性，起到扩大空间的展示效果。在实际的陈列设计中，会存在许多拐角和隔断变化的情况，使空间形成死角，不便于陈列商品，也会阻断人们的视线，此时合理地使用镜子可以起到扩展视觉的作用，也会因为镜子的反射效果使空间发生多种变化。现在商业展示中，很多都采用了开放式或半开放式的形式，空间通透，便于展示，但缺少变化。镜子在其中通过角度反射，既可起到非常好的空间延长效果，也能起到减少空间压力的作用。通过镜面，可反射出对面的空间和展品，使人们感到展品的丰富和空间的变化，避免了空间的单调和呆板。同时，镜子在不同色彩、材质、风格的陈列空间中都可使用，在单一材质空间中加入镜子即可丰富材质变化，在亚光或柔软材质空间中加入镜子可使柔软的质感与镜子的坚硬和反射产生对比效果，从而使空间丰富多变（图 4-40，图 4-41）。

图 4-40　狭长的陈列空间里，镜子是最好的魔术师

图 4-41　顶部拼接成弧面的镜面将展品——汽车变得神秘莫测，是蒙太奇手法的另一种妙用

6. 织物纤维

织物纤维包括丝织物、棉麻织物和合成纤维织物等。可以根据品牌风格和展品特性选择不同成分和质感的织物作为陈列道具。由于织物纤维具有柔韧性和悬垂性的特点，且可塑性强，因此多用于顶部悬挂或者框架绷挂来营造空间，也可以作为背景或屏风分隔空间或陈列展品（图 4-42，图 4-43）。

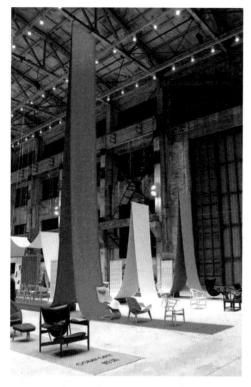

图 4-42　家具展中用织物界定空间并陈列展品　　图 4-43　织物纤维作为重要的陈列道具

4.4.2　材质肌理的组合与创新

　　肌理是指道具材料本身的肌体形态和表面纹理。肌理能体现独特美感，使材料质感更形象地体现出来，包括自然形态肌理和人工的肌理等。展示设计理念的变化驱使设计者努力寻找和应用更丰富的材料，表现为使用不同的材料混合搭配，以及对传统材料的创新应用。

　　现代陈列道具设计强调自然材料与人工材料的有机结合，讲究材质运用的丰富性。道具材质肌理的冲突成为陈列设计创新表达的方式之一。例如，不锈钢中镜钢的冰冷质感与木质烤漆搭配、与玻璃坚硬透明的质感呼应、与皮质组合，金属与原木、藤条、竹条、板材等自然粗重纹理材料的相互搭配等。玻璃、金属等材质通过机加工体现出人工材料的精确、规整、现代感，而竹、木、藤等自然材料表现出人的手工痕迹，传递出一种人性化的特征。多种材料的并置形成丰富的陈列效果。自然材料与人工材料相结合的陈列道具设计，体现出巧妙的对比和材料搭配。将不同材质的粗犷与细腻、精确与粗放并置在同一陈列空间，能够在特定的环境中呈现一种质感的反差和视觉冲击力，不同材料的细节特征呈现出展示道具的材质之美。图 4-44 中，服装以悬挂的方式展示，陈列装置用粗犷质朴的麻绳形成一个虚面，两端采用光滑质感的金属杆固定，材质的对比能吸引注意力，从而将视线引向悬挂的服装。图 4-45 所示为对纸板的创新应用，充分利用其硬度与韧性兼具的特性，展开时陈列物品，闲置时可以折叠收起。图 4-46 中，晶莹剔透的玻璃球体好似停留在树枝上的露水，是对展品品质的另一种诠释。而在图 4-47 中，顶部到地面由数万个手工制作的棕色纸袋形成连续的墙面装饰，纸蜂巢立面非常具有材质肌理效果。在工业化的砖墙和混凝土空间创造出一种温暖、自然的氛围。黑钢衣架、不锈钢和玻璃橱窗共同构成流畅而清爽的细节，与质地细腻而略带质朴感的拱形纸袋墙形成呼应。图 4-48 中，线性

透明材料以若干组发射线的形式构成，动感十足，与产品特性高度吻合。

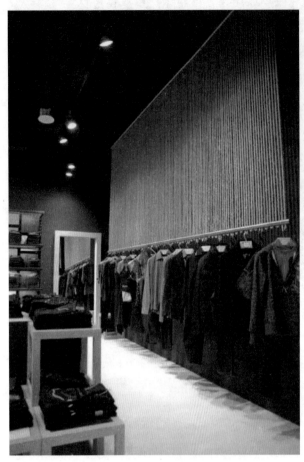

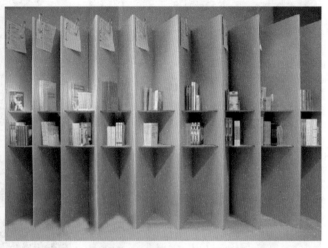

图 4-45　纸板的折叠构成陈列道具

图 4-44　麻绳纤维与金属材料共同构成陈列道具

图 4-46　晶莹剔透的玻璃球体好似停留在树枝上的露水

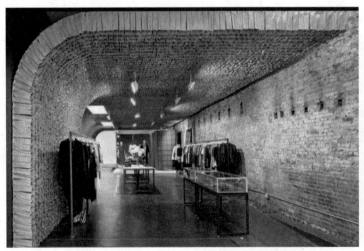

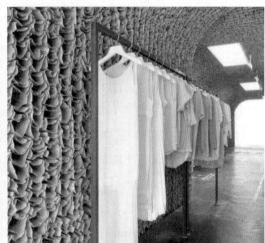

图 4-47　纸材的创新运用

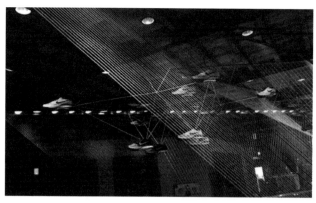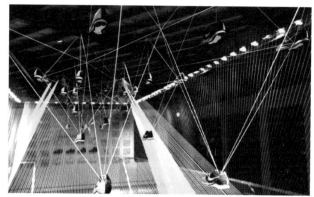

图4-48 材料的创新应用

科技进步带动了展示道具材质的创新。新工艺与新材料、传统工艺与智能化高技术的碰撞，可以产生前卫、新颖的视觉和触觉效果，例如在木材、金属、玻璃、亚克力的展示道具造型上进行计算机软件技术控制的激光雕刻、压痕、镂空、印花、腐蚀等，能精确地表现出设计者想要表达的强烈视觉效果，这是数字化高新技术取代传统加工技术的结果。另外，色彩鲜艳的透明与半透明塑料材质在道具造型设计中成为流行的新材料，多元材质肌理与透明的玻璃与亚克力逐渐成为展示道具与装置的主流。展示陈列道具更注重凸显不同材料质地与肌理的可见度、明显度和突破常规的构成设计，通过不同的先进加工技术与涂装工艺，强调不同材质的肌理美。图4-49中，流动性的设计理念，透明、开放式所创造的视觉可见性，形成了总体的空间感受。墙和天花板表面包裹着上千个模型单元组成的发光薄膜，是由多个背后照明的自然光谱LED组成。聚碳酸酯材料构成的凸起单元，成为连接到天花板图形装饰的起点，又蔓延到墙体，并向下延伸成为展示商品的有机体，营造出一个有趣的陈列空间。同时，另一股自然风依旧持续，在传统的木材道具设计方面，也有高品质的艺术创作表现。在材质上的挖掘上，各种织物，如棉、麻等和不锈钢、玻璃的组合也力图创新，织纹较以前更为个性，质感上也有新的突破，体现出独特的道具材料风格，凸显了陈列道具未来的发展趋势。

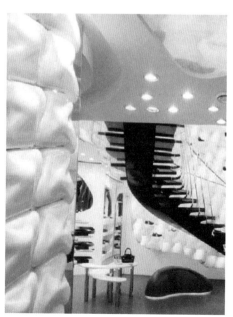

图4-49 陈列道具的材料创新

第 5 章　展示陈列色彩设计

虽然色彩要依附于形体，但色彩比形体更直观、更吸引人的注意力，具有"先声夺人"的优势。著名的"7秒定律"指出，人们通常会在7秒内决定对一个物品的喜好与否，而在这短短7秒中，色彩占67%的决定因素。色彩的设计在陈列展示中能创造某种格调，也能起到强调烘托展品的作用。好的色彩运用会给人带来视觉上的愉悦，并可得到艺术上的审美享受。陈列设计中的色彩规划是最能够展示专业性的一个内容，能否在展示中准确、科学地规划色彩，创造出自然灵动、富有节奏感的陈列色彩，是设计师必须考虑的问题。

5.1 色彩的基本原理

5.1.1 色相、明度、纯度

要想熟练地运用色彩进行陈列设计，首先要明了色彩的基本要素，即色相、明度、纯度。在实际陈列案例中，陈列色彩的灵活应用与分析也将以这三要素为依据。

色相：顾名思义，可以理解为色彩相貌的名称，是颜色之间彼此区分的最明显的特征，如红、橙、黄、绿、青、蓝、紫就是七种色相最鲜明的基本色。基本色按一定的色相秩序以环形体现，即色环（图5-1，图5-2）。

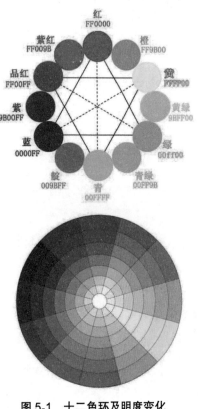

图 5-1　十二色环及明度变化

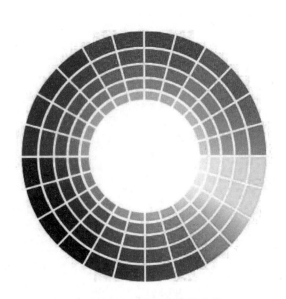

图 5-2　二十四色环及明度变化

明度：指色彩的明暗程度、深浅度或亮度。其中白色明度最高，黑色最低，灰色则可从深灰到浅灰分为若干明度阶梯。明度的对比也是体现空间感和体积感的有效方法。在彩色系中，不同色彩也有明度上的差异。七个基本色按照黄—橙—绿—红—青—蓝—紫，其明度由高到低（图5-3）。同一展示场所内往往会有多种陈列色彩并置，色彩明度上的差异能表现出丰富的层次感。

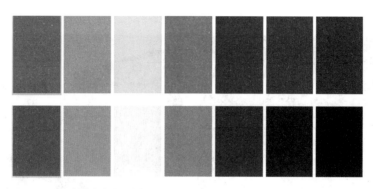

图5-3　七种基本色相对应的明度关系

纯度：指色彩的鲜艳程度、纯净度、饱和度。一个色彩的纯度越高，色彩的色相就表现得越明显，该色彩也就越鲜艳、强烈而刺激；反之，色彩的纯度越低，其色相表现越模糊，该色彩越浑浊、柔和而平淡（图5-4）。七种基本色都属于高纯度色，但相比之下，红色的纯度最高，青色和青绿色的纯度最低（图5-5）。

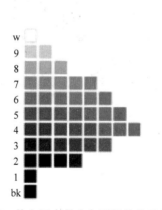

图5-4　从左至右是由灰到鲜的纯度关系，由上至下是由浅到深的明度变化

色相	明度	纯度
红	4	14
橙黄	6	12
黄	8	12
黄绿	7	10
绿	5	8
青绿	5	6
青	4	8
青紫	3	12
紫	4	12
紫红	4	12

图5-5　不同色相的明度和纯度关系对应

5.1.2　冷色、暖色、中性色

冷色与暖色的划分，是依据色彩给人以冰冷或温暖等不同的感觉来进行的。在七种基本色中，红色、橙色、黄色都给人以温暖的感觉，被称为暖色系；而绿色、蓝色、青色、紫色则给人以凉爽的感受，故被称为冷色系。

中性色也称无彩色，包括黑色、白色和不同明暗的灰色。在现代设计中，纯度偏低即饱和度低的自然色系，

如米色、咖色、藏青等加入灰色调的彩色，也被认为接近于中性色系。中性色在空间中的大量出现能产生高级简洁之感，也是稳重理性的代表（图5-6）。中性色常常在色彩的搭配中起到间隔和调和的作用。在陈列空间中，墙面与地面大多采用中性色，以突出展品。在若干鲜艳色彩并置的情况下，适当加些黑白色或灰色，能使整体的色彩效果更加和谐而鲜明。这种色彩调和的设计手法在陈列中运用非常广泛，善于使用中性色，对展示陈列将起到事半功倍的效果（图5-7，图5-8）。

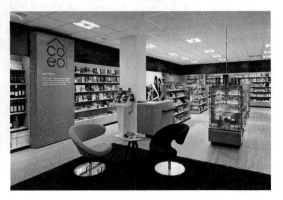

图5-7　大面积的中性色起到调和作用

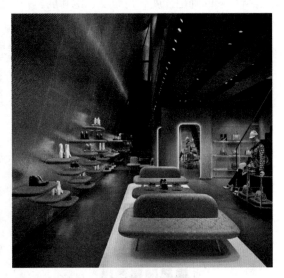

图5-6　中性色系的空间

图5-8　高纯度色在黑、白、灰的搭配下，陈列效果和谐而鲜明

5.1.3　同类色、邻近色、对比色、互补色

　　色彩与色彩之间的关系还可以根据在色环上的角度变化，分为四种类型：同类色、邻近色、对比色、互补色。一般来说，两种色彩在色环上的间隔角度在30°以内，被称为同类色，如蓝紫与蓝，和谐统一；间隔为30°~60°的色彩称为邻近色，如红与橙、蓝与绿，独立而统一；间隔为120°的色彩称为对比色，如红色与黄色、蓝色，既对比鲜明又显得和谐；间隔为180°的色彩称为互补色，如红与绿、黄与紫、蓝与橙，视觉冲击力极强（图5-9）。可以看出，色彩之间间隔的角度越小，越和谐；间隔角度越大，对比越鲜明。同类色或邻近色的搭配有一种柔和、秩序、和谐的感觉，常用于整体陈列空间的色彩搭配；对比色或互补色的组合效果视觉冲击

力强，常起到强调或点缀的作用，用来吸引视线、调节情绪。展示陈列时应根据这些特点合理地选择和搭配色彩，以达到所需要的视觉效果和风格（图 5-10~图 5-13）。

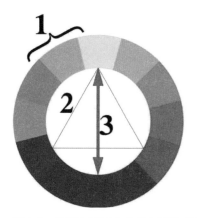

图 5-9　色环上不同角度的色彩构成关系

图 5-10　同类色陈列

图 5-11　邻近色陈列

图 5-12　对比色在空间中的应用

图 5-13　多组互补色出现在同一陈列空间，视觉冲击力极强

5.1.4 色彩的情感表达

色彩是一种物理现象，通过人们的视觉感受产生一系列的生理和心理效应，形成丰富的联想、深刻的寓意和象征，如冷暖、远近、轻重、大小等，这不但是由于物体本身对光的吸收和反射不同的结果，而且还存在着物体相互作用所形成的错觉。另一方面，色彩在对人产生各种生理反应的同时也会引起不同的心理联想，如庄严、轻快、刚强、柔和、富丽、简朴等，造成不同的心理反应。

色彩心理学认为：形是理智的体现，而色则是感情的象征。不同的色彩会给人带来不同的心理感觉，也会带来不同的情感感受。所以在确定陈列空间中诸要素的色彩时，要考虑色彩对人情绪的影响。纯度和明度较高的浅蓝、浅粉、明黄色适合儿童；浅蓝和浅绿等颜色可以减缓疲劳，使心情得到放松；鲜艳而对比强烈的色彩组合产生年轻时尚的感觉，让人感受到时代的气息和生活节奏的快捷，并产生愉悦兴奋的视觉享受和情感体验。

红色是纯度最高的色彩，使人产生兴奋、刺激感。它一般用作强调色而较少作为大面积的基本背景颜色。作为一种用于着重特定部位的颜色，其效果往往不错。当然，为了吸引注意力，在整面陈列墙上使用大量红色能很快达到目的。红色会在瞬间提高人们的情绪，尤其是大红色，由于其纯度最高，在大面积使用时应与一些纯度低的色彩组合（图 5-14）。在元旦或春节等节庆的主题陈列时，红色也是一种非常合适的展示色。

图 5-14　红色会在瞬间提高人们的情绪

橙色是一种非常美好的颜色，如果说红色给人炙热感，那么橙色则给人适度的温暖感。它常常代表着秋季、收获和成果，是一种很有食欲感和舒适感的色彩。橙色在食品行业的展示空间中应用较多，在秋季产品的陈列中也被大量应用（图 5-15）。

黄色同红色一样，也非常惹眼并且容易造成视觉上的震撼感。由于黄色的明度较高，又有一定的纯度，若在背景色彩较为暗淡的陈列墙面用黄色作为重点陈列，能产生主次分明的层次感。另外，黄色有年轻、活泼的特点，在消费群体为年轻人的产品陈列中常被使用（图 5-16）。同时黄色也被认为是一种属于儿童的颜色，所以在婴儿和儿童用品的陈列中常被应用。

蓝色让人联想到蔚蓝的天空和平静湛蓝的大海。明度适中的蓝色能够创造一种恬静和放松的陈列环境（图 5-17）。较深的蓝色则极具理性特征，常被作为基本色调用于高科技产品的陈列，体现出一种深邃的力量。

绿色令人想到清新的春天以及和平安详的大自然，是一种最为大众广泛接受的颜色，在旅游展和保健品的陈列中使用较多。另外，绿色的空间感较强，能让较小的陈列面显得更为宽阔。纯度偏低的绿色给人宁静平和

与豁达之感（图 5-18）。

图 5-15　橙色陈列秋意浓

图 5-16　明亮的黄色代表着年轻、时尚、活泼，是希望的
　　　　象征

图 5-17　蓝色为基调的陈列空间

图 5-18　降低纯度的绿色空间宁静而豁达

紫色是一种高贵的颜色，但在使用时应谨慎。明亮的紫色有高雅感，但偏灰暗的紫色却令人不安，产生不祥的恐惧感。紫色和白色的组合能产生优雅感（图 5-19）。当然，如果紫色和黄色这一对补色组合搭配，由于两者在明度上的强烈反差，能产生个性鲜明的视觉效果。

图 5-19　紫色和白色在陈列中的组合应用衬托出高雅的品质

黑色是神秘的，也是最安全的百搭色。在陈列中，黑色一般以线型或小面积用作点缀色和调和色。黑色还给人以沉稳、庄重感。陈列中大面积运用黑色，人们在感情上会有严谨和高品质的感受，还会产生一些神秘莫测感，但运用不当会产生压抑的心理感受。

白色代表纯净与圣洁，给人以清洁、安宁、精确的感觉。在医药行业、精密仪器、制冷设备的陈列中常被用到。一些时尚店面为了突出产品自身简约时尚的品质，也会选择大面积使用纯净的白色来烘托主要产品（图 5-20）。

图 5-20　白色作为环境色大面积出现，以突显所陈列的展品

灰色有"高级灰"之称，具有较高的审美价值。它或许使人伤感、压抑，但也是最朴素、最复杂的颜色。不同深浅的灰色组合产生丰富的层次感。灰色还可与其他色调配成各种倾向性的灰色调，给人以高雅、精致、含蓄的感觉，耐人寻味。图 5-21 中，深灰色系作为环境色，局部彩虹色的发射线穿插于空间，与色彩丰富但体量较小的产品呼应，店面风格沉稳而不失动感时尚。

图 5-21　深灰色调的店面空间

不同的色彩表达不同的情感，使人产生不同的联想和心理感受。作为展示设计师，应掌握每种色彩的性格，根据展品自身需求、时间空间的变化以及特定的主题，选择相应的色彩进行陈列。如图 5-22 所示，爱马仕的橱窗设计一向是橱窗界的一枝独秀，2012 年巴黎的橱窗陈列以巨大的纯色圆形为背景基调，不同颜色的圆形下方陈列与之相匹配的产品。红色热情奔放，橙色时尚潮流，紫色优雅高贵，蓝色稳重深邃，绿色青春活泼。

图 5-22　色彩分明的爱马仕橱窗

5.1.5　色彩组合的视觉感受

除了单种色彩自身带给人的心理影响外，多种不同色相、不同明度、不同纯度、冷暖各异的色彩搭配组合同样会产生完全不同的视觉感受和情感共鸣。暖色系及其组合会产生热情、明亮、活泼、温暖的感觉（图5-23）；冷色系的组合产生安详、开阔、沉静、稳重等感觉（图5-24）。明度高的色彩会给人一种轻松、明快的感觉；明度低的色彩则会令人产生沉稳、稳重的感觉。在体积相等的情况下，明度高的显得较轻，有膨胀感；明度低的较重，有收缩感。纯度高的色彩显得华丽刺激，纯度低的色彩给人一种柔和、雅致和质朴的感觉。

高级感——金、银、白、黑、灰

华丽感——橙、黄、红紫

寂寞感——灰、绿灰、蓝灰

开朗感——黄与亮绿的组合

重量感——明度低的色彩组合

轻飘感——明度高的色彩组合

时尚感——灰色和鲜艳的高纯度色组合

积极感——红与黄、黄与黑的配色

稳重感——茶色与橘色的配色、深蓝与灰色搭配

年轻感——白和大红的搭配、黄色与绿色的组合

朴素感——纯度低、色环距离较近的色彩组合

清凉感——冷色系或高明度色

豁达感——白与青绿的配色

平凡感——灰绿与浅褐色的组合

图 5-23　陈列空间中温暖的色调使人感觉温馨舒适

图 5-24　在冷色光的作用下，整个空间呈现出豁达深远的视觉效果

5.1.6　色彩的象征性和不同国家、地区的差异性

色彩不仅具备审美性和装饰性，而且还具备符号意义和象征意义。如夜上海五颜六色的霓虹灯、白墙黑瓦的徽州建筑；又如一说到中国，人们立刻想到红色，"中国红"已成了专有名词。一般而言，红色代表激情、喜庆、

吉祥，绿色象征希望与和平，蓝色象征纯净与永恒，黑色象征死亡与邪恶，黄色代表权利、富贵和光明。在中国古代，对社会各阶层的着装颜色有着严格规范，只有皇帝的服饰才能用明黄色。僧袍多为橘黄色，因此黄色在佛教国家地位极高。

　　当然，色彩的象征性因国家和地区的文化差异而有所不同。例如，中国人喜欢红色，认为喜庆，而有些国家禁忌红色，认为不祥（通过各国国旗可以看出不同国家的色彩偏好）。黄色在信仰佛教的国家备受欢迎，而叙利亚等国认为黄色是不幸的颜色；在我国，蒙古族喜爱黄色，而苗族和维吾尔族却忌用黄色。因此，展示陈列的色彩设计，除了考虑色彩的功能与情感外，还应注意不同国家和地域的传统习俗和象征性。尤其是国际化的大型企业，在陈列时了解不同国家地区的色彩喜好，才能更好地适应不同的国际市场（表 5-1）。

表 5-1　不同国家和地区对色彩的喜好和禁忌

洲别	国家与地区	爱好与颜色	禁忌的颜色
亚洲	中国	红、黄、绿	黑、白
	韩国	红、黄、绿、鲜艳色	黑、灰
	印度	红、绿、黄、橙、蓝、鲜艳色	黑、白、灰
	日本	柔和的色彩，黑、深灰、黑白相间	
	马来西亚	红、橙、鲜艳色	黑
	巴基斯坦	绿、银、金、鲜艳色	黑
	阿富汗	红、绿	
	缅甸	红、黄、鲜艳色	
	泰国	鲜艳色	黑
	土耳其	绿、红、白、鲜艳色	
	叙利亚	青蓝、绿、白	黄
	沙特阿拉伯	绿、深蓝与红白相间	粉红、紫、黄
	伊拉克		
	科威特		
	伊朗		
	也门		
非洲	埃及	红、橙、绿、青绿、浅蓝、明显色	暗淡色、紫
	贝宁		红、黑
	博茨瓦纳	浅蓝、黑、白、绿	
	乍得	白、粉红、黄红、黑	
	利比亚	绿	
	毛里塔尼亚	绿、黄、浅绿	
	摩洛哥	绿、红、黑、鲜艳色	白
	尼日利亚		红、黑
	多哥	白、绿、紫	红、黄、黑
	（其他）	明亮色	黑
欧洲	挪威	红、蓝、绿、鲜明色	
	瑞士	红、黄、蓝	
	丹麦	红、白、蓝	
	荷兰	橙	
	奥地利	绿	

洲别	国家与地区	爱好与颜色	禁忌的颜色
欧洲	爱尔兰	绿	
	捷克，斯洛伐克	红、白、蓝	黑
	罗马尼亚	白、红、绿、黄	黑
	瑞典	黑、绿、黄	黑
	希腊	绿、蓝、黄	黑
	意大利	鲜艳色	
	德国	鲜艳色	
北美洲	美国	无特别偏好	无特别禁忌
	加拿大	素净色	
拉丁美洲	墨西哥	红、白、绿	
	阿根廷	黄、绿、红	黑紫、紫褐相间
	哥伦比亚	红、蓝、黄、明亮色	
	秘鲁	红、红紫、黄、鲜明色	
	圭亚那	明亮色	
	古巴	鲜明色	
	尼加拉瓜		蓝白平行条状色
	委内瑞拉	红、黄、蓝	

5.2 陈列色彩设计的应用范围与作用

5.2.1 陈列色彩设计范畴的延展

随着展示行业的发展和时代的进步，当代的陈列设计已经不再局限于单纯对展品的摆放，陈列设计的应用也正从单纯的展品陈列延伸到整个展示空间的陈列。除了展品自身的色彩外，陈列空间内的任何部位，如展场外立面、内部空间的各个内墙面、梁柱、顶部、地面等都成为展示陈列的对象，它们同展品、道具共同构成了展示陈列空间。因此，在探讨陈列色彩的设计时必然会将以上内容综合考虑。

环境色：指顶部（天花板）、地面（地板、地毯）、墙立面的颜色。环境色的处理对陈列空间的主色调起着主导性的作用。通常需根据陈列性质、展品或品牌自身的定位与风格来确定。植物绿化的色彩则是起点缀作用。绝大部分空间的环境色都选用明度偏高、纯度偏低的色彩，因为它虽然占据空间的大部分，但往往作为陪衬色出现，其作用是衬托和突出展品的色彩。

展品色：是展示陈列色彩设计的中心和主体，其他色彩因素都是为美化和衬托展品色、充分显示展品自身色彩的魅力而存在的。

道具与装置色：陈列道具色彩的主要目的是为了提高展品色的显现度。艺术装置与装饰色彩也是起着衬托和点缀的作用。

照明色：不同颜色和明暗的照明色彩起着或柔化、或强化和统一陈列空间色调的作用，同时也是制造环境氛围的有效手段。

5.2.2　色彩在陈列设计中的作用

色彩在任何造型设计中都必不可少，尤其是以视觉形象来传递信息的造型活动。色彩对信息有调节作用，它能强化信息，也能削弱、隐匿信息。色彩的运用在陈列设计中起着主导作用。在展示设计中正确地选择并合理地搭配色彩，或巧妙利用不同色彩的前进、后退、扩张、收缩的特点来调节信息的强弱，改变陈列空间的大小和虚实层次，或利用色彩对人情绪的影响调节陈列氛围、强化陈列风格，都能对展示陈列的效果起到事半功倍的作用。

1. 优化展品视觉效果

色彩给人们带来的视觉感受极其微妙，是视觉艺术的灵魂。运用色彩的对比效果和调节作用，通过展品色彩之间、背景与展品之间、道具与展品之间的反衬、烘托或借助色光的辉映，使展品在观众中获得良好的视觉效果与心理共鸣。如图 5-25 所示，很显然，在灰色为主基调的空间里，左边几块鲜艳背景上陈列的产品是需要重点展示的。这正是利用背景与展品、道具与展品之间色彩的对比和反差来优化展品的陈列效果。

图 5-25　利用色彩的对比优化产品陈列效果

多种不同颜色的展品若随意地堆放在一起，必然令人眼花缭乱而显得杂乱无章。若按一定的色彩关系、冷暖对比分组陈列，则可给人以便捷舒适的观感，使人饶有兴趣地依次观看每件展品。柔和的橙红色调，会给食品展区的观众以味美的感受；灰暗冰冷的机器在陈列时，饰以鲜明的色彩，不仅使人精神振作，而且提高了机器的明视度；高雅精致的浅色调，则会提高化妆品的品质，也优化了展品的形象感。

2. 增强视觉诱导与识别度

现代企业经过多年的发展，大都建立了自己独特的企业文化和视觉形象。尤其是一些国际化的大型企业，企业识别系统（CIS）专有的标准色彩已成为其形象的重要组成部分。如可口可乐的红色，IBM 的深蓝色，西门子的绿色，这些在其展示陈列中是不可改变的，也是必须运用的。可口可乐公司在全球各地的展会与专卖店的陈列，都离不开红白两色的基调。从标志、包装，到广告一体化、展示陈列的色彩战略，陈列色彩的处理亦是这一色彩战略的重要部分。连其工作人员的服装亦为红白两色的设计，使观众在较远处也能清楚地识别。尤其是在有众多企业和品牌参展、迷宫一般的博览会里，这种色彩的识别与诱导作用是显而易见

的。此外，体量巨大的形态加以艳丽的色彩组合，也具有较好的诱导作用，并且在较远距离有很强的识别度（图5-26）。

　　整体统一的陈列色彩起到了良好的指示性与诱导性作用，有助于整体形象和气势的塑造与识别，易于突出企业的实力；而局部的色彩反差和对比既能很好地突出产品信息，又具有画龙点睛的视觉效果。

图5-26　巨大体量的体块在通透镂空处理后显得轻盈起来，配上明艳的色彩，使展台在远处就有很强的识别性

3. 划分空间或延续空间

　　色彩在展示陈列中有一个不可忽视的作用，这就是界定空间，或划分空间，或将空间延续融合。我们知道，现代陈列设计的范畴已经延伸到展示场所的各个方面，包括不同的陈列区、休息区、交谈区等的设计。一方面，在统一的大空间中，通过区域色彩的变化来界定不同的功能空间是直观而有效的方法；另一方面，也可以通过相同或相似色彩的延续贯通，使多个区域之间形成连续性和融合整体的视觉效果。图5-27所示为日本"传统与创新"展。展览分五个部分：交通、机器人技术、社会、消费文化、娱乐。采用以当代与江户时代（1615—1868年）之间的对比，探索并阐释日本文化与设计之间的关系。在这个970m²的陈列空间中，并未用临时建立的墙面来分割空间，而是使用不同大小和高度的"屋顶"来界定各个陈列区域。同时，地面上不同颜色的"地铁线路图"能让参观者明确识别目前所处的区域。

图5-27　日本"传统与创新"展利用地面上不同颜色的"线"来引导观众参观浏览

4.渲染氛围、强化特定的视觉心理与情绪

不同性质的展示陈列由于具有不同的功能与目标，也就有着不同的设计特征，这其中就包括不同情调与氛围的营造。巧妙利用冷色、暖色、亮色、暗色、鲜色、灰色的不同特性，渲染出或寒冷、或温暖、或轻松、或凝重、或活跃、或沉静的陈列环境，创造出所需要的陈列气氛。

历史博物馆的陈列色彩多为凝重的深色系，力求展示出人类古代文明成果的厚重感，沉静的思幽氛围有利于人们进入历史回归与反思的境界（图5-28）；消费品展会上，新产品的不断推出和热烈的交易气氛反映着人们对高效率的追逐以及需求与价值的实现。除此之外，不同的企业、不同风格的品牌、不同类别的产品，其展出环境的情调氛围也不尽相同。虽然玩具的陈列和食品的展示都倾向于令人兴奋的暖色系，但二者仍存在差异。特别是在氛围与视觉心理上，前者重想象力与情趣感，而后者则重食欲与营养感（图5-29）。又比如，同是高科技电子产品，日立与索尼、飞利浦与松下的展示，其情调与氛围也会呈现出自己的个性。由此可见，大环境的色调和展品个性的陈列色彩基调能很快地作用于人的心理情绪，所以能直接影响展示现场的效果。

图 5-28 低明度低纯度的色彩体现博物馆文化的厚重感

图 5-29 明快的暖色系产生食欲感

5. 审美需求与美化作用

赏心悦目的陈列色彩对促成视觉美感的产生具有重要作用。统一和谐的色调，富有韵律感、节奏感和层次感的色彩组合，既能美化和突出展品，也能美化陈列环境，同时带给人视觉与精神上的愉悦与审美效用。在陈列展示中，色彩直接或间接地服务于陈列主题，色彩的选择影响到观众的视觉、生理和心理状态。将主体物的色彩与其周围环境的色彩结合美学、人体工程学进行合理的色彩系列组合，在视觉上产生审美的愉悦感，让观众在轻松、愉快、舒适的陈列色彩环境中获得较深刻的展品信息。

5.3　陈列色彩的设计方法与原则

陈列色彩并不是单纯迎合展品的原色调存在，而是更灵活地表现在色彩之间的搭配和组合上。不同颜色的划分、同色系的组合、不同色系的搭配等设计都是以营造陈列氛围、突出展品形象为目的。展示陈列设计还要遵循色彩设计的基本原则，这些原则可以更好地使色彩服务于整体空间，从而达到最好的陈列效果和极佳的色彩艺术境界。

5.3.1　明确主色调

展示陈列空间中整体色彩的总倾向称为主色调。正如一首歌曲需要一个主旋律，陈列空间的色彩也需要一个主色调，否则会显得主题不清、杂乱无章。主色调所选色彩的面积应占整个陈列空间的大部分。所占比例越大，主色调倾向越明显；反之，主色调所占面积比例越小，陈列空间的色调就越不明确。如图 5-30 所示，整个空间中白色占据了绝大部分，包括顶部、地面、墙面、展台、灯具以及照明等，使主色调倾向非常明显，也使陈列空间显得干净利落而不失时尚前卫。

主色调应依展品的风格与定位、陈列的主题、色彩的象征性与心理影响而定，可以是一种色，也可以是多种色的组合。以单色作为主色调可以最大化地保证整体风格的统一；而以多种各色彩构成主色调则会使陈列空间显得更加生动、丰富。但是，在选用多种色彩作为主色调时，要注意多个色彩之间的整体协调性。如女装品牌 EXCEPTION，定位于成熟而彰显个性的东方时尚，其店面选用米色和浅褐色共同作为主色，这两种色彩都是明度适中的暖色系，可以保证主题色调的明确性。主色调一旦确定，其他的色彩搭配都将围绕其展开（图 5-31）。

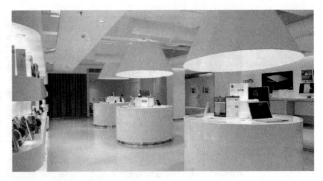

图 5-30　纯净的白色调

图 5-31　明度适中的原木色构成了陈列空间的主色调，整体协调而富于变化

5.3.2　运用色彩对比强化展品形象

陈列色彩规划要从大到小逐次展开，即从总体色彩规划到各个陈列面的色彩设计，再根据环境色和展品色彩配置陈列柜和道具装置的色彩。在展示陈列中，各种色彩相互作用于空间中，色彩的和谐与对比是色彩关系中最根本的关系。色彩的协调可表现出一种整体统一感，但为了避免过于平淡、沉闷与单调，色彩和谐应表现为对比中的和谐、对比中的衬托、协调中的变化（其中包括色相对比、明度对比、纯度对比、面积对比），让陈列效果更生动。制定陈列色彩规划时，在确定了主色调之后，就要选择辅助色和点缀色与之相对应，使整体与局部的色彩之间产生有机的联系，形成色彩的呼应和对比。形成色彩对比与强化效果的有效方法是加强展品固有色与陈列道具色、背景环境色之间的反差，充分运用色彩的色相、明度、纯度、面积大小的对比烘托主体，强化需要重点陈列的展品。

1. 色相对比

色相是色彩的最基本特征。红色给人激情喜庆的感觉，蓝色使人理性沉静。不同的色相之间产生差异性，也造就了陈列色彩的丰富性。在进行环境色与道具色、陈列柜与展品色的选择时，利用色相之间的对比很容易达到突出主体的效果。色彩之间的色相对比关系按色环上的角度来区分，角度越大，色相对比越强，视觉效果也就越刺激；角度越小，色相对比越弱，视觉效果就会越柔和。双方的色相接近补色关系时，对比效果最为强烈，视觉冲击力也最强（图 5-32）。

另外，双方色相在具有相同的彩度和明度时，对比效果最强。此时，只要改变对比色相的彩度或明度，就可产生柔和效果。当然，在色相对比的同时，还存

图 5-32　用对比色或接近互补色关系的色彩进行组合，可以获得较强的视觉冲击力

在着冷暖的对比关系，如红色和蓝色本身就有着不同的冷暖属性。在色相对比的同时加上适当的冷暖对比能达到更强的视觉反差和审美效果。

2. 明度对比

通常由大面积的环境色决定陈列空间整体色调，首先要确定色调的明度倾向，即明度调子，是高调、中调还是低调。然后，将需要重点陈列的部分通过与环境色在明度上形成的对比反差，达到强化与吸引的目的。如珠宝首饰的陈列，为了凸显展品自身的明亮光泽，其陈列台大多选择亚光的深色，如普蓝、深紫、暗红等。适当的明度对比是形成丰富层次和空间感的有效方法。如果是无彩色系，如黑、白、灰，在明度上很容易区别；若是不同有彩色的组合，在明度上黄色最亮，紫色最暗，就像我们在画素描时常把眼睛眯起来从较远处观察画面的明暗关系一样，有彩色之间的明度关系也可以用这种方法来准确地辨别。

3. 纯度对比

将纯度高低不同的颜色并置所产生的对比现象，称为纯度对比，即鲜色和灰色系的对比。纯度高的颜色鲜艳而令人兴奋，有年轻、时尚感；纯度低的色彩偏灰，则显得沉静内敛。虽然鲜艳的色彩总是比偏灰的色彩吸引注意力，但是，若陈列空间中出现过多的高纯度色，会使整个空间由于过分刺激而显得躁动不安。灰色系的加入能舒缓这种过分高亢的感觉，在兴奋与沉静中达到平衡，产生舒适的审美效应。当然，最重要的是通过灰色系与鲜艳色的对比，即色彩纯度高低的反差，突出需要强化的陈列主体。在展示设计中常运用这种现象来强调陈列的主（高纯度）次（低纯度）关系。如图5-33所示，在深灰色外立面的衬托下，纯度较高的内部陈列空间以窗口的形式凸显出来。

图 5-33　空间内外的纯度对比

4. 面积对比

陈列设计中的色彩除了综合考虑色相、明度、纯度、冷暖的关系外，色彩的面积对比也是一个不容忽视的要素。一个陈列空间的主色调之所以被确认，是因为某一种色彩在整个空间的面积上占绝对优势。如果若干种差异很大的色彩在面积的大小上几乎相等，就很难确定其主色调。此外，色彩的面积大小变化要与色彩的纯度和明度对比结合起来应用。为了取得美观又有变化的色彩效果，大面积的色块不宜采用过分鲜艳的色彩，小面积的色块可适当提高色彩的明度和纯度。

需要强调的是，在陈列设计时采用的色彩对比应是色调大统一前提下的小对比。过多的色彩对比会带来过

分的色彩刺激，给人以眼花缭乱和烦躁不安的感受，当然也很难达到突出展品形象的目的。适当的色彩对比才能在兼顾整体风格的基础上达到视觉强化和突出陈列主体的目的。

5.3.3　通过色彩的平衡与层次感进行有序陈列

陈列色彩的平衡感主要是通过明度关系和面积的大小对比来调节。对于多个不同陈列面的规划，既要考虑色彩明度上的平衡，又要考虑色彩的协调性。在陈列设计中，还常利用空间色彩的面积、展示版面的色彩面积、展品色彩面积等的对比关系来获得平衡效果。如一侧的陈列面色彩明度较低，而另一侧的色彩明度高，就会造成一种不平衡的视觉感受，仿佛整个空间向一边倾斜。如果稍作调整，将色彩偏亮一侧的陈列面的面积缩小，或将另一侧色彩偏深的陈列面的面积加大，就能达到很好的平衡效果。

图 5-34　优衣库的色彩陈列

在具体的展品陈列时，色彩的排列也要合理。可以按从亮到暗的顺序摆放展品，也可以按一种色调一个系列摆放展品，还可将浅色调和深色调的展品分别摆放在不同区域。如图 5-34 所示，日本品牌优衣库的服装以色彩的丰富著称，服装依照色彩的冷暖或深浅变化有序地陈列，最大化地体现出商品的特色和优势，店面也因为色彩的有序变幻显得时尚而动感。但无论以何种方式陈列，都应力求达到色彩的平衡感。此外，陈列色彩设计的稳定感、韵律感和节奏感要与陈列空间的整体与局部构图相结合，常采用上轻下重、对称协调的色彩关系（图 5-35）。

一个有节奏感的陈列设计才能让人感到有起伏、有变化，否则就会变得杂乱无章、无主次、没有吸引人的看点，最终影响陈列效果。节奏的变化不光体现在造型上，不同的色彩搭配同样可以产生节奏感。色彩组合的节奏感可以打破陈列中四平八稳和平淡的局面，使整个陈列空间充满生机。有序的色彩让整个陈列主题更鲜明，呈现出井井有条的视觉效果和强烈的冲击力。陈列中较多运用色彩对比来设定焦点，或通过展品陈列的色彩渐变效果营造层次感。从整体来看，陈列空间中天花板和地板的留白、所选色彩的相互映

图 5-35　陈列色彩的有序排列

衬和呼应是体现层次感的一个重要手段。地面与顶部不同明度、纯度的色块对应会表达出不同的层次。具体来看，陈列中的层次感在很大程度上还需要依靠展品自身的色彩去表达和调节。陈列中的层次区分、前进感、后退感、紧凑感、舒缓感等节奏都需要用色彩的组合变化去体现。比如，在一组展品中，若把红色系展品放在中间位置，两边是深色系展品，中间的红色系展品就凸显出前进感，周围的展品则呈现后退感，凸显前进感的红色系产品就是这组展品中的重点，陈列的层次感也就自然呈现出来。

5.3.4　把握色彩的流行性与时代感

陈列设计是技术与艺术的结合，也是一门与时代潮流紧密关联的学科。设计师应对色彩的流行与潮流有较强的敏感度。一些国际流行色机构会定期发布一些最新的色彩流行趋势。因此，陈列师不仅要学习常规的色彩搭配方法，也要善于观察和发现新的流行色彩搭配方式，推陈出新，为陈列设计的色彩规划不断注入新的内涵。如图 5-36 所示，丹麦纺织品公司 Kvadrat 在斯德哥尔摩国际设计周的布展设计中，选用了当今流行的 20 余种不同色彩的纺织品，或悬垂，或平置，以突显公司的产品和形象。

陈列色彩时代感的把握，目的在于诠释展品的时尚感和流行特点。从色彩流行趋势和人们的生活方式中吸取灵感，运用合理而时尚的色彩，使观众在轻松、愉快的审美体验中，理解时尚的含义和艺术趣味（图 5-37）。

图 5-36　流行色在陈列中的运用

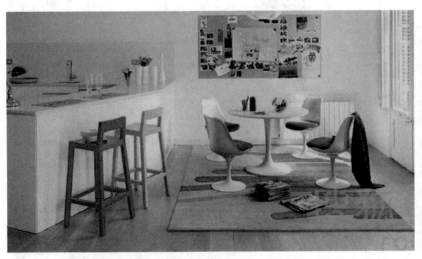

图 5-37　现代时尚的家居陈列空间

5.3.5 陈列色彩的个性化表达

在熟练掌握色彩的各种特性和常规的色彩组合方式之后，更高一层的目标就是寻找在符合展品风格的基础上，能够产生深刻印象的、个性化的色彩表达形式，正所谓"先立再破"。这里可以从两个角度来分析。一方面，有一定知名度和规模的企业大多有自己的企业视觉识别系统，标准色的应用在陈列中必不可少，这本身就形成了有别于其他企业的鲜明个性；另一方面，突破常规的配色往往更能吸引人的目光。如利用多种面积相近、有一定纯度的色彩并置，结合冷暖的对比形成强烈的视觉反差，达到个性鲜明又具有独特审美的陈列色彩效果（图5-38）。

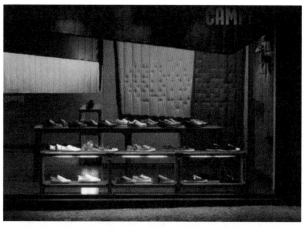

图5-38　红与绿这一对补色，通过明度、纯度的对比以及面积大小的变化，营造出独具个性又具有强烈视觉冲击力的色彩效果

第6章　陈列照明与光环境

一个良好的光环境能产生舒适愉悦的视觉感受，这种良好的照明效果所带来的视觉感受直接影响人们的身心健康。展示陈列中光的艺术性和表现性较其他设计领域更注重独特的视觉效果，这是由于展示空间中光的运用不仅能照亮陈列环境和展品，更重要的是，艺术化、个性化的光视觉效果是确定整个展示空间的风格、塑造展示主体形象精神内涵的有效手段。

6.1 陈列照明的相关术语

6.1.1 照度

照度即照明强度，用来说明被照物体上被照射的程度，通常用单位面积内所接受的光通量来表示，单位为勒［克斯］（lx）。

参观者要在展示空间中舒适地看到陈列的展品，就必须有足够的照度保证，这是最基本的照明要求。不同性质的展示空间对照度的要求不同，不同区域或展品也应使用不同照度的光源。一般在商业店面中，顾客流通区的照度为 80~150 lx，货架与柜台的照度为 100~200 lx，橱窗或展柜等重点展品的陈列照明，照度要达到 200~500 lx，这种不同照度在同一展示空间的应用能诱导观众观看重点展品，同时使空间产生主次分明的层次感。

6.1.2 色温

将一标准黑体加热，温度升高至某一程度时，颜色开始由红—浅红—橙黄—白—蓝白—蓝逐渐变化。利用这种光色变化的特性，某光源的光色与黑体在某一温度下呈现的光色相同时，我们将黑体当时的绝对温度称为该光源的相关色温，单位为开［尔文］（K）。色温在 3000K 以下时，光色就开始有偏红的现象，给人一种温暖的感觉。色温超过 5000K 时颜色则偏蓝色，给人一种清冷的感觉。

不同色温的对应光源产生不同的视觉感受：

色温大于 6500K 时，产生清凉和清冷的感觉，光色呈偏蓝的白，如荧光灯、水银灯。

色温为 3300~6500K 时，则光色接近自然光，呈中性，无明显心理效果，如荧光灯、金卤灯。

色温小于 3300K 时，产生温暖感，光色呈偏橘黄的白，如白炽灯、卤素灯。

因此，我们可以这样认为：色温越高，光越偏冷；反之，色温越低，光越偏暖。

6.1.3 显色性

显色性是指衡量光源显现被照物体真实颜色的能力参数，即光源对物体颜色呈现的程度，也就是颜色的逼

真程度。显色性高的光源对颜色的再现较好，我们所看到的颜色也就越接近物体本色；显色性低的光源对颜色的再现较差，我们所看到的颜色与物体本色偏差也较大。一般来说，显色指数 Ra（0~100）越高的光源对颜色的再现越接近自然原色。

显色性的效果与用途：

Ra>90：极好，用于对色彩鉴别要求极高的场所，如印刷、印染品检验或对焦点展品的重点照明。

Ra80~90：很好，用于需要对色彩正确判断的场所，如陈列的展品照明。

Ra65~80：较好，用于陈列空间的基础照明。

Ra50~65：中等，常用于室外照明。

Ra<50：较差，用于对色彩要求不高的场所，如储藏间、仓库等。

6.1.4　眩光

在视野内，由于亮度的分布范围不适宜，或在空间内存在着极端的亮度对比，就会造成视觉不舒适并降低目标可见度，这种现象被称为眩光。眩光是影响照明质量的重要因素，在陈列中应选择合适的照明角度和灯具以避免产生眩光（图 6-1~ 图 6-3）。

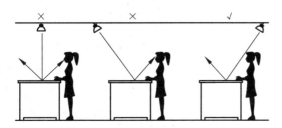

图 6-1　选择合适的照明角度以避免眩光的产生

图 6-2　热气球造型的灯罩设计以避免眩光

图 6-3　半透明织物制成的马蹄状造型既界定了空间又避免了眩光

6.2 照明方式与光源选择

6.2.1 陈列照明的设计原则

展示陈列设计中，灯光运用并不一定越多越好，关键是科学（符合视觉规律）与美学（艺术审美规律）的结合。华而不实的灯光非但不能锦上添花，反而画蛇添足，同时造成电力消耗和经济上的损失。因此，灯光设计要最大限度地体现实用价值和欣赏价值。合理的灯光照明可以使展品鲜明夺目、主次分明。光线不足的照明会使陈列空间显得沉闷；光线过强的照明又会使顾客感到刺眼和晕眩。总地来说，展示陈列空间中应该巧妙地使用各种照明形式，在整体照明亮度恰当的基础上做到重点突出、层次分明，营造出明快、轻松、舒适的陈列环境。具体体现在以下几个方面：

（1）光源不要裸露在外面。由于在同一展示空间中会有多个不同类型的光源出现，除了用于装饰和烘托气氛的灯具外，其他灯具都应尽量隐藏起来，防止光源暴露，刺激参观者的眼睛，造成凌乱的感觉，影响陈列效果（图6-4）。

（2）根据展品的性质或观者的实际需求，选择合适的照明方向、角度与高度，避免眩光或直射眼睛，影响参观者观看展品（图6-5）。

图6-4 陈列区光源统一放置于展台下方，利用顶光将商品的形状和颜色完美地呈现

图6-5 从使用者的实际需求出发，选择合适的照明方式

（3）照明强度按陈列主次加以区别，展品陈列区域的照度要高于参观者流动区域的照度，通过不同区域的照度对比和反差，将参观者的视线引向展品（图6-6）。

（4）根据展品选择相应的光源和光色，除了特殊的光氛围需要外，一般应选择能保证显示展品固有色的光

源和光照强度。

6.2.2　光源方向与陈列效果

图6-6　展品陈列区的照度明显高于其他区域，主次分明

　　不同方向和角度的灯光光源，照射在同样的物体上会产生不一样的效果和视觉感受。

　　（1）正面光：整体感觉较好，适合大面积照明，亮部面积大、细节清楚，但是立体感一般。

　　（2）斜侧面光：斜侧面光在陈列中使用相对广泛，这种光线照射面积适中，立体感较强。

　　（3）正侧面光：正侧面光的照射面积较小，细节不清楚，但却是立体效果最好的一种光照方式。

　　（4）顶光：顶光具有照射面积较大、细节清楚、立体感强等优点，被许多品牌广泛用于橱窗陈列和店头陈列。

　　（5）正下方光：有立体感，但顶部看不到。这种方向的光源不适合用在服装陈列的模特上，因为正下方的光线会使模特的面部产生阴森的感觉。

　　（6）斜后上方光：轮廓突出，有一圈光晕的感觉。适合制造特殊氛围的陈列照明。

6.2.3　照明形式与灯具选择

　　展示照明用的灯具大体上可分为五类：一是直管型荧光灯，用在展柜内或展厅顶棚上；二是紧凑型节能荧光灯，主要用在展厅天花、挑檐下部，当然也可用在展柜中；三是混光型射灯，主要用来照亮展板、展墙和凸显某件展品；四是可调式地灯，主要用来照射背景和后面的展品；五是装饰性照明，像霓虹灯、光导纤维、激光灯、霓虹胶管、塑管灯带和隐形幻彩映画等（图6-7，图6-8）。

图6-7　五光十色的霓虹灯管

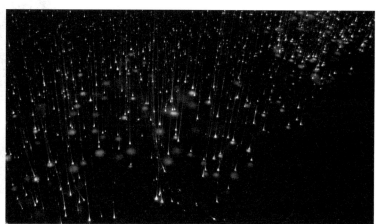

图6-8　光纤照明营造出梦幻的意境

展示过程中的照明方式按其在陈列照明中的不同功能，大致可分为整体照明、局部照明、气氛照明等若干种形式，每种形式都具有各自不同的功能和特点。

1. 整体照明

整体照明也称基础照明或环境照明。即为了保持合适的能见度，创造一个光线适宜的购物或参观环境，对整个展示场所进行的基础照明（图 6-9）。整体照明通常采用泛光照明或间接照明的方式，也可以根据场地的具体情况，采用自然光做整体照明的光源。整体照明多采用节能筒灯（部分用 LED 光源）、直射日光灯和暗藏日光灯。

图 6-9 整体照明

2. 局部照明

局部照明也称重点照明。与整体照明相比，局部照明具有更明确的目的性。即在重要展区或针对某个展品用灯光作重点照明。根据展示陈列的需要，最大限度地突出展品特质，完整地呈现展品的形象。局部照明通常使用有方向的、光束较窄的高亮度灯具。如对珠宝饰品的照明，采用定向集束灯光照射，凸显其晶莹耀眼的特征和名贵华丽的品质；在时装橱窗陈列中，则采用射灯和背景灯，以显示服饰的轮廓线条。对于不同的展示对象，局部照明有下述几种方式。

（1）展台照明：展台大多陈列实物，一般要求显示其立体的效果，所以最好采用射灯、聚光灯等聚光性较强的照明方式。通常可在展台上直接安装射灯，若陈列面积较大，也可以利用展台上方的滑轨射灯进行照明以示强调（图 6-10）。

（2）版面照明：对于墙体、展板和摄影绘画作品，大多采用垂直表面的照明。这类照明一般采用直接式的照明方式，如在展板上方安置射灯，照射角度应保持在 30° 左右。可用安装在展厅天花下的滑轨来调节灯具的位置和角度，以保证其照明范围适当（图 6-11）。

图 6-10 展台重点照明

3. 氛围照明

这类照明并非直接显示展品，而是用照明的手法渲染环境气氛，创造特定的情调。氛围照明对照度的要求不高，常借助色光来营造某种特定氛围（图6-12）。在展示的空间内，可运用泛光灯、激光发生器和霓虹灯、电子显示屏、旋转灯等设施来装饰和点缀空间，也可以用光纤束、LED等技术营造特殊的照明效果，通过精心的设计营造出别致的艺术气氛。

图 6-11 展板照明采用可调节角度和位置的灯具，以便看清版面上的内容

图 6-12 氛围照明

6.2.4 光的视觉表现与陈列效用

呈现展品和有效传播信息是展示陈列设计的中心任务，对展品形象的塑造也是光设计的一个重要环节。"光"有时是表现空间形象的载体，有时也能成为营造空间气氛的主体。因此展示中的光设计除了具有一般光设计的特点外，还必须体现独特的视觉感受和陈列效用。

1. 立体塑形与层次感

清晰地识别展品的轮廓与形态细节是"光"塑造展品的首要任务。立体形态的感知依赖于凹凸表面的明暗差异。而漫射的光线与正面的光线一般不易产生明显的立体感，阴影的缺乏使一切形体都显得较为平淡。光照强度的过与不及都不适宜对原来形状的呈现，适当的明暗变化才能显出棱角分明的立体感。人工照明需根据被照物形体的特质调整适当的投光角度与光照强度，才能获得清晰的立体表现。不同角度和方向的光线会使物体产生不同形态的受光面和背光面，所呈现的立体形态和情感体验也不同。投射角度的不同使展品和空间呈现出不同的形态，层次感和立体感则来自光投射后的明暗变化（图6-13）。一般而言，光线从正上方以较小的角度投射下来给人感觉很正常，因为这和太阳照射的角度一致。当然，有时为了艺术地展现展品，可以采用非常规的投射角度来制造特殊的效果。

灯光也是体现层次感的一个重要手段，立体而层次丰富的光线可来自多种照明形式的组合。如嵌入式的可

调角度的射灯，将其隐藏于天花板平面内部而不影响观赏效果，因为照射角度可调，所以能够根据需要照射目标区域，从而营造出明暗层次丰富的效果（图6-14）。又如在若干组展品中，分别采用几种不同照度的灯光，其中照度最强的展品就是着重想要表达的主题。通过灯光的强弱对比，使该组展品相对于其他展品显得突出，从而达到了强调的目的，也增加了展品和陈列环境的层次感。

图6-13　光线塑造立体形态

图6-14　色光的运用产生层次感

2. 材质表现与肌理感

　　展品都是由不同材料组成的，每种材料的表面质地和肌理都不一样，不同质地的材料各有自己的表情。过强的光照如同曝光过度的照片，反而冲淡了质感与色彩的表现，也削弱了细部的视觉效果，并易导致眼部疲劳。

　　光的一个主要效用是塑造展品形象的质感和肌理。设计者在用光时候要充分了解各展品的材料构成，根据不同质感和肌理的材料进行布光。物体表面凹凸的细微阴影构成了材料的纹理与质感，在无光泽的织物表面，可以用漫反射光线垂直于织物表面的角度布光；在表现表面粗糙的材料时，用直射或与被照面平行的小角度照射，可以有效地表现该展品形象材质的凹凸感。以一处或多处同一方向照射的光线适合表现物体的纹理组织，集中且接近平行表现的光线则较能刻画细致的质感。如图6-15所示，不同色泽和纹理的陶瓷产品质感在直射光照下得到了细腻的表现。

图6-15　材料质感与纹理的表现

3.意象传达与情调感

美可以带给人们视觉与心理的愉悦，对美感的向往是人的本性。在丰富的展示陈列环境组织中，有力的结构、色彩与纹理，均可成为感人至深的美的呈现。图 6-16 所示为米兰家具展上的 LED 灯光装置，意在通过将创意和技术交叉应用到独特的光之体验中。一个光壁形成的虚幻空间，无数光的颗粒组成的结果，好似许多层水帘在不断变化。现代展示设计中的照明已经不满足于仅仅是照亮展品形象，对展品进行具有艺术感染力的呈现是其发展趋势。陈列中的灯具也常以其自身造型或投射的光影吸引视线，甚至成为视觉环境中的强势元素。

光的视觉表现可塑造陈列空间的多种意象和情调氛围，直接影响观看者的心理反应。装饰性与艺术性的灯光效果通常是最戏剧性的照明，其以特殊灯具造型或灯光效果存于空间，形成独特的审美价值。此种特质的运用需要正确的光源与光色、精准的灯具位置或精确的投光对焦，以及与被照环境产生良好的对话，才能营造出属于特定空间的意象和情调（图 6-17）。

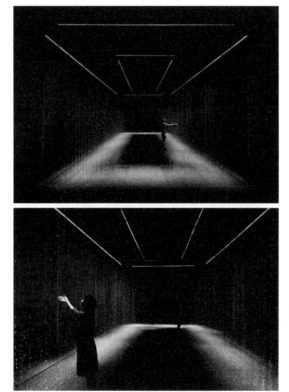

图 6-16　米兰家具展上的 LED 灯光装置

图 6-17　精准的点光源投射营造特定意象

6.3　形、色、光、影的呼应与氛围营造

展示陈列中照明设计的品质取决于光的分布结构所传递出的信息和内涵，大到整个空间的围合，小到一个陈列道具的设计，都可以进行光、影、形、色的整体化设计。光的分布结构有直接和间接两种：直接光照凸显物体形态并产生明显的阴影，常用于突出展品；间接光照通过作用于其他介质的漫反射传递，光弱且不具有明确的指向，常用于营造环境。设计者要综合考虑各种介质与光的关系、各种形态的光效应、光空间的色彩明暗与冷暖对比、空间风格与氛围等问题。

6.3.1　光与介质

在展示陈列中光环境的整体观念下，展示环境的视觉氛围营造常来自于光分布在四周介质上产生的漫反射效应。挖掘各元素组成介质的特征进行有效的组织，是展示光视觉艺术表现较有特色的环节。光既可以使介质本身作为欣赏主体来体现空间美，也可以使介质作为新的光源体来实现空间气氛的营造。在展示设计中常用的介质可分为透明和不透明两种。透明介质如玻璃、织物、塑料、冰、水、雾等；不透明介质有金属网格和网孔等。不同的介质有不同的色彩和肌理特征，利用各种光的不同视觉特性与介质相结合，能创造出形式多样的陈列空间。根据不同的介质特征，可以充分利用光的透射性、反射性和折射性进行表现。如图6-18所示，隐藏在冲孔钢板背后的灯具使光线过滤，呈现出密集而规整的点状，形成独特效果。

光的透射性体现光的本能，是展示中光设计最常用的手段。光源点往往在介质背后，它可以是一束射灯光穿过黑暗的环境，这里的介质实际上是肉眼看不到的尘粒。当然，还可以是穿透透明或半透明的玻璃或织物的泛光等。如选用较透明介质，使实体的面形成新发光源，形成趣味生动的视觉效果。图6-19中，利用介质的透光性，使半透明的介质与文字相互叠加，光源均匀藏在背后。光的均匀透射使表面的文字视觉效果强烈，将点光源的魅力充分显现。

物体对光的敏感程度取决于不同物质表面的物理差异，而物质表面的光滑度和明度决定了物体反光的强弱程度。细腻肌理表面的反光度一般较高；反之则较低。对光的反射特性合理利用，既有助于避免光的强烈对比和对人形成光污染，同时也

图6-18　光线通过网孔介质投射出独特效果

图6-19　半透明的介质使光线更柔和

具有一定的装饰性。光的折射是指不同介质对光投射方向和速度的改变，设计者可以通过改变物体形状等手法来控制光照。如在顶面运用折皱的布织物作为介质，在光的照射后会形成光斑的折射，起到锦上添花的功效。又如以水、雾为介质载体，在激光、聚光灯的映照下，动态的水珠、雾的折射成为展示空间中有效的艺术表现手段。

6.3.2 光与形的整合

展示设计中的光环境设计对形的整合方法主要有两种。一种是对灯具本身的创新，将光和灯具实体的形进行整合，光源与造型融为一体。例如在展示空间中将造型优美的灯具按一定方式进行排列组合，形成具有韵律感和节奏感的全新形象。如图 6-20 所示，分布在顶部和墙面的钢管作为基础照明集成了照明和衣架的功能，通过与钢管结构的对比突出产品，天花板、墙面和部分展具的深色也突出强调了照明系统。图 6-21 中，灯具造型和发光光源，作为一个光点群以几何形陈列的方式排列，形成了特殊空间美感，这种手段比较适用于较大尺度的空间。

图 6-20　光源与道具形态的整合

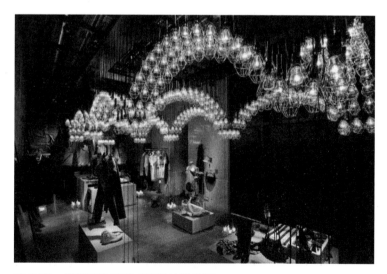

图 6-21　光源的陈列形成了独特的造型

另一种是利用自然光、照明灯具或影像视频等光源体形成"光形"，如光点、光柱、光带或光墙。这里的"光形"有别于前面所述的实体形，指小范围面积的光在较大面积上的投影，并形成平面几何形的光的图形（图 6-22）。这一艺术手段以前主要用于舞台灯光和景观照明设计中，目前已成为展示陈列空间设计中艺术氛围表现的有效手段，很大程度上丰富了展示中实体空间对形的表现形式。如利用灯具和投影形成各种图案的"光形"，由于这些"光形"的光晕变化，实体物质会有意想不到的艺术效果，这些图形还能进行位置的变化，原来静态的焦点随着灯具的转动自由变化，使整个空间气氛活跃起来（图 6-23）。

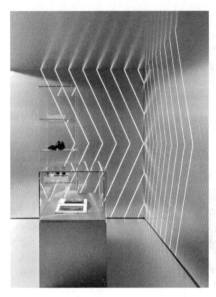

图 6-22　光带构形　　　　　　图 6-23　形态变化丰富的光柱

6.3.3　光与色的变幻

光即是色，色即是光。光和色相互依存，密不可分，共同担负着传递视觉信息的作用。从物理学角度来看，光色有两方面的含义：一是人眼睛直接观察到的光源所看到的颜色，即光源自身的颜色；二是物体受到光照所产生的客观效果，即显色性。

光与色的一体化设计体现在两个方面：

一方面，使展示空间中的实体本身，即展示空间实体和展品尽显色彩魅力。有些展示形式不宜使用色光，只要准确地传递展品自身的色彩和特性就足够了，这时在展示光设计中必须对表现空间气氛的色光进行控制。要准确地使展品实体材料本身的色彩特征呈现，就应尽量避免使用与展品形象色彩对比大的色光，以免不当的色光歪曲物体的本来面貌。比如美术馆、博物馆的陈列设计，需要选用专业的灯光设备，使展出的绘画、器皿、雕塑作品以原汁原味的面貌呈现，不当的色光会影响艺术品的信息表达。另外也不能使用带紫外线的光源，否则会造成艺术品颜色的褪色。

另一方面，展示陈列需要主动发挥光的造型潜能，用色光重塑空间的意境。根据展示陈列设计的特点，要想在短时间内提高参观者的兴趣，必须加大空间元素的对比效应。除了形体表现语言的丰富外，色光的应用是最容易唤起观众情绪的手段，它影响着人们的视觉感观、行为和记忆，甚至生理和心理健康。由于不同的色调

具有不同的表情和象征性，同一空间采用不同的色光可以呈现不同的视觉感受：红色光让人感觉兴奋，黄色光使人感到明快，绿色光让人感觉安宁等。随着光色的变幻，空间的性格也不再凝固。设计者要善于利用色彩的心理效应塑造空间意境，因为与传统的物体色对比的固定性相比，色光的变幻更宜制造出动态的色彩变化（图6-24~图6-26）。不过在色光运用上要注意色彩与背景的关系，不要同时使用两种以上的色彩，否则两者会相互冲突，使整体效果大打折扣，通常可以选择一种艳丽色调的光和灰色对比使用。

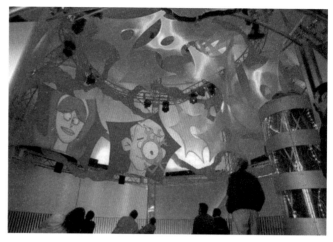

图6-24 整体的蓝紫色光在局部出现对比色光的变化，打破了单调感

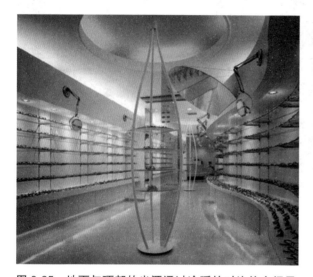

图6-25 地面与顶部的光源通过冷暖的对比使空间显得豁然开朗

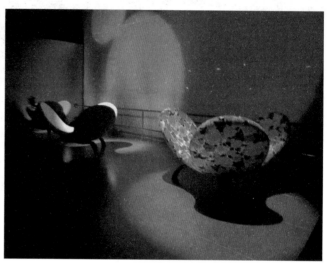

图6-26 玫瑰色的色光映射在花瓣造型的坐具上，更凸显出浪漫情怀

6.3.4 光与影的呼应

光影艺术是展示空间艺术表现中最有效的方式之一。当光从不同角度和时间穿过空间的同一形体时，可以投射出不同形状的影：或线性、或点状、或清晰、或模糊，将空间的多样性渲染得淋漓尽致。它既可以表现光为主，也可以表现影为目的，也可以光影同时出现。光影的对比既有塑形作用，也强化了实体的体量、质感和肌理。展示陈列中的光空间设计要充分挖掘光与影的造型魅力，运用现代科技手段，通过创造性地组合灯具的类型、数量、照明方式和方向等，让原来平淡的空间呈现独特魅力（图6-27，图6-28）。

光照产生的光和影既有形状的变化，又有色彩的变化。不均匀的光会使单一的颜色有深浅浓淡和虚实变化。光照可以通过灯具的形状射出相应形态的影子，不同性质的光源和不同的照射位置、光束的粗细、不同的光照范围所产生的各种各样光和影的形状，完全可以按照设计者的构思进行塑造。光影讲究亮点突出，即在满足基本照明的前提下，科学地、艺术化地处理光和影，采用聚光灯、照明灯等进行重点照明，充分利用光影的形态

技巧制造丰富的层次感，烘托展品主体，增强陈列环境的气氛。图 6-29 中，投影的局部照明使不同的立体形体影子光斑交织在一起，好似光与影的交响乐。

　　光影设计时，可以利用影子的不同种类型进行设计。一是利用阴影，如物体背光面的影像，类似人的剪影照片。展示空间立面的装饰处理较讲究，如果充分利用阴影的造型能力会使形体表现更具吸引力（图 6-30）。二是利用物影造型，即物体被挡住全部光后留下的暗影。光影在立体和平面的介质上展现的视觉效果是不同的。三是利用透影造型设计。即物体被挡住一部分光后留下的暗影，物体介质可以改变光的色彩、明暗。电影、投影仪即属于此类。当代信息技术的应用和普及，使展示表现媒介增多，影像、光电等利用透影原理的媒介在当代展示活动中广泛使用。利用动态的透影原理使展示光设计的技术与艺术更加一体化，也使陈列空间的视觉表现力更突出。

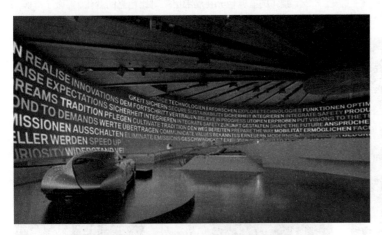

图 6-27　玻璃幕墙发光体与表面的文字共同为空间塑形

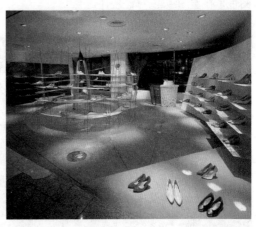

图 6-28　形态多样的展具在多层照明的映衬下产生丰富的光影变幻

图 6-29　光与影的"交响乐"

图 6-30　陈列空间因为光影的交织产生了特殊的意境

6.4　世博会照明设计的感悟

　　2010年上海世博会的召开是中国展示行业的发展机遇。除了对展示手法和展馆表皮材料的关注外，世博会的光环境大量使用绿色照明器具与设备，避免了光污染的出现。其中，被称为"下一代照明"的LED技术为光环境的创新带来了更大的空间。无论是整个世博会园区的照明还是一些国家和企业的展馆，约80%采用了LED绿色光源，较于普通白炽灯省电约达90%。世博会以科学、先进的照明技术为依托，强调照明技术与艺术手法的设计创新。人性化、可持续发展理念始终贯穿其中，在展示空间中探索实体与光的整合实践成为亮点。

　　上海世博会德国馆的主题是"和谐都市"，展览空间在形式上与建筑空间有着极佳的互动，不规则的造型与空间、多样的表现形式、多元的陈列语言和丰富的色彩，让参观者有流畅和动态的感觉。在照明设计上突出生态加动态的用光理念，自然光与人工光结合利用，使用了大量LED照明方式。由于展馆内部的空间、造型、展板、展柜、顶部装饰、指示导引等展项均是不规则的，LED的使用非常适合，其效果是照物不照人、照形不留影，既丰富了空间，又将形体轮廓勾勒清晰。

　　上海世博会法国馆利用灯光营造出建筑漂浮在水面之感，模拟的"蜡烛光"表达了"感性城市"的浪漫情调。夜间的法国馆，在灯光的渲染下显得更加典雅高贵。建筑外立面照明采用了紧凑型荧光灯。这一选择使得这种传统照明方式反倒显得有些特别，所散发出来的柔和光线，在一片闪耀跃动的LED照明系统中正好符合设计师所营造的"浪漫、清新、优雅"的气质（图6-31）。外立面特制灯具为"蜡烛"式，蜡烛是浪漫、优雅、热情的代表，而这正是法国馆希望传达的意境。远远望去，法国馆被一支支"蜡烛"照亮，

图6-31　上海世博会法国馆外立面照明效果

在围绕建筑的一湾浅浅的水池中展现着迷人的倒影。而室内的照明方式，包括世界名画的展示和用光是普遍的、通用的，主要还是从展品的安全角度来考虑。

　　上海世博会上备受瞩目的西班牙馆以其浓郁的文化氛围和超前的展示创意，使观众不时止步于那用解构主义语言塑造的奇特外形。西班牙馆的照明设计及用光方式如同其展馆建筑一样，大胆、勇敢、充满激情与智慧，善于用光来调控观众情绪，是用光影来与观众互动的典范（图6-32）。步入馆内，360°全方位不断涌来的信息让观众置身于一个既现代又传统的奇特视觉空间。反映西班牙历史文化和现代城市生活的各种影像被投射在不同纤维、水幕或涂了油彩的仿不规则山洞的墙面上，数十米纵横交错与穿插的画面配上与主题氛围一致的背景音乐，对感官产生的震撼可想而知。光与物、光与影、光与景、光与人已融为一体。西班牙馆几乎看不出照明设计，三大部分的两大部分都是在空间里用投影来表现主题，这已经不是通常的陈列设计，最大的特点是"光"融入氛围，同时也创造气氛，让观众沉浸其中。

图6-32　上海世博会西班牙馆内部照明用光影营造氛围

　　上海世博会丹麦馆的外立面是由带孔的钢板建造而成，照明隐藏于其中。3500多盏全彩色LED灯安装在展馆的外墙孔洞中。灯具由安装在展馆的日光和温度传感器控制，结合专门研制的软件，创造出一种与周围环境和建筑相互作用的动态画面。这种照明方式既实用又节能，用光的效果如同会呼吸的建筑和空间。它没有一盏直射的灯，所有的照明器具都藏在环道、流线座椅、栏杆下以及墙壁中。螺旋墙的每个孔里都安装有LED光源，透过无数大小各异的孔向室内和室外两个空间同时释放。这些照明好像是一种导向灯，时而起伏时而翻卷，那些横向和纵向的变化，给空间和照明带来丰富的视觉感受（图6-33）。

图6-33　上海世博会丹麦馆的照明带给人艺术的享受

　　上海世博会英国馆的周身嵌着向四面伸展的LED触须，并将这一照明技术进行了创造性的应用。好似"蒲公英"的每根触须，其顶端都装有一个细小的LED光源。细小的光源随着风向和风力的转变敏感而变化多端，所有的发光触须在风中轻微摇动，在透明亚克力材质的衬托下呈现出梦幻般的景象，营造出璀璨迷人的光影盛宴。在世博会众多被大屏幕和声光电、影像等主宰的展馆中，英国馆的外观显得独树一帜，而其照明亦是如此。在或色彩斑斓、或明亮炫目的众多展馆中，它素净、内敛、微微地闪着光亮。白天，触须会像光纤那样传导光线来提供内部照明，营造出具有现代感和震撼力的空间。夜幕来临时，触须内置的光源可照亮整个建筑，使其焕发神奇光彩。英国馆通过光的变化和介质的创新，创造了一个无声却充满力量、令人深思的有形空间

（图6-34）。

图6-34　上海世博会英国馆建筑表面会发光的"触须"一直延伸到展馆内部

　　上海世博会波兰馆将传统霓虹灯及高科技LED点光源相结合，采用点线面相结合的照明手法，既考虑到照明效果又兼顾节能及后期方便更换与维护。LED点光源直接装饰在以剪纸艺术为灵感的建筑表皮。通过景观灯光系统的运行，在不同的时间、场合采用不同的控制模式，从而实现不同的表现效果（图6-35）。

图6-35　上海世博会波兰馆外观立面的剪纸艺术在灯光的照映下熠熠生辉

　　2015年米兰世博会上各展馆的照明设计更是将科技与艺术的结合发挥到了极致。电力公司展馆由650根聚碳酸酯载体组成，看起来好似流动的有机体神经末梢。这些垂直发光体界定了一系列内部区域和绿色庭院的形状（图6-36）。

　　米兰世博会英国馆外形好似一个巨型蜂巢，由169 300个铝制部件构成，并由上百个LED灯填充而成，展馆高达17m，营造了一个多重的感官体验。嵌入"蜂巢"的视听设备确保它能够依所需效果振动、嗡鸣、发光，并将这些信号送到球体内嵌的LED灯管中，实现了昆虫活动的动态呈现（图6-37）。

图 6-36 米兰世博会电力公司展馆

图 6-37 米兰世博会英国馆照明

第 7 章　展示陈列专项设计

7.1 世博会展示陈列设计

世博会展示陈列设计是一种借助既有技术和艺术手段，通过主题化时空的构建，实现既定主题的表达与沟通目的的应用性综合艺术，其核心目标是在现有技术条件下集艺术之所能，创造一个主题化的展示时空，通过现场作用实现思想交流和认知互动。当代世博会展示陈列设计从空间艺术为主导发展成为多维时空艺术，正逐步走向个性化参与的虚拟艺术。空间的转换与展览节奏的把握、流动开放的展线设计、随处可见的细节关怀、交互体验式的陈列手段、展示载体与视觉技术的不断创新等，使世博会展示陈列设计的本质从机器时代的美学原则转变为具有更深精神底蕴和人文主义精神的综合性艺术。设计师也开始更多地思考展示陈列艺术形式表达背后所蕴含的深远文化内涵，以及展示内容与参观者之间的深层联系。

1. 空间转换与展览节奏的把握

世博会展示陈列空间的设计是信息采集、加工、传播、接收的动态行为和过程，是一个关怀受众的双向设计概念而并非静止的。每一届世博会都有自己的主题，展示陈列空间设计需要建立在对所表达的主题和接受诉求的主体进行深入研究的基础上，才能保证信息传达的有效性。对陈列项目来说，空间利用的重要性不亚于展品和道具的设计。空间的重要性也不在于大小，空间大小与展示陈列的效果并不成正比关系。世博会上有的展馆面积不小，却一览无余、大而空泛；有些面积不大的展馆却以小而精彩、丰富为人称赞。空间的功效与大小无关，关键在于利用率，而衡量利用率要看通过空间划分以及展线所营造的展览节奏是否合理，展示空间的循序性、驱动情感波动的节奏性是否具有吸引力（图 7-1，图 7-2）。

图 7-1　2015 年米兰世博会法国馆内部空间

图 7-2　2005 年爱知世博会中国馆内，双螺旋曲线构成一个立体、开放和运动的空间

2. 开放动态的展线设计

由于世博会是全球综合性的盛会，参观的人流量和展线的处理是陈列空间设计中必须考虑的问题。1970年大阪世博会参观人次超过了 6400 万，是当时历史上参观人次最多的世博会。2010 年的上海世博会更是创下了超过 7000 万人次的世博会纪录。展示空间的性质和参观者的行为决定了展示空间的流动性特征。一方面，很多展馆的外观形态都是直接以展线为中心衍生出来，不同的展示空间依靠动态的参观流线将其衔接；另一方面，合理开放的展线设计保证了参观行为的顺畅行进。世博会展示陈列空间一般采用序列化的、动态而有节奏的形式。人在展示陈列空间中是在运动的状态中体验并获得最终的空间感受，展示空间必须以此为依据，以最合理的形式设计观众的参观流线，使参观者尽可能不走或少走重复路线（图 7-3）。

图 7-3 2015 年米兰世博会意大利馆内部

3. 人文关怀与交互式体验

世博会的展示陈列一直是先进的技术和设计理念的实验场，也是对人类社会和生活的最全面展示。近年举办的世博会展示场馆不仅为公众提供陈列和展示空间，还考虑到各种辅助服务场所和娱乐空间。对"人"自身的关注和尊重成为 21 世纪以来世博会展示陈列的表现重点，如世博园区内的景观雕塑等环境的设计，专门为老人、儿童和残疾人服务的场所和设施设计、无障碍设计等。从世博会园区规划、场馆环境到识别系统的设计，再从完善的公交系统到各种无障碍设施都是以人为本思想的体现。等候区的凉棚、喷雾降温的设施、随处可见的休息座椅与饮水区，这些无处不在的细节体现了世博会主办方和设计者的人文关怀思想。

近年举办的世博会除了园区户外环境和场馆设施规划的细节设计外，交互体验式的内部展示设计是对人文关怀的另一种理解，也最为符合现代信息的传播理念。个性化的互动体验可以极大地提高参观者的兴趣，调动其积极性，使参观者由被动地观展转为主动地体验展示陈列内容。世博会上，观众参与体验的互动式展示陈列

方式形式多样，如在展示空间中借助个性化的道具造型、实物，或通过声音和影像等媒介与主题相呼应，让观众在轻松的互动体验中与主题理念产生共鸣。随着科技的飞速发展和传播速度的加快，各种声像结合的多媒体装置在近年举办的世博会展示陈列中被广泛应用，带给参观者全新的感官体验。可以看出，世博会各个展馆的内部陈列除了"以物为主"的实物展示，"以人为主"的互动参与展示正逐渐占据主要地位，它更注重人的主动参与以及人与展品的协调性，这种陈列方式的改变正是"人性化"设计价值观的体现。当代世博会绝大多数展馆的展示陈列都打破了以往那种单一、静态而封闭式的陈列方式，更注重陈列内容与观者之间的交流与互动。由此，世博会展示陈列的信息传递与表现手段更加丰富多样，参观者对主题理念相关信息的获取和感悟也更为便捷和深刻。图7-4为2015年米兰世博会德国馆，其对食品与自然资源的态度与见解以交互式演示展览的形式呈现出来。一个被称为"种子板"的移动设备，能让游客探索、发现和收集整个展馆的展示内容。

图7-4　2015年米兰世博会德国馆

4.展示载体与视觉技术的创新应用

传媒技术的不断更新为世博会的展示媒介带来了翻天覆地的变化。与此相适应，设计师的观念和思维方式也有了很大的改变。尤其是近年来，随着数字影像技术的快速发展，使得各种3D甚至4D电影、多屏幕影像、环幕和球幕等成为世博会上的常客，不仅展示了创新的技术成果，更借助先进的影像效果，推动了文化传播。2005年爱知世博会上，这些全新的影像媒介作为一种新技术成为展示的重心，到了2010年的上海世博会和2015年的米兰世博会就成为一种普遍的展示载体和手段在各场馆大行其道。各种视觉技术的不断推陈出新，集中体现了人类在当代审美认识与观念上所能达到的广度与深度，也体现了人类视觉审美认知与发现的精神维度。视觉技术作为展示手段在世博会上的应用不仅仅只在诱人的形式上，其真正的意义在于所表达的内涵，单

纯追求视觉的刺激往往适得其反，成功的展示设计应该是形式与内容的完美契合。

在上海世博会上，各种视觉技术和展示载体汇聚一堂。被称为"下一代照明"的LED技术及大屏幕的异形投影技术的发展，则加速了将影像作为展示陈列设计的载体来塑造展馆空间的步伐。该届世博会上，几乎每一个场馆的核心展项都是通过各类视觉影像来实现的，这些技术手段把原本深奥的专业内容以深入浅出的形式展示出来，而图像载体也由原来的大荧幕向多种介质发展。为了避免形式上的雷同，各展馆新招不断，投影的介质不再是平坦的幕布，而转变成不同质地的材料。不同造型的几何面以及不同平面的组合体块等丰富形态和充满个性的材质作为投影的展示载体，极大地丰富了展示设计的形式语言（图7-5，图7-6）。

从展项设计与载体应用看，以影像形式的多媒体技术来展现主题和理念是上海世博会展示设计的主要手段，这也是我国展示设计行业和世界展示设计先进水平的一次零距离接触。与此同时，陈设性展示作为传统的展陈方式依然占据一定的地位，不同之处在于展品和展项的文化信息含量及其所蕴含的启迪空间。值得一提的是，网络多媒体的发展使得展示设计的载体发展到一个新的高度。在个人终端技术的快速发展下进一步促进了主动参与、双向交流的优化沟通和情境体验效果，使世博会展示陈列艺术进入了观众主动参与和感觉复合作用的新境界。展演表达与双向沟通、现实与虚拟手段的有机结合形成了全新的交往和感受空间，为情境化体验提供了更充分的条件，预示着世博会展示设计正从多维展演的时空艺术走向个性参与的虚拟艺术（图7-7）。

图7-5　2010年上海世博会中国馆内动态的《清明上河图》

图7-7　2015年米兰世博会韩国馆将数字投影技术与传统器皿相结合

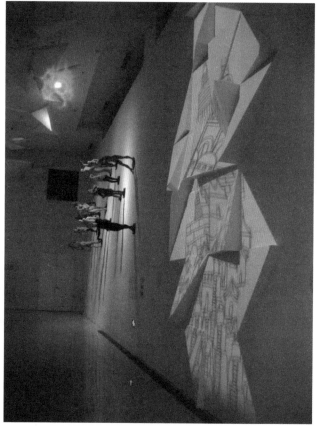

图7-6　上海世博会墨西哥馆内将影像投射在异形多边体上

7.2 博物馆陈列设计

博物馆陈列（museum display）是指以文物、标本和辅助陈列品的科学组合，展示社会、自然历史与科学技术的发展过程和规律或某一学科的知识，是一种供群众观览的科学、艺术和技术的综合体。是在一定空间内，以文物标本为基础，配合适当辅助展品，按照一定的主题、序列和艺术形式组合成的，进行直观教育和传播信息的展品群体。按陈列的内容，博物馆陈列又可分为社会历史陈列、自然历史陈列、科学技术陈列、艺术陈列。

首先，博物馆陈列设计应强调科学性，因为其应反映社会历史、自然历史、科学技术和艺术的发展规律，因此所提供的信息必须科学可靠，必须揭示展品之间的内在联系。博物馆陈列设计中，所选择的展品大多为实物、模型或标本。因为文物标本是社会历史、自然历史发展的见证，具有无可辩驳的说服力和感染力（图7-8）。其次，博物馆陈列设计应注重艺术性。陈列不仅要反映科学内容，还要给人以审美的享受。因此，不同的内容要有与之相适应的艺术表现方式，以美的陈列形象生动、深刻地揭示主题。最后，博物馆的陈列效果应具有普及性，由于博物陈列的受众对象是社会多层次知识结构的观众，因此它的陈列内容和表现形式必须适应大众普及知识的需要。博物馆陈列设计是博物馆向观众展示和解释展品的方式，除了实物模型和标本外，通常还包括文字说明和图表。现代博物馆陈列空间的主要设计任务，就是将深奥的科学原理用简洁、形象、深入浅出的艺术形式表达出来。

博物馆陈列设计要在确定总体艺术风格的前提下，对陈列进行总体的布局安排，比如陈列空间的分配、内容段落的划分、各部分展线长短的权衡、序幕与结尾的重点处理，以及在陈列全线中在哪段哪节上设定重点陈列等。然后根据陈列目录有层次地编排展品，使它们建立起内在的联系，以定向的方式演示陈列需要说明的问题。另外，辅助展品，如展出用的照片、灯箱、图表、图解、地图以及沙盘、模型、文字、布景箱、场景复原、绘画、雕塑等的设计，都是为帮助实物展品说明问题，以便于观众理解陈列主题和意义（图7-9）。

照明设计是博物馆陈列的一个重点。博物馆是各种文物、自然标本和艺术品的收藏、保护、研究、展示和宣传机构。一方面，为

图7-8 杭州丝绸博物馆

图7-9 上海电影博物馆

了妥善保护这些珍贵的历史和文化财产，必须尽可能地使之免受各种光学辐射的损害；另一方面，为了给观众创造良好的视觉环境，又必须使展品保持一定的照度。因此，在灯具和照明形式的选择上，要将以上两方面兼顾。荧光灯和白炽灯是目前博物馆最普遍采用的人工照明光源，这是因为白炽灯能使展品鲜明、生动且紫外线含量极少；而荧光灯的亮度低，发光效率高，其紫外线含量也远比天然光低得多。当然，最终应根据具体情况选用或专门设计灯具。有条件时，可进行模型试验，以确定灯具的照明形式和数量。

图 7-10　阿姆斯特丹国立博物馆

随着照明技术的发展，LED 等在博物馆中也已广泛应用。LED 灯光演色性好，能够将画作和雕塑最细致的部分完全呈现给观者。由于 LED 灯几乎不会发热，也不会向展示物品发出有害的紫外线，非常有利于作品在良好的状态下保存。同时。LED 灯的照明寿命长，维护工序方便。如图 7-10 所示，阿姆斯特丹国立博物馆天花板照明完全采用 LED 灯具。博物馆的工作人员可以通过手机软件对灯具进行控制，如对个别作品的照明情况进行调整等。

在陈列道具的选择上，为了突出展品形象，博物馆陈列除了常用的玻璃展柜外，往往采用透明的亚克力作为支架和底座来固定展品，或用纤细如丝的透明质感的鱼线加固。有些体量较小的物件则用鱼线进行悬挂展示，以最小的干扰将主体的固有形象烘托出来，这也从另一个角度证实了展示陈列的附属作用，即陈列设计的主要目的是突出展品。

7.3　展览会陈列设计

展览会的形式是在早期的集市和庙会的基础上发展起来的。当代展示行业中，展览会是使用最多且含义最为广泛的称谓。广义上，它包含了所有性质的展览会；狭义上，展览会指具有宣传性质和贸易性质的展览，如各种展销会、交易会、贸易洽谈会、看样订货会以及各种成就展等。展览会陈列设计是指会展活动中对展示空间和表达行为所做的安排，一般仅限一个或几个相关的行业。展览会的陈列必须能够针对特定的观众群传达出一定的主题和基调，其主要目的在于突出主题、加强沟通与交往，从视觉、听觉、触觉、嗅觉和体验等层面提高观众对陈列主题的感受与认知度。其外延包括展示陈列对象的选择、空间布局的规划、照明道具的选择与应用、平面及多媒体的设计，以及展馆的外观设计等。

由于展览会的持续时间较短，尤其是商业展览设计，其特征是搭建速度快、展出时间短，因此要求在最短的时间内最大限度地传递所要传达的信息。一方面，标准化、系列化、易于拆装的道具在展览会中被广泛使用；另一方面，个性化的展示陈列效果需要注重新材料的开发和使用，以获得更加强烈的视觉感受。设计者需要冲

破固有材料的束缚，对材料多做大胆的尝试，赋予旧的展览材料以新功能，也可以挑选合适的新材料，或者通过对已有材料的加工，寻求全新的应用空间（图 7-11）。需要注意的是，在新材料的开发应用过程中，必须遵循生态观念和可持续原则，如材料的来源是否对生态环境产生破坏，应用过程是否消耗大量人力、物力和财力，展会结束后能否回收再利用等。

图 7-11　不同造型、色彩、硬度与质感的材料既界定了展台空间，又增强了视觉冲击力

与以往单一的空间表现相比，现代的商业展览会设计不再局限于展品的陈设设计和商品的推销，而是更多地关注企业自身形象的塑造和宣传以及企业理念的传达，通过个性鲜明的视觉语言将企业的文化内涵表达出来，使观者在轻松愉悦的观赏过程中了解、认同企业（图7-12）。视觉表现的多样化使商业展览设计不再只是平面单一的表达，而是从多角度的、动态的、立体的角度去思考和展示。而声、光、电等展示手段的应用也是当代展览会的发展趋势。多媒体技术的应用，创造了许多新的视觉传达方法，展览效果更加真实、生动，也更好地传递了所要展现的信息。伴随着虚拟现实技术在展览领域的应用，部分展会把参观者单纯的身体接触体验提高到虚拟现实的体验，使设计有更广阔的创意范围和更多的创作思路。信息的多元化发展为展览会的设计提供了多种表现手法。当前的展览陈列设计已成为涵盖平面设计、室内设计、产品设计、建筑设计等多种设计方向的一门独立、综合的设计学科。这充分说明了展览会陈列设计所具有的吸纳新媒体、新技术的特征，也阐明了现代科技的发展与展览会设计之间的密切关系。

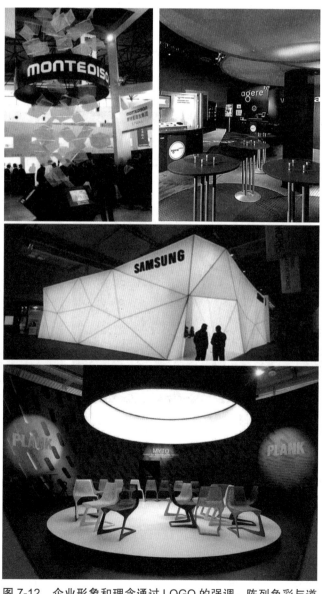

图7-12　企业形象和理念通过 LOGO 的强调、陈列色彩与道具材料的创新组合、声光电技术创新等手段来体现

7.4 商业卖场陈列设计

商品从本质上体现着历史的演进和人类社会的进步。现代的商业卖场展示陈列已有明显的脱商业化倾向——商业气息开始淡化，文化色彩和艺术性明显增强。因此，作为商品与消费者之间信息媒介的商业卖场陈列设计也必然带有鲜明的时代特征，而时代感和传统风格的结合又能为商业环境营造文化氛围和个性特色。这主要表现在三个方面：一是功能多样化。商业卖场不仅是购物中心，而且增添了艺术展览、陈列等文化设施、娱乐设施和饮食休息等多项服务设施，顾客进店不仅仅购物，同时可以获得精神的、文化的各方面的满足。二是一改以往赤裸裸的劝服和拉客式宣传，而注意情节性场面的营造，追求舞台化的艺术效果（特别是橱窗陈列），诉诸人的感性、知性和理性，从而在人们的思想深层留下印记。三是现代派艺术引入并影响商业卖场展示流派风格的形式与发展，诸如现代派的雕塑、绘画、建筑等，以及先锋派的影视、摄影艺术等，均在商业卖场展示陈列中有所体现，以至透过展示艺术，人们仿佛看到了现代艺术的生动剪影（图7-13）。

图7-13 墙面上浮雕似的图案纹样和精致的雕塑为空间增添不少艺术气息

商业卖场展示主要诉诸于人的视觉和听觉感受，人们对商业展示物的观赏都是在极短的时间内完成的。因此，"最短时间与最大的信息量"便成为现代商业卖场陈列设计所要解决的重大课题。心理学研究表明，"直觉"审美效应强调的是瞬间观照，是在以往经验、理智的前提条件下，对事物本质内容的直观把握。这种瞬间观照，是审美客体给予主体刺激所引起的情感反映，使主体在想象的过程中丰富了客体形象，并在其心目中留下对客体的鲜明感受和强烈印象。因此，统一与变化等形式美法则在商业卖场展示陈列中的灵活运用将形、色、声、光等形式转换为适应人类各感觉机能的愉悦空间，在营造舒适购物环境的同时使人们对其独特的艺术审美性产生共鸣。如图7-14所示，斑驳而富有质感的灰色形象墙、精致纤细的字体、接待台上方的白色悬挂装饰削弱

了商业气息，增强了文化氛围。

商业卖场展示陈列设计的目的是创造销售环境和扩大宣传效果，它兼具商业性和艺术性。虽然在两者中商业性显得更为突出，但不可否认其艺术性是实现展示设计目的的必备手段。空间规划、平面布置、色彩计划、灯光设计、气氛渲染等一系列展示设计要素和手段的应用，正是为了营造一个富有艺术感染力和艺术个性的展示环境。因此，设计师要充分理解商业卖场的要求和取向，预测商业环境的未来发展趋势，设置内容丰富的购物环境。在陈列设计方面，店前设计、商标符号、橱窗广告、店内照明和入口布置与陈

图 7-14　具有审美性的商业空间

设等，都要体现其信息化和艺术性。如图 7-15 所示，顶部看似随意布局的点光源通过鲜艳的管线连接起来，活跃了空间，同时凸显了产品的性能与风格。图 7-16 中，大型的白色半球体陈列道具与远处数量众多的透明球体形成呼应，在镜面的反射下陈列空间显得更加空灵。

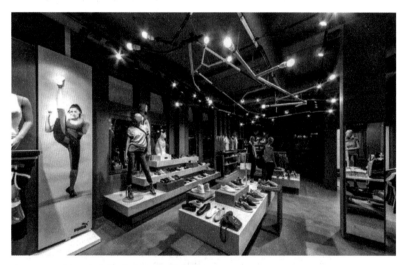

图 7-15　活跃动感的商业卖场陈列

图 7-16　简约空灵的店面设计

7.5　商业橱窗陈列设计

橱窗的设计和商品的展示，从侧面反映了一个城市的经济、意识和社会文化。它不仅受社会伦理、民俗风情、商业心理、艺术潮流等意识方面的影响，同时还与社会的进步与城市文化的发展息息相关。橱窗是商家竞争的前沿"阵地"，也是宣传企业形象和城市文化的最直接的展示设计。橱窗相当于一个人的脸面，对于一个

店铺的重要作用不言而喻。无论橱窗的大小如何，都要符合一个最终目的，即吸引视线和注意力。成功的橱窗设计，应让人"一见钟情"，直至达到令其驻足的目的。为此，橱窗应尽量靠近门前或者是靠近人流主道的位置，且前面没有遮挡物。橱窗陈列布置要凸显所经营产品的风格和特色，用或具象或抽象的陈列手法使其比店面内部更加生动有趣。

橱窗设计是最典型的视觉陈列，强调展示艺术和品牌理念的结合。视觉陈列即通过视觉媒介推销产品，以此向消费者传达企业理念和产品形象。早期的橱窗都采用罗列式的陈列形式，可以说是店内商品货架的缩影，以显示店内商品的丰富。20世纪20年代，美国著名设计家雷蒙德罗维改变了这种杂乱无章且毫无重点的陈列方式，他将橱窗中的东西全部换掉，在深色背景的衬托下组合陈列了以下物品：一件精美华贵的女士皮大衣、一条围巾和一个手提袋，一朵放在水晶球上的黄玫瑰，再用一束强光投射在这组精美的商品上，通过明暗与虚实的对比强化了不同商品之间的质感，效果十分醒目强烈。这种使用提炼和隐喻、夺人眼球的橱窗陈列方法开创了现代橱窗陈列设计的先河，直到现在仍被一些商家普遍采用。

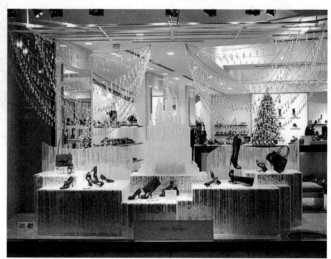

图 7-17　开敞式橱窗

橱窗的构造形式有开敞式和封闭式两种。开敞式橱窗没有后背遮挡，直接与卖场空间相通，观者可以透过玻璃将店内情况尽收眼底。因此，开敞式橱窗要求店面与橱窗无论在色彩、结构还是产品展示方面，都能形成统一完美的画面。开敞式橱窗最大的特点是具有足够的亲和力，人们可以近距离触摸、感觉产品。而封闭式橱窗在背后装有隔板，与卖场完全隔开，形成单独空间。较大的封闭式橱窗常用大幅的海报作背景，以获得强烈的视觉冲击力。封闭式橱窗通常运用于高档服装品牌，较适合有大空间的卖场及橱窗面较多的店，比如大型百货商场。封闭式橱窗的陈列不受周围环境影响，能充分表现产品，易营造气氛和体现故事的完整性（图 7-17，图 7-18）。

图 7-18　封闭式橱窗

橱窗给予人们的空间感能激发人的潜力和想象力，好的橱窗陈列能吸引消费者，起示范作用并刺激需求。现代橱窗陈列注重风格的单纯化，不必陈列过多的商品，关键在于用精练的形象表现主题。无论白天还是夜晚，明亮的色调是吸引视线的有效手段，同时应巧妙地运用灯光突出产品个性和品牌形象。在组合陈列时，道具的

摆设要注意高低错落有致，一般运用奇数组，如三组或五组陈列，视觉效果更好。各种具有动态或动感的陈列效果往往更能抓住消费者的眼球。另外，店内其他的陈列风格要与橱窗保持一致，确保统一陈列主题的延续性。照明方面，整体照明要明亮有度。一般选择一些可以调节方向、外表造型别致的射灯，用于强调橱窗中需要重点表现的产品，通过背景与主体照明的对比和呼应营造出所要表达的氛围。成功的橱窗陈列未必需要很高的费用，简单、易取、易于表现的素材反而更能表现出质感。橱窗陈列除了要有创意和趣味性外，更重要的是能够体现和倡导不同的生活方式（图7-19~图7-21）。

图7-19 不乏动感而又幽默的设计

图7-20 运用材料进行创意，平面与立体的转换耐人寻味

图7-21 璀璨的灯光背景与精美的服饰营造出精致高尚的生活方式

7.6 室内家居陈列设计

　　室内家居陈列设计是一门相对独立的设计艺术，它需要综合考虑美学、形式、创新、文化、生态等原则。一个花瓶、一盆绿植、一个抱枕或者一块地毯，都可以被理解为"生活"的一个部分。而作为艺术品呈现的家，并不是简单地将各种元素堆砌，而是更强调生活氛围的营造。因此，室内家居陈列设计的关键在于如何通过这些素材的有机整合，营造出既舒适美观又有独特个性和韵味的居住环境。一般而言，室内家居陈列设计需遵循以下原则。

1. 以人为本

　　以人为本是室内家居陈列设计的根本原则。因为室内家居陈列设计的目的，就是为人们营造一个符合特定需求的生活和工作环境。室内家居陈列设计应给予使用者以足够的关心，认真研究与人的心理特征和人的行为相适应的室内环境特点及其设计手法，以满足人们生理、心理等各方面的需求。厨房是使用和操作最多的室内空间，布局与陈设都应以人为本，包括橱柜的高度和尺寸、厨房电器的位置、动线的合理化设计等（图7-22）。在室内居家中开辟一小块休憩处，舒适的躺椅、随意堆砌的鹅卵石、柔和而唯美的光线，能使身心得到极大放松（图7-23）。儿童休闲区的陈列设计更注重趣味性，色彩明快的吊椅和靠垫既舒适又能满足孩子好动的特性（图7-24）。

图 7-22　厨房空间布局与设计　　　　图 7-23　休憩区的创意设计　　　　图 7-24　儿童休闲区的设计

2. 生态性原则

尊重自然、关注环境、生态优化是生态环境原则的最基本内涵，也是室内家居陈列设计中必须遵循的原则。使室内环境融合到地域的生态平衡系统之中，使人与自然能够自由、健康地协调发展，在对材料和形式的选择上，应最大限度地满足生态需求和使用者的健康需求。

3. 整体风格的把握

室内家居陈列设计作为一门相对独立的设计艺术，又同时依附于室内环境的整体设计。陈设设计师的个人风格固然重要，但更重要的是将设计的艺术完美性和实用舒适性相融合，将创意构思的独特性和室内环境的整体风格相统一（图7-25，图7-26）。

图 7-25　简约风格的室内陈列强调家具的组合搭配，与室内整体风格保持一致，在细节设计与家居饰品的选择上颇费心思

图 7-26　北欧家居用品陈列

4. 形式美法则的应用

室内家居陈列设计应根据人们对居住、工作、学习、交往、休闲、娱乐等行为和生活方式的要求，不仅在物质层面上满足其使用和舒适度的需求，还要更大程度地与形式美的审美要求相吻合，包括变化与统一、节奏与韵律、比例与尺度、对称与均衡等。形式美法则是现代设计艺术必备的基础理论知识，设计者需要通过大量的设计实践，将这一理论灵活运用到实际操作中。

5. 时代特征

在室内家居环境中如何将符合时代特征的设计语言应用其中，如何将新的、充满活力的新形式、新工艺、新材料巧妙地融入到独具个性的设计语言中去，这是室内家居陈列设计时代性原则的基本要求。

6. 文化属性

室内家居陈列设计有着悠远的历史文化渊源，它从某个角度反映出人们的生活态度、丰富多彩的生活行为以及对不同文化的追求。因此，设计者必须考虑到生活中的文化创造，考虑到室内陈列与文化的关联性和交融形式。同时，人们的生活行为是连续的，不会轻易因外部环境的改变而变化。因此，设计时应研究生活文化的内涵与文脉，掌握其发展与变化的规律，从而找到为人们的生活文化心理所接受的创意点（图7-27）。

图 7-27　极富民族色彩风格的布艺装饰、抽象的水墨画、做旧的家具，中国风韵味十足

7. 创新原则

室内家居陈列设计是一种艺术创造，如同其他艺术活动一样，创新是灵魂。这种创新不同于一般的艺术创新，其特点在于，它只有将委托设计方的思想意图与设计者的艺术追求，以及室内空间创造的理念完美地统

一起来，才是真正具有价值的创新。因此，这种创新的自由是相对的，是在一定条件限制下的创新（图 7-28，图 7-29）。

图 7-28　根据室内空间的特殊结构选择或设计相应的家具

图 7-29　墙体的设计最大化利用了空间

主要参考文献

[1]　[日]新山胜利. 服务的细节：完全商品陈列 115 例 [M]. 扈敏，译. 北京：东方出版社，2011.

[2]　[日]广川启智. 日本建筑及空间设计精粹——大型国际商展及橱窗展示设计篇 [M]. 北京：中国轻工业出版社，2000.

[3]　[美]阿恩海姆. 艺术与视知觉 [M]. 滕守尧，译. 成都：四川人民出版社，1998.

[4]　[美]阿恩海姆. 视觉思维 [M]. 滕守尧，译. 成都：四川人民出版社，1998.

[5]　[英]贡布里希. 艺术与错觉——图画再现的心理学研究 [M]. 林夕，李本正，范景中，译. 长沙：湖南科学技术出版社，2003.

[6]　胡以萍. 多维视域下世博会展示设计 [M]. 武汉：武汉大学出版社，2017.

[7]　丁允明. 现代展览与陈列 [M]. 南京：江苏美术出版社，1992.

[8]　蔡涛. 传达空间设计 [M]. 北京：中国青年出版社，2006.

[9]　《上海世博》杂志编辑部. 世博会视觉传播设计 [M]. 上海：东方出版中心，2010.

[10]　陈雷. 新展示——中国最新展示方案与评析 [M]. 长春：吉林科学技术出版社，2000.

[11]　周昕涛. 商业空间设计 [M]. 上海：上海人民美术出版社，2006.

[12]　廖维. 店面橱窗设计 [M]. 北京：中国纺织出版社，2007.

[13]　闻晓菁. 展示空间设计 [M]. 上海：上海人民美术出版社，2012.

[14]　王芝湘，王晶. 实战卖场陈列设计与实例 [M]. 北京：化学工业出版社，2011.

[15]　高崎，夏楠. 汉诺威的记忆 [M]. 上海：同济大学出版社，2005.

[16]　http://www.zhongguosyzs.com.

[17]　http://designer.ccd.com.cn.

[18]　http://opus.arting365.com.

[19]　http://www.zhidubeijing.com.

[20]　http://vm-shop.blog.163.com.

[21]　http://www.cczzss.com.